大野真由美 作　蘇暐婷 譯

誕生花で楽しむ、和の伝統色ブック

一日一花一色

感受大和傳統色
與花朵圖案交織之美的
366
日

前言

我所負責的「Flower366」——一日一畫生日花單元，終於集結成冊了。之所以有「將生日花與傳統色結合成書」的念頭，是因為我遇見了知名比利時插畫家暨繪本家——克拉斯·魏普朗克（Klaas Verplancke）。當時他受「義大利波隆那國際繪本畫展」（板橋區立美術館）邀請，前來日本擔任研討會及夏季畫廊的講師，而我則是學生。他對我說：「妳的作品用色很獨特，不妨出一本色彩書。」受到他的鼓勵，我便創作出這本屬於我自己的色彩書了。

本書的排版

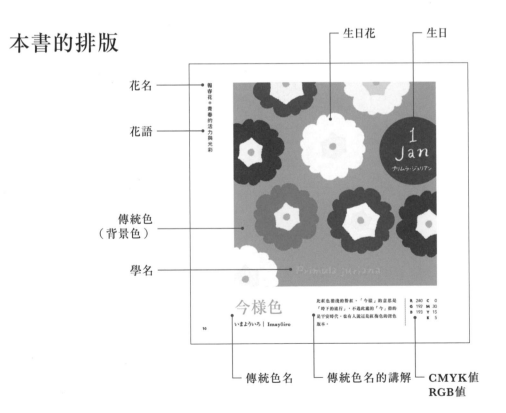

生日花

生日

花名

花語

傳統色
（背景色）

學名

傳統色名

傳統色名的講解

CMYK值
RGB值

目録

January
一
1月

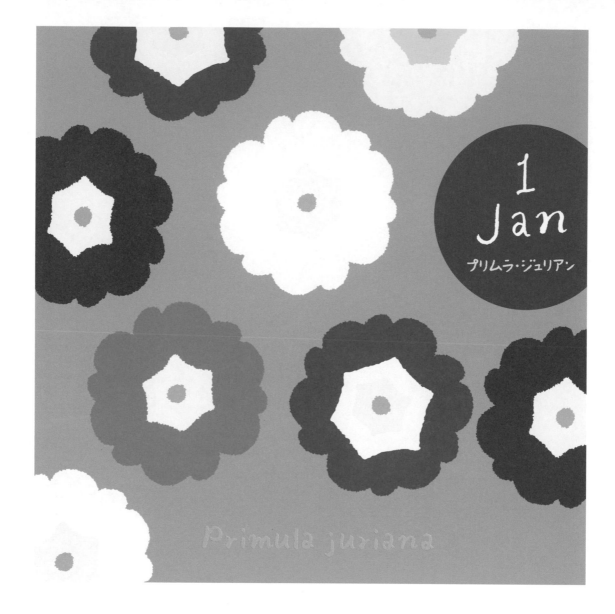

1
Jan

プリムラ・ジュリアン

Primula juriana

今様色

いまよういろ｜Imayōiro

比紅色稍淺的粉紅。「今樣」的意思是「時下的流行」，不過此處的「今」指的是平安時代。也有人說這是紅梅色的深色版本。

R	240	C	0
G	192	M	30
B	193	Y	15
		K	5

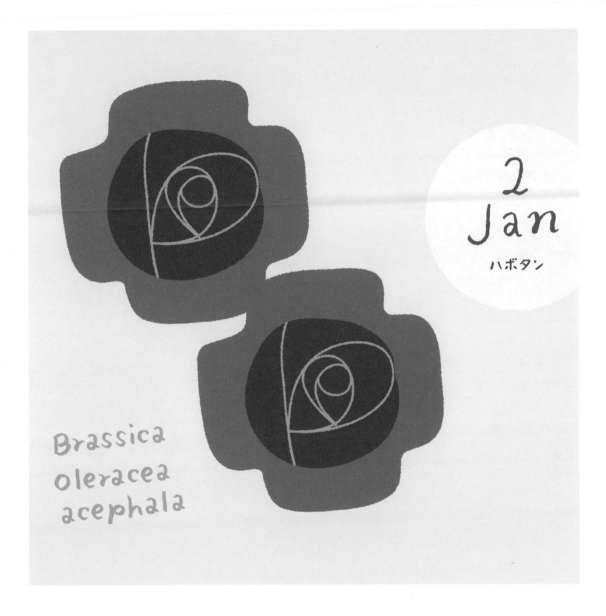

2
Jan
ハボタン

Brassica
oleracea
acephala

胡粉色

ごふんいろ｜Gofuniro

帶有淺黃的白色。胡粉是用牡蠣、蛤蜊、
扇貝的貝殼製成的白色顏料，常用來繪製
日本畫、日本人偶、木工製品等等。

R 249	C	0	
G 246	M	2	
B 243	Y	3	
	K	3	

Narcissus tazetta var. chinensis

3
Jan
ニホンスイセン

柳葉色

やなぎばいろ｜Yanagibairo

柔嫩的黃綠色，取名自柳葉的色澤，柳色
加上「葉」更顯得優雅。與櫻色同為日本
春天的象徵色之一。

R 175		C	38
G 185		M	17
B 61		Y	87
		K	0

4
Jan
シネラリア

Pericallis × hybrida

花綠青

はなろくしょう｜ Hanarokushō

明亮沉穩的藍綠色。這是一種添加醋酸亞砷酸銅的顏料色彩，但因為有毒，現在只留下色名而已。

R	90	C	60
G	180	M	0
B	177	Y	30
		K	10

5
Jan

クロッカス（紫）

Crocus

紫番紅花＊重拾愛情

橙色

だいだいいろ｜Daidaiiro

芸香科柑橘類，果實般的亮橘色。柳橙成熟後會在樹上跨越寒冬到隔年，不會自己掉落，這種「代代（だいだい）繁榮」的吉利象徵，便是此色名的由來。

R	238	C	0
G	126	M	62
B	0	Y	100
		K	0

6
Jan
デンドロビウム

Dendrobium

棕櫚色

しゅろいろ | Shuroiro

偏紅又帶點灰的褐色。棕櫚為椰科植物，
這指的是棕櫚苞毛的顏色。此色名於明治
初期文部省出版的色彩圖鑑中首次登場。

R	125	C	61
G	85	M	74
B	62	Y	86
		K	0

7
Jan
ウメ

prunus mume

韓紅花

からくれない｜Karakurenai

鮮豔的紅色。原本來自吳國（中國），稱為吳藍（くれあい），後來成了王宮貴族喜愛的紅（くれない）。由於來自外國，人們也以唐紅、韓紅稱之。

R	208	C	15
G	17	M	98
B	70	Y	61
		K	0

8
Jan

シクラメン

香色

こういろ │ Kōiro

偏黃的淺灰橘色、淡褐色。據說這是用丁香木熬的湯藥淺染而成的。濃度提高就會變成丁香色、丁香茶。別名「香染」。

R 230		**C**	10
G 192		**M**	29
B 152		**Y**	41
		K	0

9 Jan
デージー

Bellis perennis

雛菊＊純潔、有同理心

中縹

なかはなだ｜Nakahanada

微微偏灰的藍。藍染的色名「縹色」依濃度分為4級，中縹排行第2。濃度深淺依序為深縹＞中縹＞次縹＞淺縹。

R	60	C	81
G	104	M	57
B	121	Y	46
		K	0

Adonis

10
Jan
フクジュソウ

古代紫

こだいむらさき｜Kodaimurasaki

微微偏灰的紫紅色。這是比較新的色名，意思是「令人遙想古代的紫」，而不是「古人所使用的紫」。比京紫更濃一些。

R 123	C 62
G 79	M 77
B 110	Y 44
	K 0

Chimonanthus praecox

11 Jan
ロウバイ

千歳綠

せんざいみどり｜Senzaimidori

沉穩的深綠色。色名由吉祥話「千歲」與松樹的「綠」結合、修飾而成。又讀為「せんざいりょく」、「ちとせみどり」，是千歲茶的基礎色。

R	55	C	79
G	84	M	55
B	49	Y	91
		K	30

12
Jan

バラ（黄）

ROSA

躑躅色

つつじいろ｜Tsutsujiiro

偏紫的豔麗桃紅。此色名早在平安時代便已出現，是《枕草子》、《萬葉集》中都登場過的傳統色，當時的人用此色形容紅躑躅花（杜鵑花）的花瓣。

R 232	C	0
G 73	M	83
B 116	Y	30
	K	0

ROSMARINUS

13
Jan
ローズマリー

中藍色

なかのあいいろ｜Nakanoaiiro

搶眼的藍綠色。根據《延喜式》記載，這在藍染中比深藍色還淺一階。儘管顏色偏淺，但這是因為裡頭摻雜了黃色，而不是染得比較淡。

R	0	C	90
G	138	M	0
B	133	Y	45
		K	25

14
Jan
オーニソガラム

Ornithogalum

赤白橡
あかしろつるばみ ｜
Akashirotsurubami

偏紅的白褐色。這不是用橡樹染的，而是
先以櫨木預染，再疊上一層淺淺的茜紅而
成。是太上皇才能穿的顏色，屬於禁色。

	R 250	C	0
	G 205	M	26
	B 160	Y	39
		K	0

15
Jan
コデマリ

Spiraea
cantoniensis

憲法色

けんぽういろ｜Kenpōiro

偏紅又帶點黃的黑褐色。出自江戶初期的兵法家——吉岡憲法所發明的黑茶染，是深受人們喜愛的便服顏色。又稱吉岡染、憲房、憲法黑。

R	68	C	66
G	44	M	76
B	23	Y	95
		K	52

16
Jan
パンジー（紫）

Viola x wittrockiana

黃土色

おうどいろ｜Ōdoiro

像黃土一樣偏紅的黃色。以偏黃的泥土精製而成的黃土色，是人類最古老的顏料之一，連古墳壁畫及洞窟壁畫都使用過。

R	214	C	17
G	142	M	51
B	16	Y	97
		K	0

非洲菫＊微小的愛

17
Jan
セントポーリア

Saintpaulia

油菜花色

なのはないろ｜Nanohanairo

鮮豔明亮的黃色。 原本叫菜種色，但因為容易與菜種油色混淆，所以加上了「花」來強調這是花的顏色。

R	248	C	3
G	208	M	19
B	0	Y	96
		K	0

18
Jan

ユキワリソウ

Hepatica
nobilis
var.
japonica

鐵色

てついろ ｜ Tetsuiro

深而沉穩的青綠。這是始於江戶時代後期的一種藍染，曾在明治中期到大正時期風靡一時。商店的大掌櫃和二掌櫃的圍裙也會染成這個顏色。

R	0	C	100
G	45	M	69
B	44	Y	76
		K	53

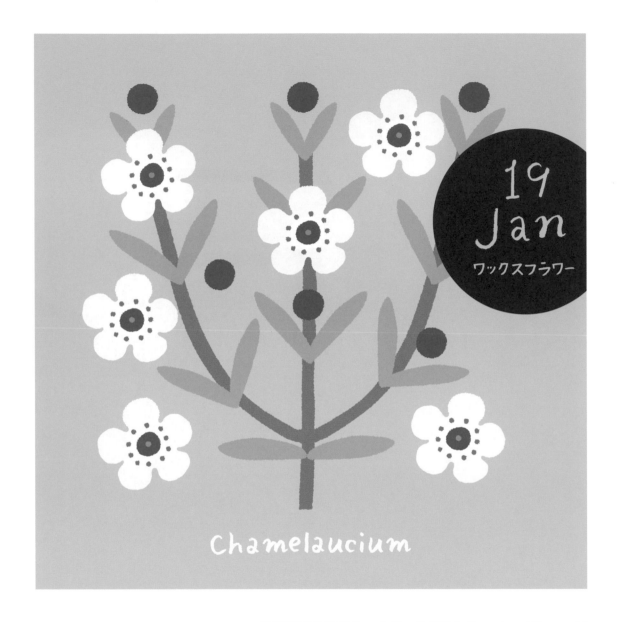

水縹

みずはなだ｜Mizuhanada

淺而明亮的藍綠色。「縹」是指藍染的藍，「水縹」則是將縹用水稀釋而成的顏色。這也是現在通用的「水色」的古色名。

R 195	C 28
G 213	M 9
B 200	Y 24
	K 0

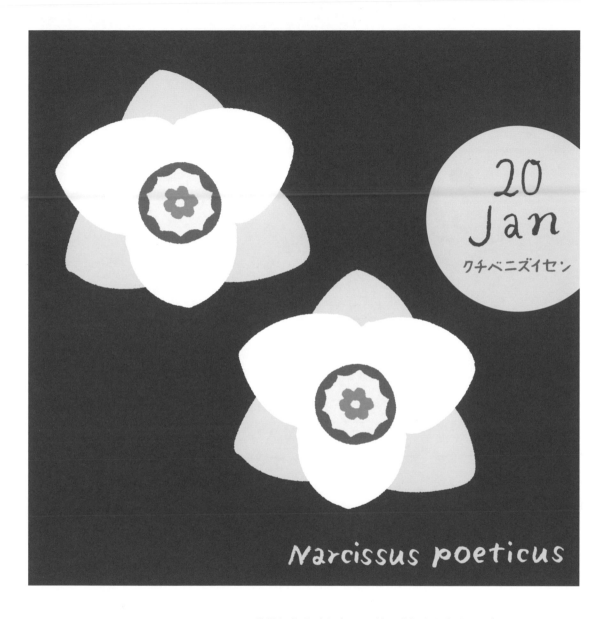

20
Jan
クチベニズイセン

Narcissus poeticus

深緋

こきひ｜Kokihi

稍微偏紫的暗紅色。這是用茜根與紫根交互染成的色彩，在飛鳥時代曾用於王公貴族的服飾。又讀作「ふかきあけ」、「こきあけ」。

R	193	C	24
G	23	M	100
B	50	Y	81
		K	0

風輪花＊無往不利

Leucospermum

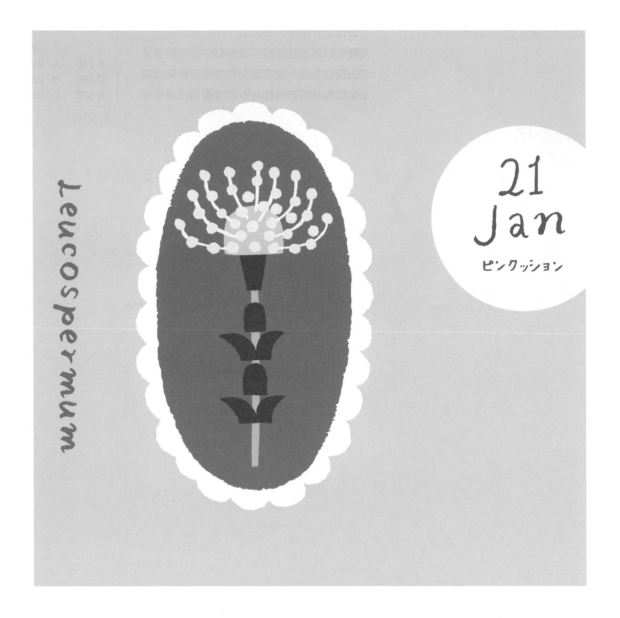

21
Jan
ピンクッション

承和色

そがいろ │ Sogairo

明亮鮮豔的黃。源自平安初期仁明天皇喜愛的菊花顏色。當時的年號為承和（じょうわ），所以又讀作「じょうわいろ」。

R 255	C 0
G 228	M 9
B 39	Y 85
	K 0

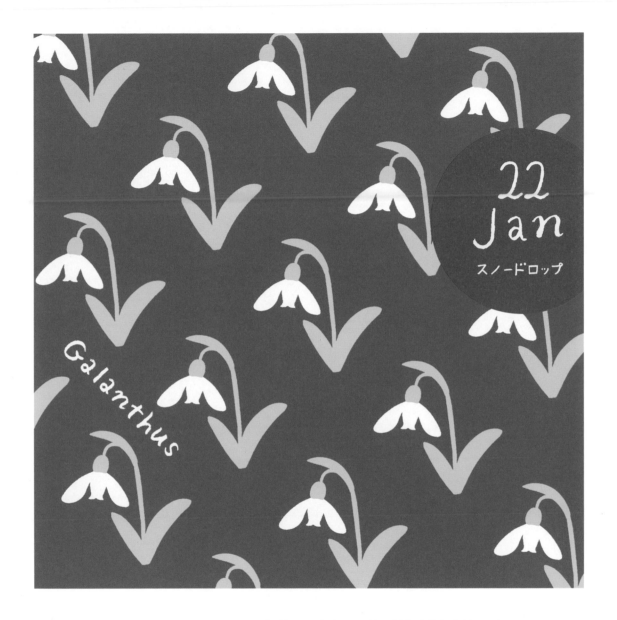

Galanthus

22 Jan
スノードロップ

唐茶

からちゃ｜Karacha

暗而偏紅的褐色。這是用楊梅取代昂貴的丁香所染出的色彩。「唐」有舶來品、新奇、美麗的意思，曾於江戶時代風靡一時。

R	157	C	46
G	110	M	62
B	61	Y	85
		K	0

23
Jan

セツブンソウ

Shibateranthis
pinnatifida

青白橡
あおしろつるばみ ｜
Aoshirotsurubami

偏灰的黯淡黃綠色。一般稱為青色，是天皇平日穿著的袍子顏色之一，屬於禁色。

R 207	C 23
G 201	M 18
B 155	Y 43
	K 0

Scilla

24
Jan
シラー

群青色

ぐんじょういろ｜Gunjōiro

鮮豔深邃的藍紫色。色名的意思是「匯聚在一塊的藍」。自古以來，群青就是珍貴的岩石顏料，桃山時代的紙門畫（障壁畫）及江戶時代的屏風畫都能見到群青色的蹤影。

R	20	C	98
G	55	M	88
B	131	Y	17
		K	0

25
Jan

チューリップ
'アンジェリケ'

Tulipa

利休鼠

りきゅうねず｜Rikyūnezu

偏綠的灰色。此色令人聯想到茶葉，因此
色名取為「利休」。在同系列的顏色中，
利休鼠是現代人特別熟悉的色彩。

R 145	C	50
G 155	M	34
B 140	Y	45
	K	0

Aubrieta

26
Jan
オーブリエチア

龍膽色

りんどういろ │ Rindōiro

如龍膽花的明亮藍紫色。龍膽是日本秋天
的代表性花卉，根非常苦，因此人們用龍
膽譬喻此花，並為它命名。

R	163	C	41
G	139	M	48
B	192	Y	0
		K	0

27
Jan
シロタエギク

Senecio cineraria

杜若色

かきつばたいろ｜Kakitsubatairo

明亮的紫色。此色是將花摩擦出汁液所染成的，人稱「搔付花」或「書付花」（かきつけはな），「かきつばた」的色名由此而來。

R 157	C 45
G 79	M 78
B 142	Y 13
	K 0

Viola × wittrockiana

28 Jan

ビオラ（白）

菜種油色

なたねゆいろ｜Nataneyuiro

偏綠的暗黃色。這是用油菜籽提煉而成的
油菜花油的顏色。油菜花油除了食用，在
沒有電的時代也是燈油，並用於染色。

R	215	C	19
G	181	M	29
B	74	Y	78
		K	0

29
Jan

チューベローズ

Polianthes
tuberose

小鴨色

こがもいろ｜Kogamoiro

偏暗的深綠。這是鴨子部分羽毛的顏色，專指鴨子頭部到頸部周遭、帶有光澤的藍綠。英文稱為水鴨色（Teal）或鴨綠色（Teal green）。

R	0	C	100
G	104	M	30
B	110	Y	50
		K	28

30
Jan
ツルバキア

Tulbaghia

紅鳶

べにとび | Benitobi

偏紅的「鳶色」，深紅褐色。以鴛色為基礎的色彩有黑鳶、紫鳶、藍鳶、紺鳶，深受江戶中期的男士喜愛。

R 160	C	42
G 61	M	88
B 53	Y	84
	K	5

31
Jan
オンシジウム

Oncidium

鴇唐茶

ときがらちゃ｜Tokigaracha

帶淺紅的橘色。「鴇唐茶」指的是染上鴇色的茶褐色。江戶時代流行素雅、含蓄的顏色，因此鴇唐茶的變化也特別豐富。

R 225	C 10
G 139	M 55
B 102	Y 57
	K 0

February 2月

練色

ねりいろ｜ Neriiro

微微泛黃的白。這指的是生絲抾過後，表層的膠質（絲膠蛋白）脫落，尚未漂白時的顏色。

R 250	**C**	0	
G 242	**M**	5	
B 230	**Y**	10	
	K	2	

muscari

2
Feb
ムスカリ

櫨染

はじぞめ｜Hajizome

偏灰但溫暖的黃。這是用山櫨（やまはぜ）的黃色心材熬出的樹汁與鹼水染成的色彩。山櫨是日本溫暖地區野生的樹木。

R	220	C	14
G	149	M	48
B	12	Y	96
		K	0

3
Feb
カスミソウ

Gypsophila

菫色

すみれいろ｜Sumireiro

如紫羅蘭般偏藍的紫色。此色名自平安時代便有人使用，直至明治時期依然風行，到了近代則深受文學家喜愛。

R 110	C 66
G 82	M 73
B 158	Y 0
	K 0

4
Feb
ツバキ

Camellia

膚色

はだいろ｜Hadairo

淺淺的亮橘色。此色名在明治時代以後開始使用，儘管顏色與日本人的膚色很像，實際上卻比肌膚鮮豔，是一種理想化的色彩。

R	247	C	0
G	187	M	35
B	149	Y	40
		K	0

5
Feb

カンガルーポー

Anigozanthos

肉桂色

にっけいいろ｜Nikkeiiro

偏灰的橘色。「肉桂」是原產於中國、印度的一種楠樹，乾燥的樹皮及樹根稱為桂皮。肉桂色指的就是桂皮磨成粉末後的色彩。

R	202	C	23
G	127	M	58
B	84	Y	68
		K	0

6
Feb
エリカ

Erica

歐石南＊謙遜

若苗色

わかなえいろ｜Wakanaeiro

色調微暗的明亮黃綠色。這是水田剛插好
秧時，一片黃中帶綠的的秧苗顏色，也代
表初夏。

R	212	C	23
G	220	M	1
B	30	Y	91
		K	0

47

7
Feb
パンジー（アプリコット）

Viola x wittrockiana

鐵紺

てつこん｜Tetsukon

不偏紫的濃郁深藍色。一般來說重複染製的藍染都會偏紫，但也有不偏紫的深藍。此時就會在色名加上「鐵」字修飾並加以區別。

R	0	C	100
G	38	M	64
B	67	Y	36
		K	63

8
Feb
ユキノシタ

Saxifraga
stolonifera

根岸色

ねぎしいろ｜ Negishiiro

溫和又帶點綠的灰色。此色出現於江戶時代，是用根岸土塗抹而成的牆——根岸牆的顏色。根岸是位於東京上野公園東北區的地名。

R	140	C	53
G	136	M	45
B	112	Y	58
		K	0

cattleya

9
Feb
カトレア

木枯茶

こがれちゃ｜Kogarecha

如秋風下的枯葉般，暗而偏灰的茶褐色。
又讀作「こがらしちゃ」。江戶時代流行中性
色，這是當時誕生的眾多茶褐色中的一種。

R 134	C	57
G 98	M	67
B 72	Y	79
	K	0

10
Feb
ヒマラヤユキノシタ

Bergenia

千歲茶

せんざいちゃ｜Senzaicha

帶有深暗黃綠的茶褐色。江戶時代出現了各式各樣的中性色，像千歲茶這種黃綠色系的灰暗中性色也稱作茶色。

R	90	C	60
G	68	M	66
B	30	Y	96
		K	40

11
Feb
イベリス

Iberis

青磁色

せいじいろ｜Seijiiro

青瓷般柔和的淺藍綠色。青瓷是在中國燒製的陶器，當鐵經窯烤後就會氧化，在表面呈現偏藍的淺綠色。

R 136	C 50
G 201	M 0
B 164	Y 44
	K 0

Loropetalum chinense

12
Feb
ベニバナ
トキワマンサク

漆黑

しっこく｜ Shikkoku

黑漆般深邃、充滿光澤且不透明的黑。這是純度最高、最頂級的黑，因此人們用「一片漆黑」來形容伸手不見五指的黑暗，也用「漆黑秀髮」來形容柔亮的黑髮。

R	4	C	45
G	0	M	45
B	0	Y	45
		K	100

13
Feb
アルメリア

Armeria

生成色

きなりいろ｜Kinariiro

帶有些微橘紅色的白。「生成」是未經修飾的布匹，主要指棉線及棉布的顏色。這是現代人崇尚自然而創造出來的新色名。

R 245	C		0
G 237	M		5
B 225	Y		10
	K		5

14
Feb
シュンラン

Cymbidium
goeringii

京緋色

きょうひいろ｜Kyōhiiro

在京都染製的緋色。鮮豔的紅。「緋」代表太陽與火，是奈良時代就已經使用的色名。在平安末期，這是僅次於紫色的高級色彩。

R	232	C	0
G	50	M	90
B	23	Y	95
		K	0

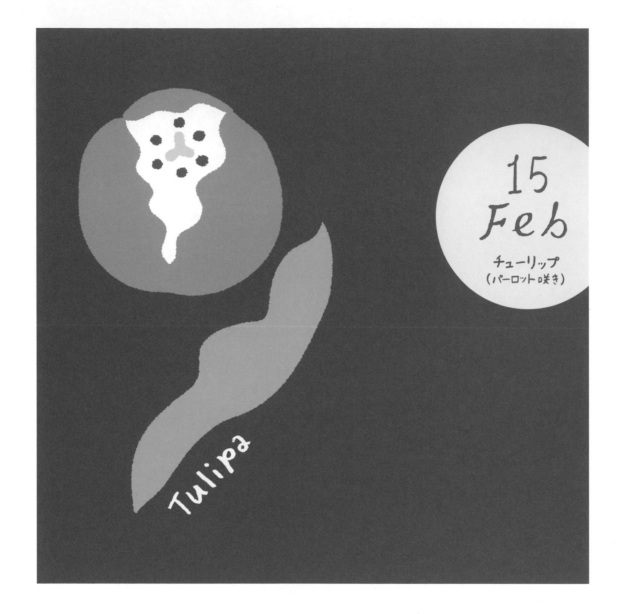

15
Feb

チューリップ
（パーロット咲き）

Tulipa

弁柄色

べんがらいろ｜Bengarairo

暗而偏黃的紅。「弁柄」是印度「印加拉」的日文漢字，源自當地富含鐵分的紅土色澤。是最古老的紅色顏料。

R	154	C	47
G	88	M	75
B	59	Y	84
		K	0

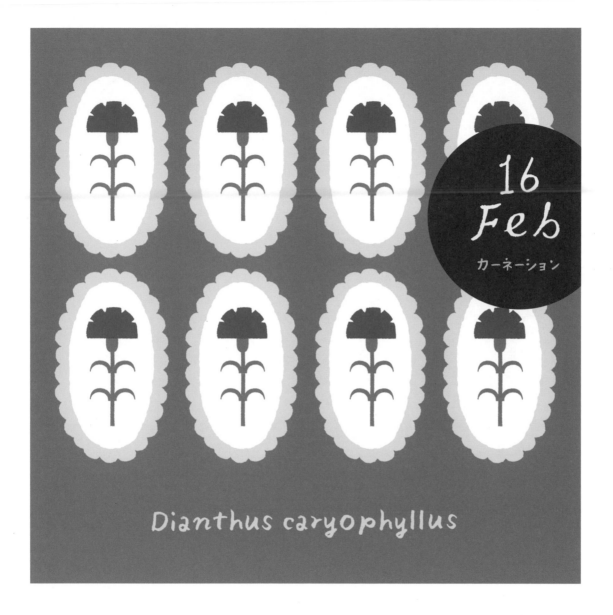

Dianthus caryophyllus

16 Feb
カーネーション

鴇淺蔥色

ときあさぎいろ｜Tokiasagiiro

偏灰的紅。此色名融合了兩種傳統色，代表染上「鴇色」的「淺蔥色」。又稱「水柿色」，也就是加了水色的柿色。

R 181	C 33
G 126	M 57
B 122	Y 45
	K 1

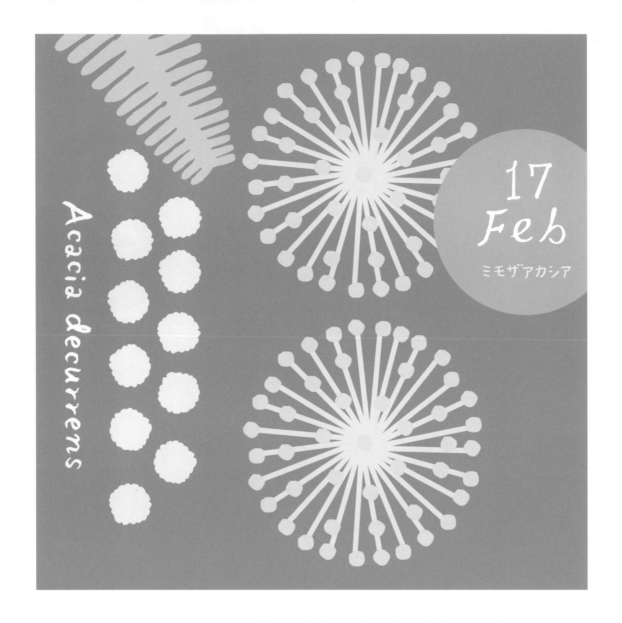

Acacia decurrens

17
Feb

ミモザアカシア

灰綠

はいみどり｜Haimidori

色調沉穩、偏灰的淺綠。彩度低而接近無彩的顏色，名字幾乎都會加上灰或鼠字。也寫成灰綠色。

R 142	C 50	
G 167	M 25	
B 142	Y 47	
	K 0	

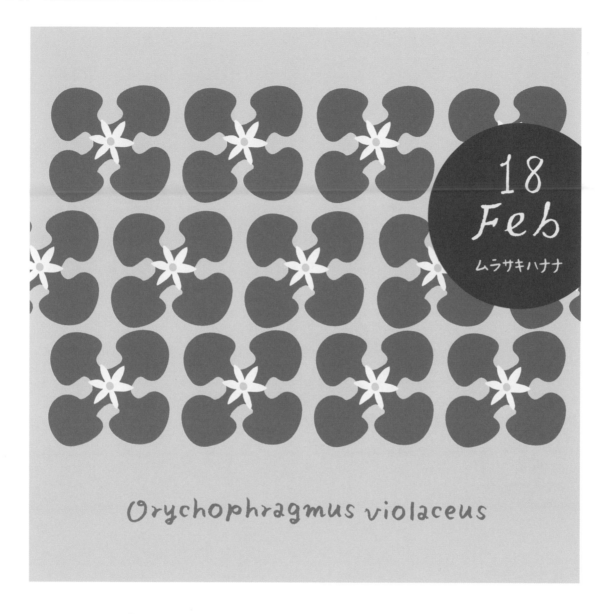

18
Feb
ムラサキハナナ

Orychophragmus violaceus

尾花色

おばないろ｜Obanairo

如枯萎的芒草穗，白中混雜淺灰的顏色。
尾花是芒草的別名，也指芒草花穗。這個
柔和的色調，深受平安時代的人們喜愛。

	R 246	C 0
	G 235	M 6
	B 217	Y 15
		K 5

19
Feb
ユーフォルビア
・フルゲンス

Euphorbia fulgens

若綠

わかみどり｜ Wakamidori

如松樹嫩葉般青翠的黃綠色，象徵年輕、清新、新鮮。在浮世繪中，這是常用來畫榻榻米的顏色。

R 160	C 42
G 210	M 0
B 165	Y 44
	K 0

Argyranthemum

20 Feb

マーガレット（白）

抹茶色

まっちゃいろ｜Matchairo

抹茶般略暗的黃綠色。抹茶是將高級茶葉蒸熟後風乾，只將柔軟的葉肉用臼搗碎而成的茶。「抹茶色」則是在江戶時代隨茶道普及而誕生的色名。

R 176	C 37
G 179	M 24
B 125	Y 57
	K 0

21
Feb
ギョリュウバイ

Leptospermum

松紅梅＊樸質堅韌

山葵色

わさびいろ｜Wasabiiro

如山葵泥的淺黃綠色。山葵原產於日本，人們自古便將山葵當作藥物及調味料使用。江戶中期以後，山葵於百姓間普及，此色名也跟著誕生了。

R	137	C	51
G	182	M	15
B	147	Y	48
		K	0

Ipheion
uniflorum

22
Feb
ハナニラ

桑染

くわぞめ｜ Kuwazome

用桑樹的根與皮熬汁染成的黃褐色。古時候的桑染只用桑樹當材料，江戶時代則加入了楊梅，「桑茶」這個色名也隨之誕生。

R 210	C 21
G 181	M 30
B 135	Y 49
	K 0

孔雀綠

くじゃくりょく｜ Kujakuryoku

如美麗孔雀羽毛般的藍綠色，源自孔雀羽毛上偏藍的鮮豔翠綠。染色時使用的是孔雀石的粉末。

R	0	C	100
G	118	M	23
B	97	Y	68
		K	19

Papaver nudicaule

24
Feb
アイスランド
ポピー

薄紅藤

うすべにふじ ｜ Usubenifuji

含些微紅色的淺紫。此色比江戶時代後期流行的「紅藤色」更淡、更夢幻，又寫成「淡紅藤」。

	R 237	C	7
	G 219	M	18
	B 235	Y	0
		K	0

malus halliana

25 Feb

ハナカイドウ

瑠璃紺

るりこん｜Rurikon

偏紫的深藍，色名的意思是帶有琉璃色的紺青色。明和年間，此色曾在窄袖便服（小袖）上風靡一時。琉璃是一種帶有光澤的藍寶石，屬於七寶之一。又寫為紺琉璃。

R	0	C	100
G	51	M	63
B	111	Y	0
		K	50

Limnanthes douglasii

26
Feb
リムナンテス

紅色

べにいろ │ Beniiro

以菊科紅花花瓣的汁液染成的鮮紅色。紅花經由絲路傳入日本，奈良時代的人將它當作口紅來化妝。又讀為「くれないいろ」（讀音可參考P16）。

R	209	C	14
G	17	M	98
B	68	Y	63
		K	0

27
Feb
ユキヤナギ

Spiraea thunbergii

花淺蔥

はなあさぎ｜Hanaasagi

色名的涵義是帶花色的淺蔥，也就是用露草染成的淺蔥色，是稍微偏綠的藍。花色指的是露草的顏色，後來人們也將藍染的標稱為花色。

R 68	**C** 71
G 149	**M** 28
B 192	**Y** 14
	K 0

28
Feb

フリージア

Freesia

老竹色

おいたけいろ │ Oitakeiro

帶有柔和的藍且偏灰的綠色。比青竹色老
且暗沉，但又比煤竹色多保留了一些藍。
此色依灰的深淺而有許多變化，但都是這
種沉穩、黯淡的色調。

R 142	C 51
G 152	M 35
B 120	Y 56
	K 0

29
Feb

ロベリア（白）

Lobelia

黃蘗色

きはだいろ｜Kihadairo

用黃蘗樹皮熬汁染成的亮黃色。黃蘗是芸香科的落葉喬木，內皮可製成中藥材。在奈良時代就已經出現此色名了，歷史相當悠久。

R 255	C 0
G 221	M 14
B 88	Y 72
	K 0

March 3 月

magnolia
denudata

1
mar

ハクモクレン

璃寬茶

りかんちゃ｜Rikancha

帶有些微的綠且偏黃的暗茶褐色，是用「媚茶」加上藍調和而成的。相傳江戶時代後期，大坂當紅的歌舞伎演員──嵐吉三郎（俳號璃寬）非常喜愛這種顏色。

R	111	C	67
G	89	M	71
B	53	Y	96
		K	0

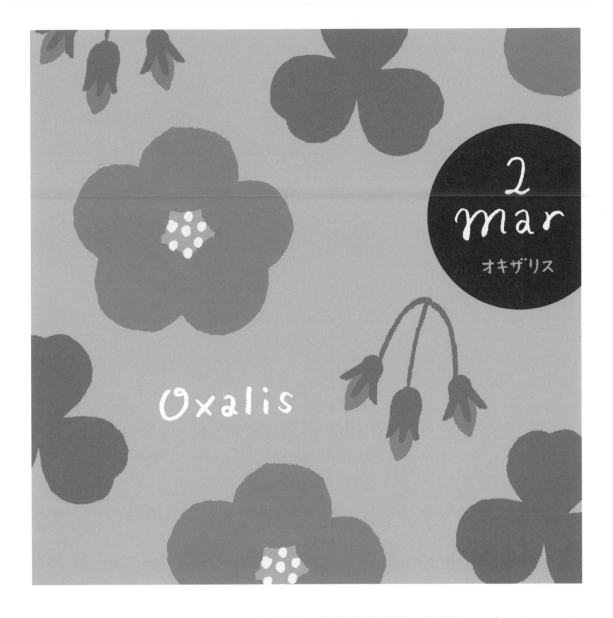

2
mar

オキザリス

Oxalis

若葉色

わかばいろ ｜ Wakabairo

初夏前期，花草新葉才剛發芽，若葉色指的便是新葉般的嬌嫩黃綠色。若葉是夏天的季語，比早春的若菜色更偏藍一點。

R 174	C 38
G 204	M 4
B 85	Y 79
	K 0

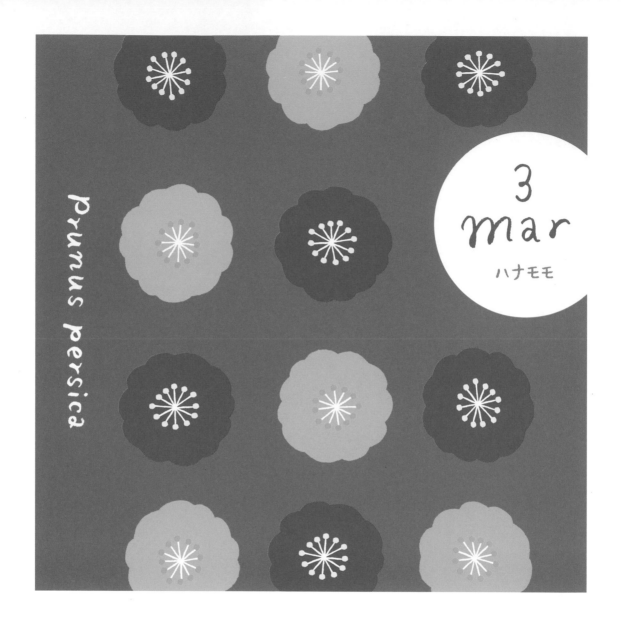

Prunus persica

3
mar
ハナモモ

山藍摺

やまあいずり｜Yamaaizuri

偏灰的藍綠色。這是將大戟科的宿根植物
——山藍，放在布上摩擦染成的顏色。在
《萬葉集》中，此色的衣服是在祭神儀式
時穿的。

R 95	C 69
G 129	M 43
B 116	Y 56
	K 0

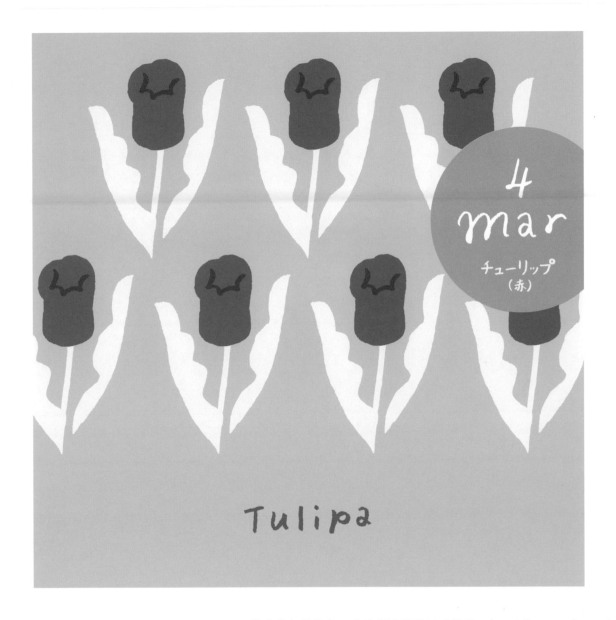

Tulipa

砥粉色

とのこいろ | Tonokoiro

帶亮黃色的灰色。此色源自以砥石（磨刀石）磨刀時產生的粉末「砥粉」。人們用它替木板、柱子上色或塗在漆器上當底色。

R 247	C	2
G 208	M	23
B 157	Y	41
	K	0

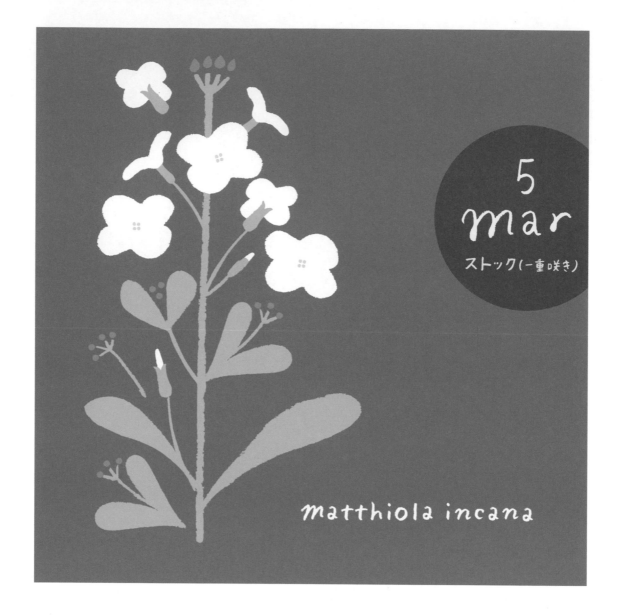

5
mar
ストック(一重咲き)

matthiola incana

媚茶

こびちゃ｜Kobicha

偏黑的黃褐色。原本是象徵海藻昆布的顏色「昆布茶」，到江戶時代則變成了現在的名字。常用於窄袖便服，深受百姓喜愛。

R	153	C	47
G	130	M	50
B	96	Y	65
		K	0

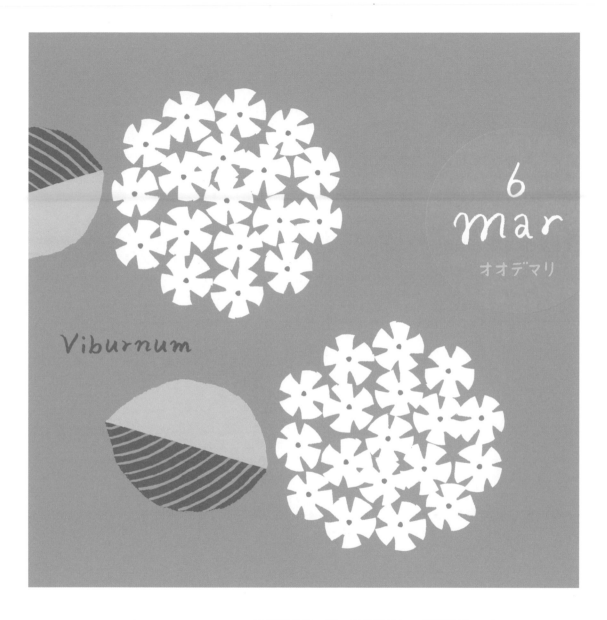

6
mar

オオデマリ

Viburnum

深川鼠

ふかがわねず｜Fukagawanezu

比淺蔥色暗一階，偏深的灰色。深川的藝妓不愛豔麗，喜歡樸素的色彩，此色名便由此而來。

R	169	C	39
G	181	M	24
B	185	Y	24
		K	0

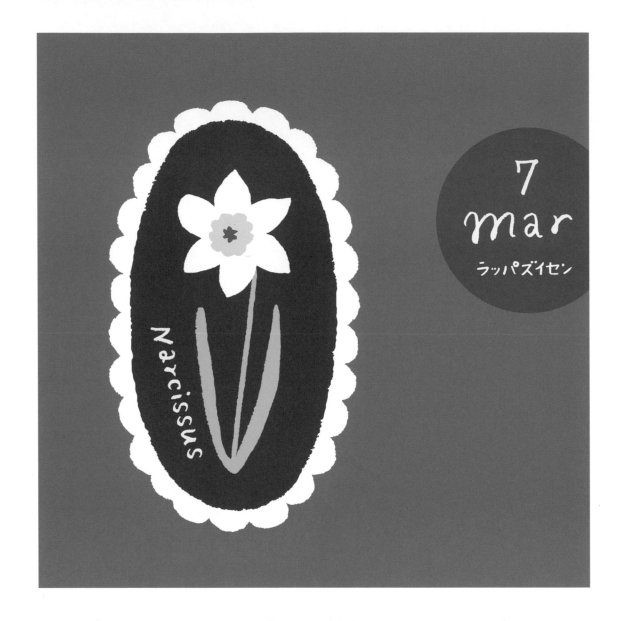

7
mar
ラッパズイセン

Narcissus

薄蘇枋

うすすおう｜Ususuō

「蘇枋」是在奈良時代經中國傳入日本的豆科植物。這是以蘇枋為染料製成的蘇枋系列色，比蘇枋染的蘇枋色淡一些。別名淺蘇枋。

R 205	C 20
G 110	M 67
B 116	Y 43
	K 0

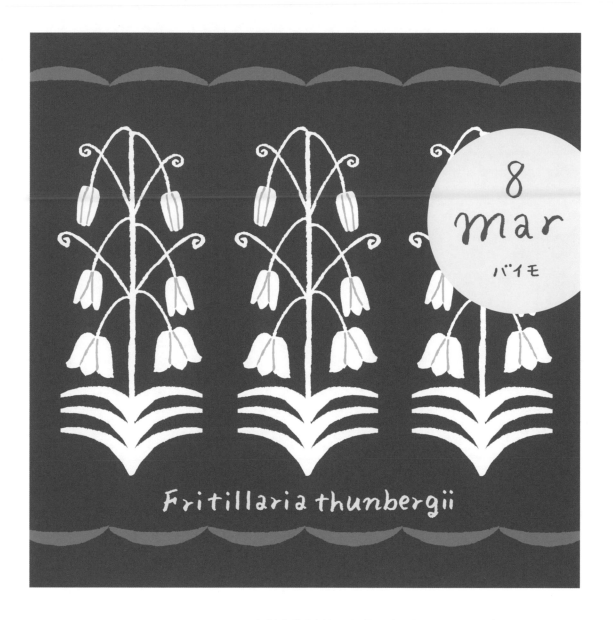

Fritillaria thunbergii

8
mar
バイモ

煙草色

たばこいろ｜Tabakoiro

如煙草葉的顏色，偏黃的暗褐色。煙草是
將茄科草本植物的葉子烘乾、發酵製成
的，原本是藥物。

R 145	C 36
G 85	M 66
B 20	Y 100
	K 27

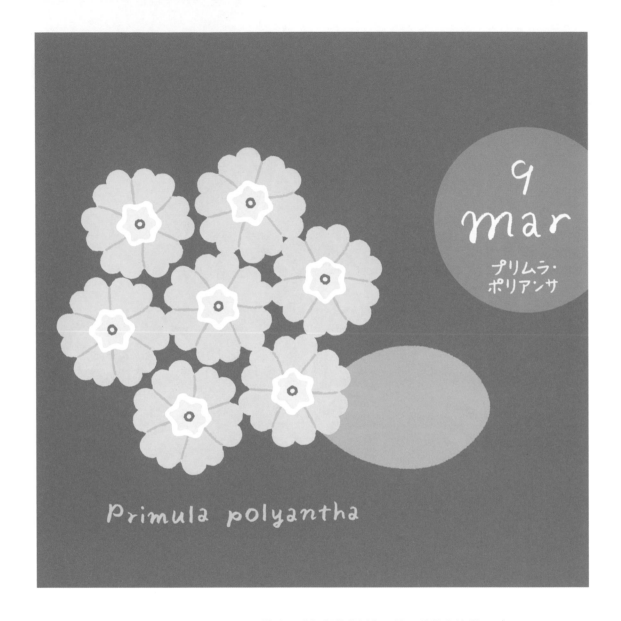

9 mar

プリムラ・ポリアンサ

Primula polyantha

鳩羽鼠

はとばねず｜Hatobanezu

鴿子羽毛般偏紫的灰色，鳩羽是指山鳩背上羽毛的色彩。江戶時代後期，染坊創造了許多「～鼠」的色名，此色也是在當時誕生的。這也是和服常見的底色。

R 142	C	51
G 136	M	46
B 141	Y	38
	K	0

10
mar

ブルーレース
フラワー

Trachymene
caerulea

淺蔥色

あさぎいろ｜Asagiiro

明亮的藍綠，色名的意思是淺淺的蔥葉色。「蔥」是染色的色名，指的是變藍。新選組的羽織也用過此色。

R	0	C	80
G	160	M	14
B	182	Y	27
		K	0

Lachenalia

11
mar
ラケナリア

真珠色

しんじゅいろ｜Shinjuiro

珍珠般的顏色，美麗且帶有光澤的灰白。
珍珠是在珍珠貝等貝類體內形成的球狀寶
石，光澤華美，常用於裝飾。英文色名為
珍珠白（Perl white）。

R 252	C	0
G 249	M	1
B 246	Y	3
	K	2

12
mar
クンシラン

Clivia

柿色

かきいろ｜Kakiiro

柿子般鮮豔濃郁的朱紅。柿是歷史相當悠久的水果，屬於柿樹科落葉喬木。將柿子懸掛在走廊上的風景是秋天的風情詩。

R	240	C	0
G	132	M	60
B	93	Y	60
		K	0

Cytisus

13
mar
エニシダ

落栗色

おちぐりいろ｜Ochiguriiro

成熟栗子般，偏紅的茶褐色。此色是為了區別樹上的栗子與落到地面的栗子色澤而誕生的。《源氏物語》的片段也曾出現此色。

R	87	C	0
G	41	M	54
B	11	Y	60
		K	80

Schizanthus

14
mar

シザンサス

木賊色

とくさいろ │ Tokusairo

多年生常綠蕨類「木賊」莖部的顏色，暗
而偏藍的綠。以前的日本家庭常在庭院種
植木賊。別名砥草。

R	70	C	76
G	110	M	48
B	80	Y	76
		K	10

15
mar

ビオラ（紫）

Viola
× wittrockiana

大花三色菫＊堅定的靈魂

薄紅

うすべに｜Usubeni

微暗的淺紅色，又讀為「うすくれない」。
與鮮豔的紅色相比，薄紅的色調比較淡，
給人內斂含蓄的印象。淡的程度則依時代
而異。

R 240	C	0
G 140	M	57
B 135	Y	36
	K	0

16
mar

ジンチョウゲ

Daphne odora

山吹茶

やまぶきちゃ｜Yamabukicha

山吹色加上茶褐與黑的深黃色。接近金色，類似金茶，但比金茶稍淡。山吹是山林間野生的薔薇科落葉灌木。

R 208	C 20
G 131	M 56
B 9	Y 100
	K 0

17
mar
イキシア

Ixia

洒落柿

しゃれがき｜Sharegaki

將柿色清洗、晾乾，帶有茶色的淡柿色。江戶時代中期，「晾柿」（されがき）因為諧音變成了「洒落柿」。洒落是有品味、精心打扮的意思。

R 237	C	0
G 194	M	26
B 145	Y	42
	K	8

Antirrhinum majus

18
mar
キンギョソウ

水色

みずいろ｜Mizuiro

如清澈水面映照出晴空的顏色，是比空色淺、比水蔥色淡的藍。早在平安時代，人們就開始使用此色名了。

R 116	C 54
G 199	M 1
B 214	Y 17
	K 0

19
mar

センテッド
ゼラニウム

Pelargonium capitatum

威光茶

いこうちゃ｜Ikōcha

微微偏茶色的明亮萌黃色，接近柳茶色。威
光是常陸水戶藩第一代藩主──德川賴房的
諡號，相傳這正是賴房所喜愛的顏色。

R 158	C 45
G 167	M 27
B 105	Y 67
	K 0

Rosa

20
mar
ミニバラ

萱草色

かぞういろ｜Kazōiro

像萱草花一樣，帶有強烈紅色的黃。萱草別名忘憂草，平安時代的人們將萱草視為能遺忘悲傷的花，於服喪時穿著此色。

R 245	C	0
G 160	M	46
B 0	Y	100
	K	0

21
mar

シモクレン

magnolia
liliiflora

白藍色

しろきあいいろ | Shirokiaiiro

淡淡的藍染色，含黃色的淺水色。在藍色系中，這是最淺的色彩。又讀為「しらあいいろ」。

R 213	C 20
G 237	M 0
B 238	Y 8
	K 0

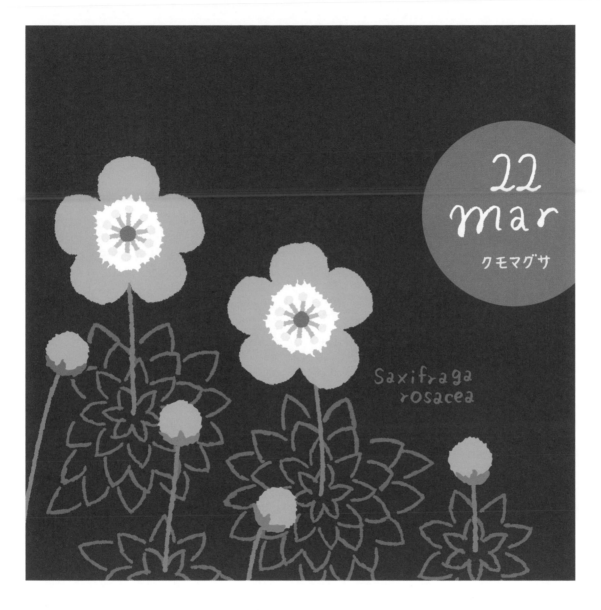

22
mar

クモマグサ

Saxifraga
rosacea

青漆

せいしつ｜Seishitsu

深且暗但又帶點溫暖的綠。「青漆」是用
藍草淬取的藍臟調成的色漆。

R	22	C	60
G	65	M	0
B	12	Y	80
		K	80

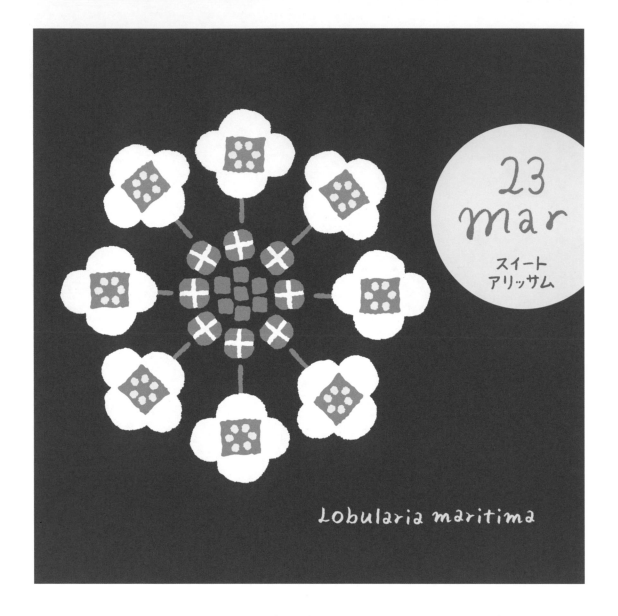

23
mar

スイート
アリッサム

Lobularia maritima

焦茶

こげちゃ｜ Kogecha

像東西燒焦一樣，偏黑的濃郁茶褐色。只有茶色系會加上「焦」字來形容深色、濃色。常見於江戶時代窄袖便服的底色。

R	100	C	65
G	75	M	72
B	58	Y	81
		K	20

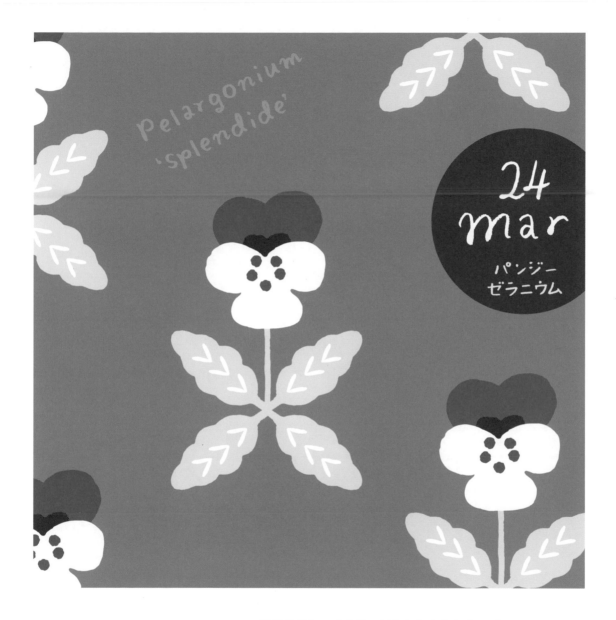

Pelargonium 'splendide'

24
mar

パンジー
ゼラニウム

若紫

わかむらさき │ Wakamurasaki

柔嫩的紫色。「若紫」這個色名也曾出現在《源氏物語》中，自江戶時代開始，這在歌舞伎與淨琉璃中就是一種象徵花樣年華的紫色。

R 171	C 38
G 128	M 55
B 169	Y 13
	K 0

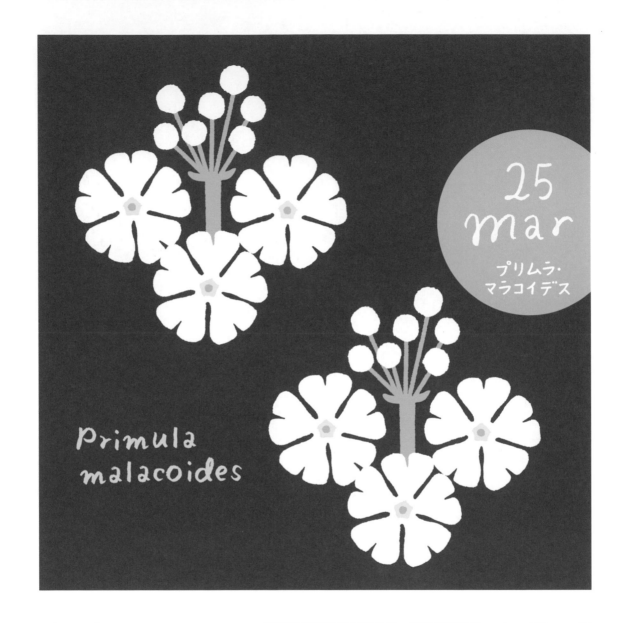

25
mar

プリムラ・
マラコイデス

Primula
malacoides

莓色

いちごいろ｜Ichigoiro

鮮豔莓果般稍微偏紫的紅。莓是江戶時代末期自荷蘭傳入的薔薇科植物。是明治初期才開始使用的色名。

R	193	C	24
G	13	M	100
B	78	Y	54
		K	0

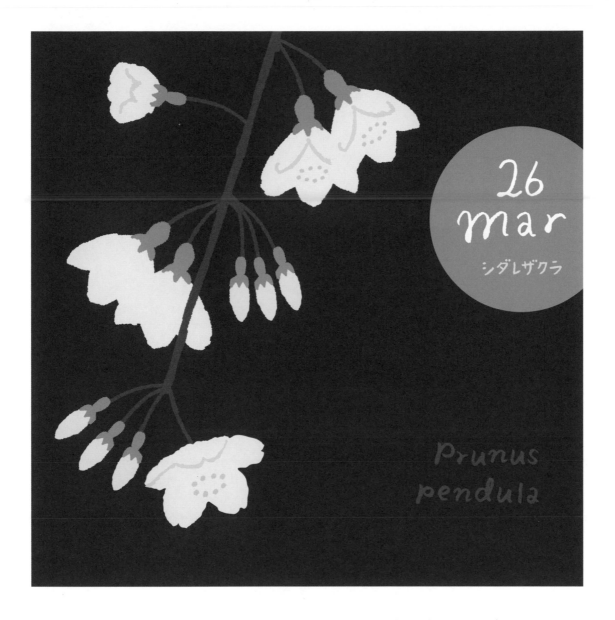

26
mar
シダレザクラ

Prunus
pendula

黑紫

くろむらさき｜ Kuromurasaki

以紫草根重複染成的偏黑濃郁紫色。紫草是紫草科的多年草本植物，自古以來，人們便把它當成紫色的染料。

R	54	C	80
G	38	M	87
B	48	Y	72
		K	43

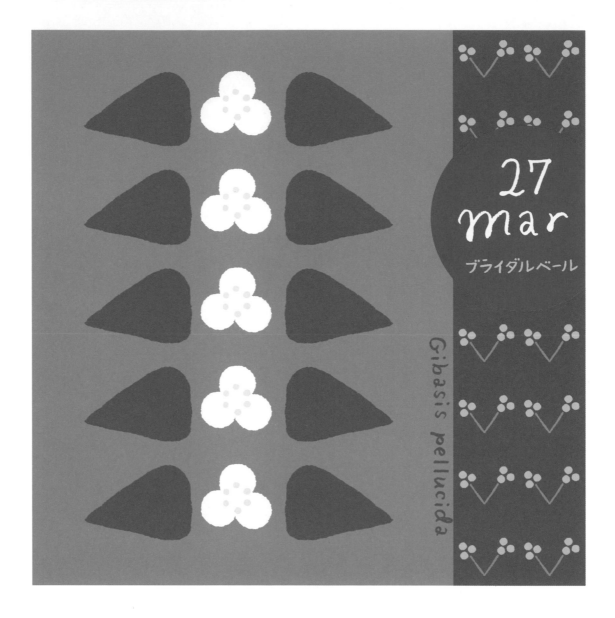

27
mar

ブライダルベール

Gibasis pellucida

鸚鵡綠

おうむりょく｜ Ōmuryoku

鸚鵡羽毛般鮮豔的綠色，又稱鸚綠（おうりょく）。根據記載，鸚鵡是新羅在奈良時代獻給日本朝廷的貢品。

R	65	C	73
G	160	M	13
B	58	Y	99
		K	0

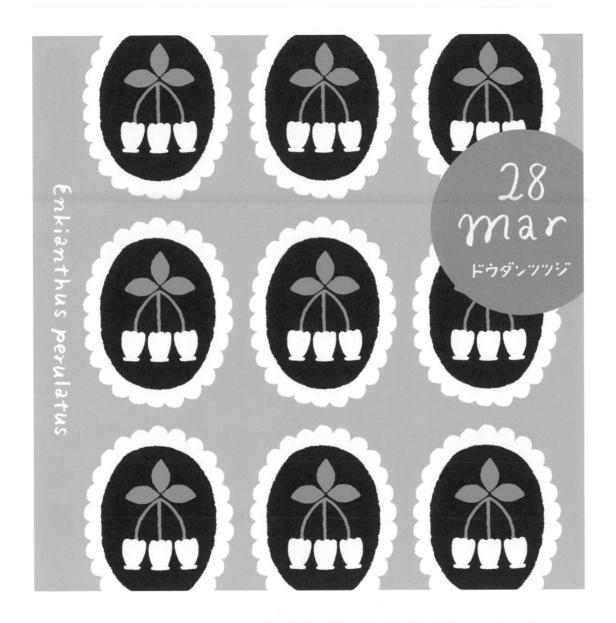

28
mar
ドウダンツツジ

Enkianthus perulatus

蒲公英色

たんぽぽいろ │ Tanpopoiro

源自菊科多年草本植物蒲公英的鮮黃色。「蒲公英」的名字曾出現在室町末期的古籍中，但色名是到近代才出現的。

R 252	C 0
G 202	M 23
B 0	Y 100
	K 0

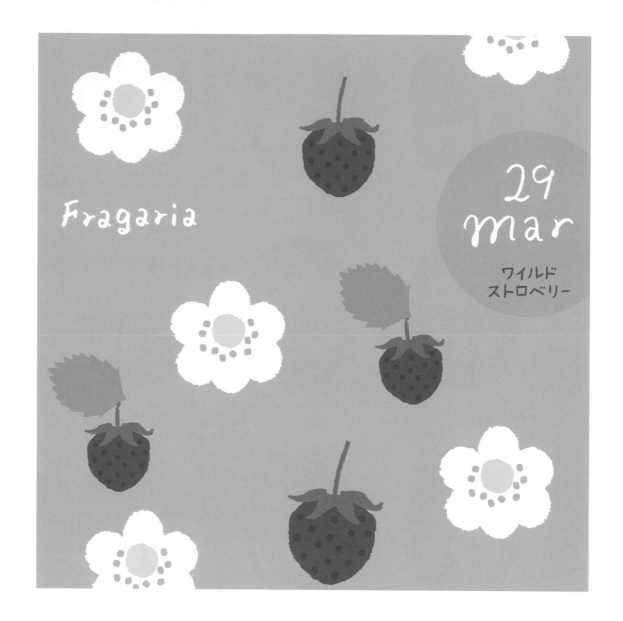

Fragaria

29
mar

ワイルド
ストロベリー

薄青

うすあお｜Usuao

偏黃的淡淡淺綠色。日本人用「青」形容草，就是因為此色。薄青是在藍染時以黃蘗加上一層黃所染成的。

R 160	C 40
G 205	M 0
B 168	Y 40
	K 5

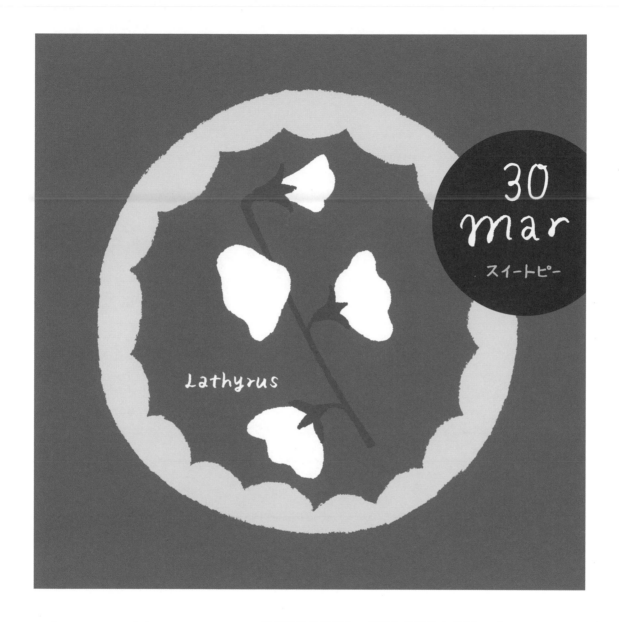

Lathyrus

30
mar
スイートピー

蜜柑茶

みかんちゃ｜Mikancha

偏茶褐色的蜜柑色。蜜柑色是橘子皮的顏色，茶色則是江戶時期的流行色，此色在蜜柑色普及的大正時代曾經風靡一時。

R	210	C	4
G	110	M	63
B	0	Y	100
		K	15

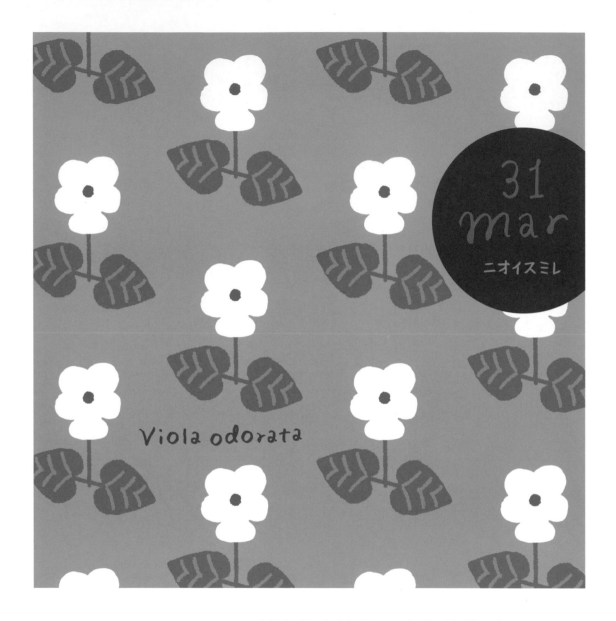

31
mar

ニオイスミレ

Viola odorata

鴇色

ときいろ │ Tokiiro

如鴇在飛翔時露出的飛羽，淡而優雅的桃色。此色名誕生於江戶時代，在當時，鴇是隨處可見的鳥類。

R 243	C	0
G 161	M	47
B 148	Y	34
	K	0

April 4 月

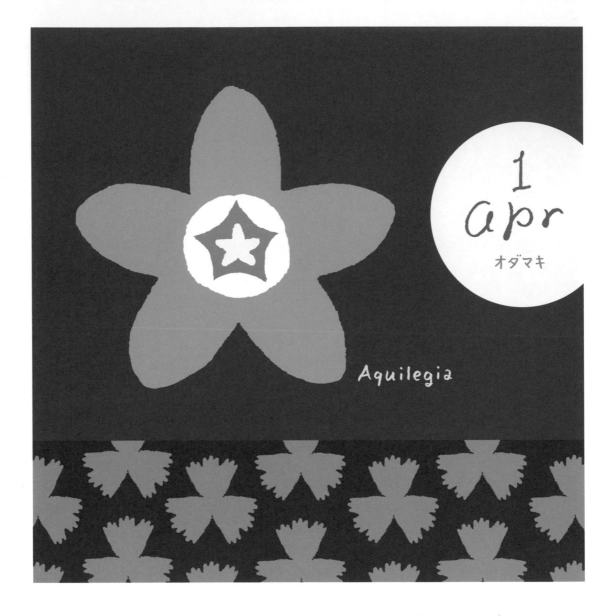

1
apr
オダマキ

Aquilegia

檜皮色

ひわだいろ｜Hiwadairo

檜木樹皮般深邃的紅褐色。此色名始於平安時代，在《源氏物語》中曾出現過。人們認為這是用檜木皮染出的顏色，色名便由此而來。

R	91	C	59
G	51	M	79
B	26	Y	98
		K	41

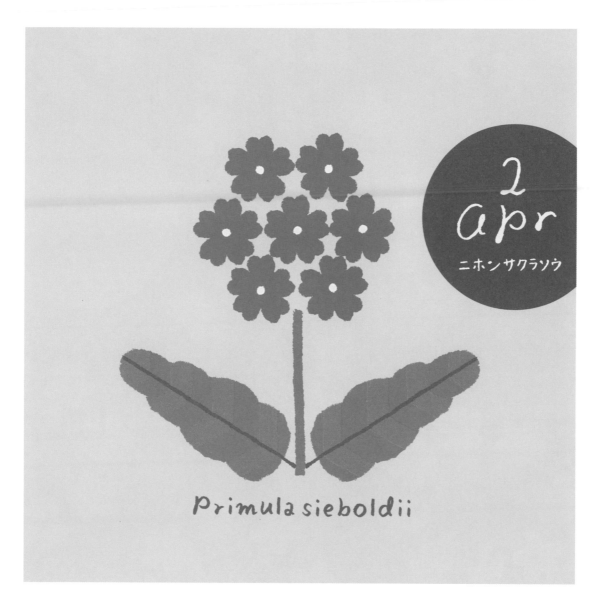

2 apr
ニホンサクラソウ

Primula sieboldii

淡水色

うすみずいろ │ Usumizuiro

將藍染的色澤染得極淺的淡藍色。在貴族時代，色彩愈深代表地位愈崇高，象徵著權力與財富。不過自鎌倉時代以後，位高權重的人使用的色調也愈來愈豐富了。

R 196		**C**	27
G 229		**M**	0
B 229		**Y**	12
		K	0

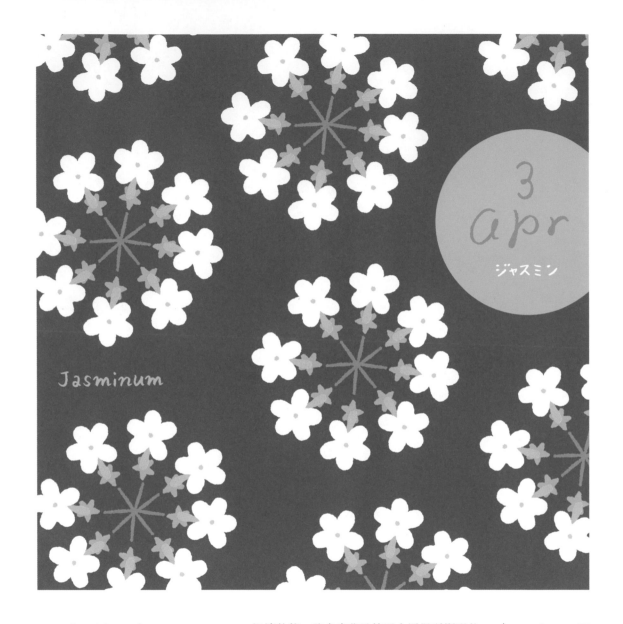

茉莉花 ＊ 誘惑

3
apr

ジャスミン

Jasminum

濡葉色

ぬればいろ｜ Nurebairo

深邃的綠。取名自葉子被雨水濡濕所顯現的
翠綠色。水會抹平葉片表層凹凸不平的地
方，減少散射，因此色彩看起來會更鮮豔。

R	0	C	95
G	127	M	0
B	59	Y	95
		K	30

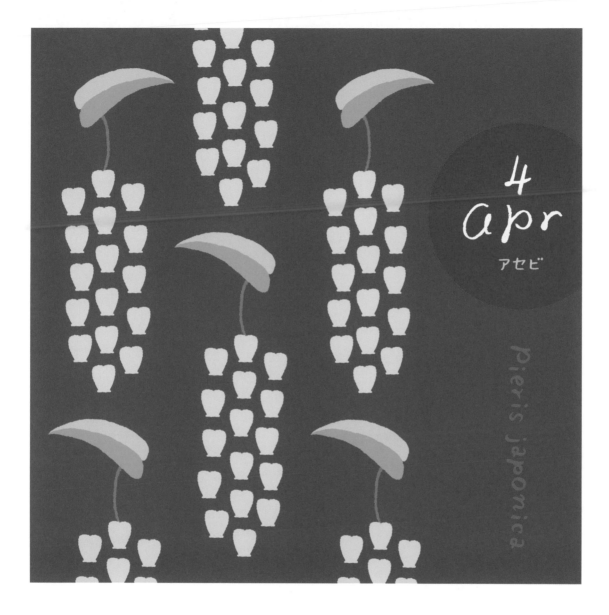

4
apr
アセビ

Pieris japonica

栗梅

くりうめ｜Kuriume

偏紅的栗色，色名來自「栗色梅染」的簡
稱。江戶時代，第八代將軍吉宗實施享保
改革，禁止人民的奢侈行為，當時此色曾
大為風行。

R	144	C	52
G	83	M	77
B	63	Y	82
		K	0

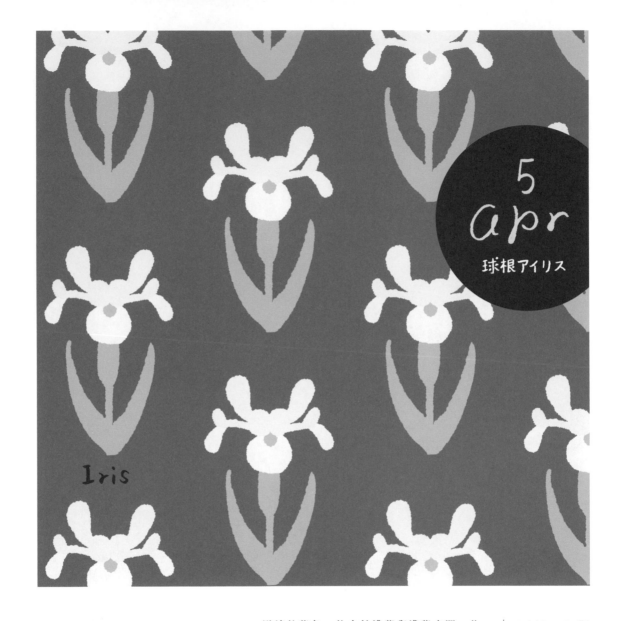

5
apr
球根アイリス

Iris

中紫

なかむらさき｜Nakamurasaki

黯淡的紫色，約介於濃紫與淺紫之間。此色名始於制訂《延喜式》的平安時代。別名半色（はしたいろ），又讀為「なかのむらさき」。

R 144	C 51
G 110	M 61
B 138	Y 31
	K 0

Cynoglossum

6
apr
シナワスレナグサ

蒸栗色

むしくりいろ｜Mushikuriiro

蒸熟的栗子果肉般柔和的淡黃色。為了與栗子外皮的「栗色」區別，果肉的顏色取名蒸栗色，看起來十分香甜可口。

R	249	C	3
G	222	M	14
B	148	Y	48
		K	0

7
apr
ネモフィラ

Nemophila

海松色

みるいろ｜Miruiro

暗沉的黃綠色，命名自海藻之一的「海松」。海松這個詞早在《萬葉集》便已出現，但成為色名是在中世之後。鎌倉武士及室町時代的文人雅士都很喜愛此色。

R 110	C 66
G 113	M 55
B 71	Y 83
	K 0

Phlox subulata

8
apr
シバザクラ

蒲色

かばいろ｜Kabairo

紅色偏濃的橘，令人聯想到水草蒲穗的色澤。與山櫻之一的樺櫻樹皮顏色相近，故又稱樺色。

R	190	C	29
G	103	M	69
B	47	Y	89
		K	0

蘇枋色

すおういろ｜Suōiro

稍微偏紫的暗紅色。此色以印度、馬來半島原產的豆科植物蘇枋為染料。蘇枋自奈良時代傳入，直到平安時代都是貴族社會珍視的舶來品。

R 181	C 32
G 72	M 84
B 87	Y 56
	K 0

10
apr
リナリア

Linaria

支子色

くちなしいろ | Kuchinashiiro

用茜草科梔子（くちなし）果實的色素染成，稍微偏紅的黃色。在奈良時代，人們將此色當作替黃丹預染的底色，平安時代的人稱之為黃支子。

	R 252	C	0
	G 210	M	21
	B 111	Y	62
		K	0

Forsythia suspensa

11 apr

レンギョウ

金茶色

きんちゃいろ ｜ Kinchairo

偏黃的明亮茶褐色，接近山吹色。連江
戶時代的古籍《當世染物鑑》都曾出現此
色，是當時的經典色彩之一。

R	185	C	17
G	105	M	62
B	4	Y	100
		K	19

12
apr
ネメシア

Nemesia

鶸萌葱

ひわもえぎ ｜ Hiwamoegi

帶有濃郁鮮黃的黃綠色，介於燕雀科候鳥
鶸（黃雀）的鶸色與萌黃色之間。日本人自
江戶時代中期開始使用此色，在元祿九年出
版的古籍《當世染物鑑》中也有相關記載。

R 179	C 37
G 188	M 15
B 15	Y 99
	K 0

13
apr

サクラ

Prunus

若草色

わかくさいろ｜Wakakusairo

早春發芽的嫩草般明亮的黃綠色。比若竹色及若綠更生氣蓬勃，與萌蔥相比藍色偏少、黃色偏強，故色調比較亮。

R 156	C 46
G 193	M 6
B 30	Y 99
	K 0

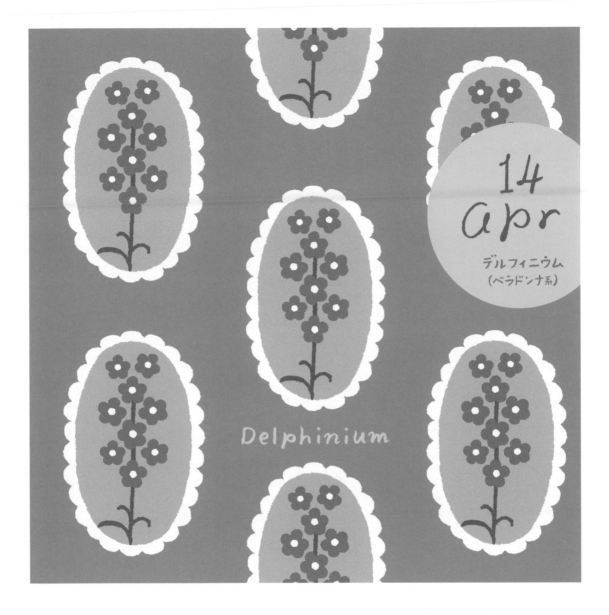

14
apr

デルフィニウム
（ベラドンナ系）

Delphinium

洗朱

あらいしゅ｜Araishu

帶有亮黃色的淺朱紅，色名加上「洗」字
代表淺色。此色除了用於朱漆器以外，也
拿來染布。明治時代以後大為流行。

R	241	C	0
G	144	M	55
B	123	Y	45
		K	0

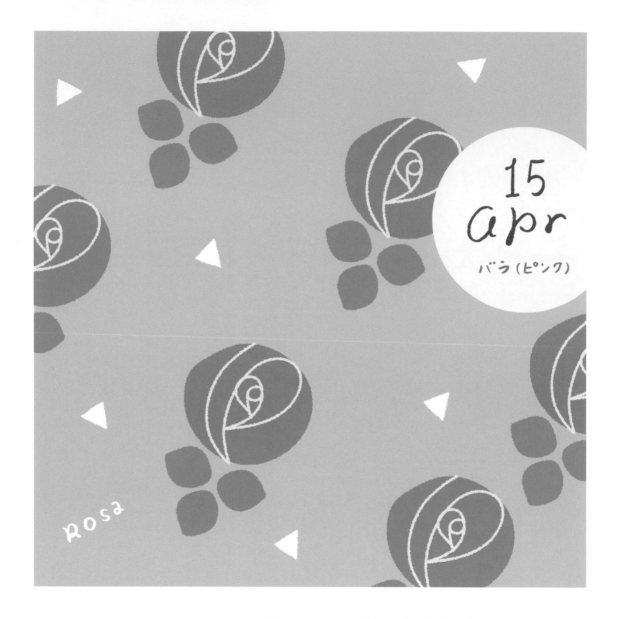

15
apr

バラ（ピンク）

Rosa

麴色

こうじいろ｜Kōjiiro

淡而素雅的橙色。麴是味噌、醬油、甜酒、醋的原料，在和食中是不可或缺的。此色名也寫為「麹」或「糀」，麴是中國漢字，糀則是和製漢字。

R 241	C	0
G 221	M	11
B 180	Y	30
	K	8

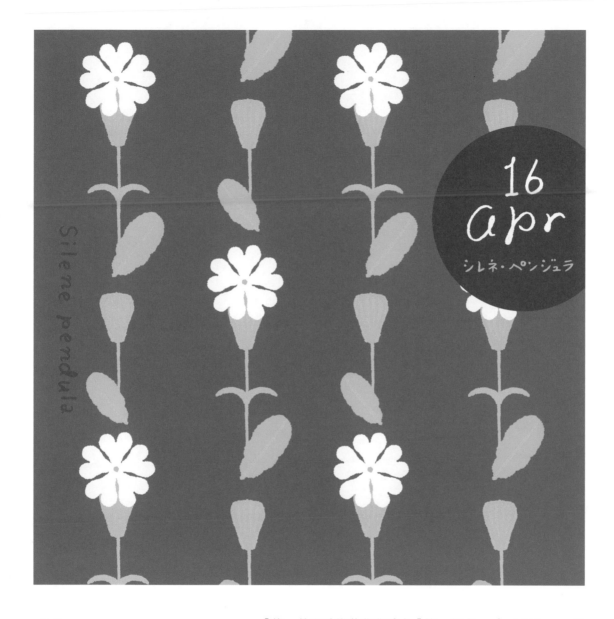

Silene pendula

16
apr
シレネ・ペンジュラ

橡

つるばみ｜ Tsurubami

「橡」是山毛櫸科落葉喬木「櫟」的古名，此色用櫟樹皮與櫟的果實橡子染製而成，是奈良時代平民服飾常見的顏色。

R 169	C 40
G 108	M 65
B 83	Y 68
	K 0

藍眼菊 ＊ 財富、明快

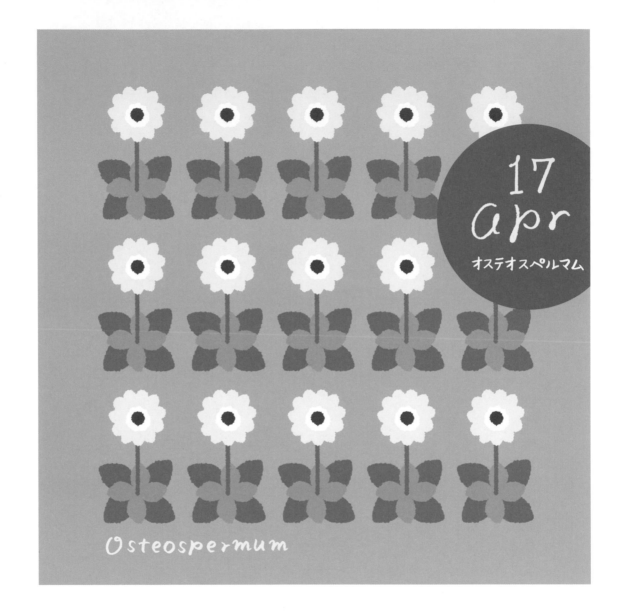

17
apr
オステオスペルマム

Osteospermum

若竹色

わかたけいろ｜Wakatakeiro

像嫩竹的枝幹一樣，明亮的翠綠色。為了強調竹子尚幼，色調大多偏淺。相對的，老竹色則偏暗且帶有黃色。

R	121	C	55
G	195	M	0
B	152	Y	49
		K	0

18
apr
ニゲラ

Nigella

文人茶

ぶんじんちゃ｜Bunjincha

偏黃的暗茶褐色，因明治時代中期文人雅士的興趣而誕生。當時的人不喜鮮豔的色彩，樸素的茶色及海老色因此捲土重來、風靡一時。

R	102	C	71
G	79	M	77
B	69	Y	80
		K	0

19
apr
アマランサス

Amaranthus

藍白

あいじろ｜Aijiro

藍染中最淡的顏色，只有淺淺的藍，接近白色。東京晴空塔的白色人稱「晴空塔白」，就是以藍白為基礎調出的原創色。

R 204	C 24
G 232	M 0
B 235	Y 9
	K 0

Trifolium incarnatum

20
apr
ストロベリー
キャンドル

常盤綠

ときわみどり | Tokiwamidori

常青樹葉片般的翠綠色。常盤指的是堅若
磐石、永久不變，色名飽含了人們對長壽
與繁榮的心願。

R	47	C	69
G	131	M	0
B	33	Y	100
		K	38

myosotis

21 apr ワスレナグサ

勿忘我 ＊ 真實的愛

秘色

ひそく｜Hisoku

模仿青瓷色澤的色名。青瓷產於九世紀末的中國浙江省越州窯，是進獻給天子的貢品，一般百姓禁止使用，故稱為秘色。

R 190	C 30
G 224	M 0
B 207	Y 23
	K 0

Eschscholzia

22
apr

カリフォルニア
ポピー

黃水仙

きすいせん｜Kisuisen

水仙花般明亮的黃色。水仙是原產於南歐的石蒜科多年生草本植物，於江戶時代傳入日本，人們將它種來當作觀賞植物，春天會開芬芳的黃色花朵。

	R 255	C 0
	G 222	M 14
	B 113	Y 63
		K 0

Anemone

23 apr

アネモネ

雀茶

すずめちゃ｜ Suzumecha

如麻雀頭部般偏紅的茶褐色，與同樣來自麻雀羽毛的「雀色」是同一個顏色。說到雀茶色的植物，就會想到能耐寒冬的櫻花冬芽。

R 181		C 34	
G 115		M 62	
B 73		Y 74	
		K 0	

Calceolaria

24
apr

カルセオラリア

紺鼠

こんねず｜Konnezu

顧名思義，「紺鼠」就是加了一點紺色的暗鼠色。江戶時代，幕府多次下達「禁奢令」，因此百姓將樸素色彩之間些微的差異視為服飾的精髓並以此為樂。

R	86	C	76
G	89	M	69
B	105	Y	53
		K	0

Dianthus barbatus

25
apr
ビジョナデシコ

黃櫨染

こうろぜん｜Kōrozen

威嚴的茶褐色。自嵯峨天皇以來，此色便
是天皇舉行儀式時身著的袍子顏色，屬於
禁色。由於染色手法複雜，成色會隨光線
強弱而變，因此複製相當困難。

R	166	C	41
G	123	M	56
B	83	Y	71
		K	0

26
apr

アジュガ

Ajuga

退紅

たいこう ｜ Taikō

接近色調更沉的粉紅的紅色。「退」與「褪」為同義詞，指褪色的紅染。此為專指淺紅染色澤的傳統色名，又讀為「あらぞめ」。

R 220		C	14
G 156		M	46
B 142		Y	38
		K	0

27
apr
セイヨウオダマキ

Aquilegia vulgaris

青竹色

あおたけいろ｜Aotakeiro

如挺立竹枝般鮮明青翠的綠。明治時代以後，從歐洲傳入的化學染料孔雀石綠就叫青竹色。

R	51	C	73
G	167	M	10
B	131	Y	58
		K	0

28 apr
バイカウツギ

Philadelphus coronarius

麴塵

きくじん ｜ Kikujin

麴黴菌絲般暗而偏黃的綠，從發音來看這是來自中國的色彩，但在中國，麴的菌絲是黃色的，麴塵照理說也是黃色（淡黃色）。

R 135	C 54
G 138	M 41
B 101	Y 65
	K 2

Gardenia

29 apr

クチナシ

梔子花＊帶來喜悅、優雅

紫根色

しこんいろ｜Shikoniro

紺色系列中，紫色最濃的紺色。此色名指的是用紫草科多年生草本植物「紫根」染成的色澤。紫根是日本歷史悠久的植物，人們自古便將它熬出的汁當作染料。

R	102	**C**	71
G	66	**M**	85
B	84	**Y**	63
		K	0

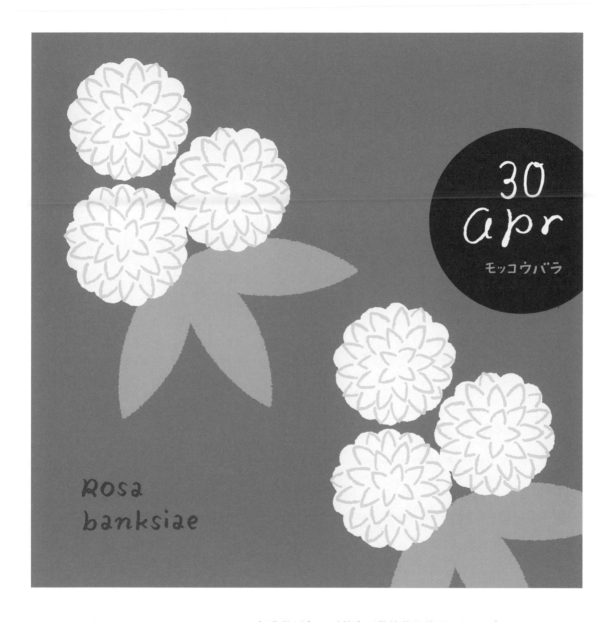

Rosa
banksiae

30
apr
モッコウバラ

灰青

はいあお｜Haiao

偏藍的灰色，灰是東西燃燒後的餘燼。江戶時代將此色稱為藍鼠、藍味鼠、藍氣鼠等等。

R 116	C 61
G 131	M 45
B 148	Y 34
	K 0

Column 1　我的色彩

在生活及工作中挑選顏色，對我而言是非常快樂的時光。例如在居家布置上，我便選擇了像新橋色一樣明亮清爽的藍色窗簾。藍色是我從小喜愛的顏色，看了既安心又舒服。當我注意到時，衣服、包包、身邊所有的東西幾乎都是藍色。然而我雖然鍾情於藍色，卻不只是單純地使用藍色，而是考量整體的配色「適當地壓抑其他色彩」、「加上其他顏色點綴」以凸顯藍色之美。自從我學會這招，選色就變得更有趣了。

有些人會透過DIY調配木材著色劑，或是調出喜歡的顏色來粉刷牆壁。製作專屬於自己的顏色，是一件趣味盎然的事情，幫顏色取名，對它更會愛不釋手。

順道一提，我也幫自己調了專屬的色彩，色名是大野藍（C60 Y15）。

May 5 月

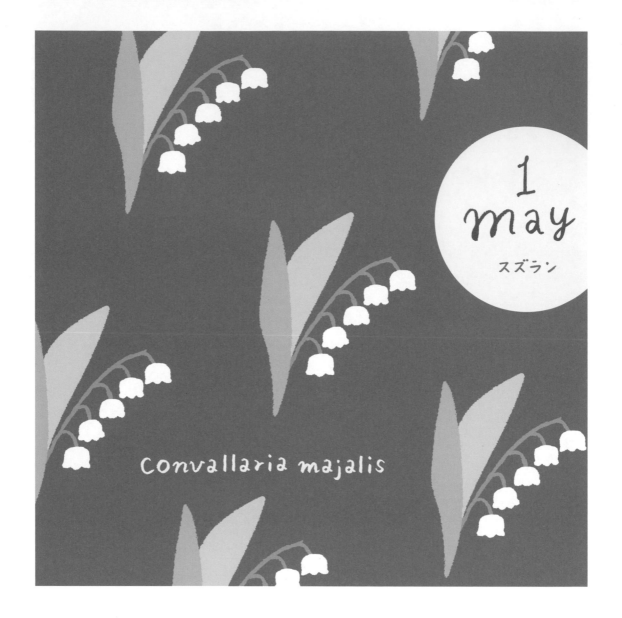

1 may
スズラン

convallaria majalis

縹色

はなだいろ｜Hanadairo

只用蓼藍染成的藍，比藍色稍淺，比淺蔥色濃郁，是頗具代表性的色名。但色名隨時代而有變化，古時候稱為「はなだいろ」，平安時代改稱「縹色」，江戶時代則稱為「花色」。

R	0	C	87
G	117	M	45
B	161	Y	24
		K	0

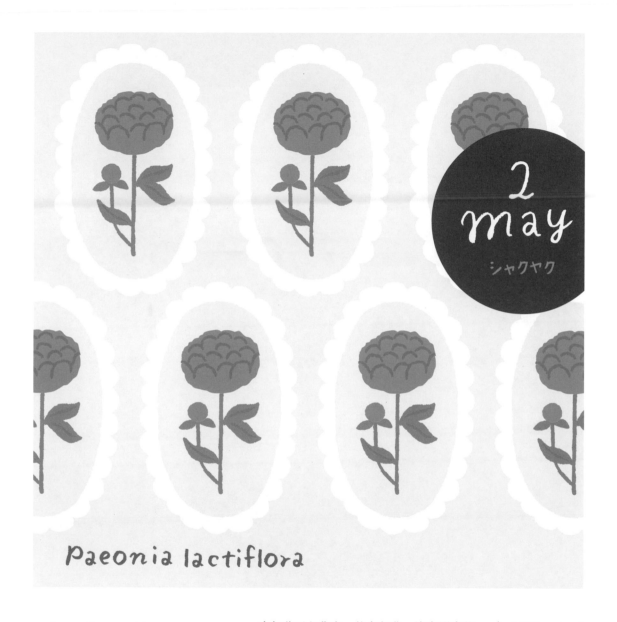

Paeonia lactiflora

2
may
シャクヤク

女郎花

おみなえし｜Ominaeshi

宛如秋天七草之一的女郎花，清爽明亮的黃色。女郎花又名「相思草」，自《萬葉集》以來，便經常出現在詩歌中。

R 255	C	2
G 240	M	0
B 0	Y	90
	K	0

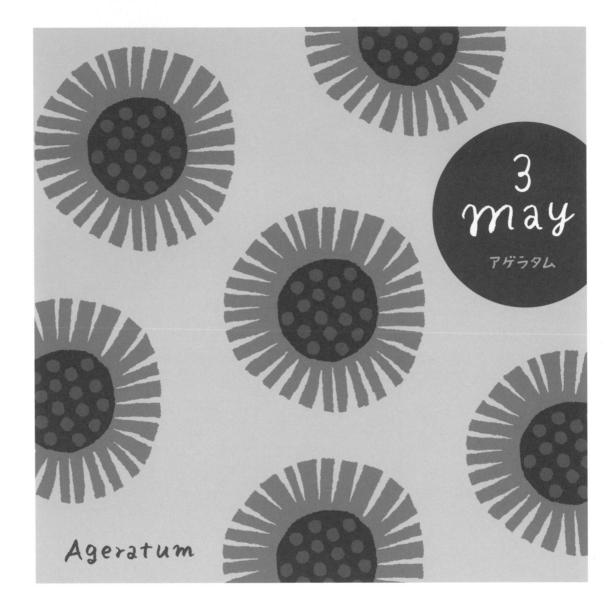

3
may

アゲラタム

Ageratum

蒼白色

そうはくしょく｜Sōhakushoku

微偏淺藍的白色。蒼白就是青白，形容人面無血色，臉色刷白的模樣。此色給人冰冷、安靜、沉著的印象。

R	216	C	15
G	229	M	4
B	240	Y	0
		K	5

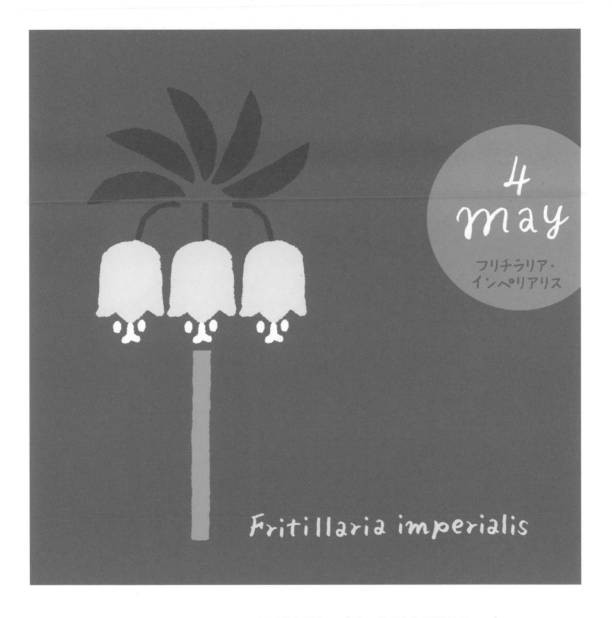

4
may

フリチラリア・
インペリアリス

Fritillaria imperialis

滅赤

けしあか｜Keshiaka

偏灰的紅褐色，「滅」是形容色調轉淡時
使用的字。紅色的鮮明與激昂滅弱，給人
沉著溫和的印象。

R 154		**C**	47
G 117		**M**	58
B 110		**Y**	52
		K	0

139

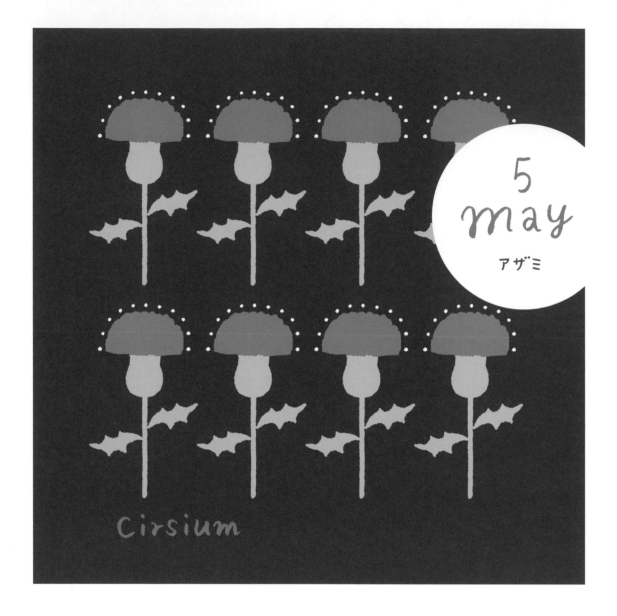

5
may
アザミ

Cirsium

消炭色

けしずみいろ | Keshizumiiro

指煤炭熄火後，尚未燒成灰燼前的顏色。不是像墨色一樣的深黑，而是帶點橙色的暗灰色。英文稱為炭灰色（**Charcoal Gray**）。

R	56	C	85
G	57	M	82
B	60	Y	78
		K	22

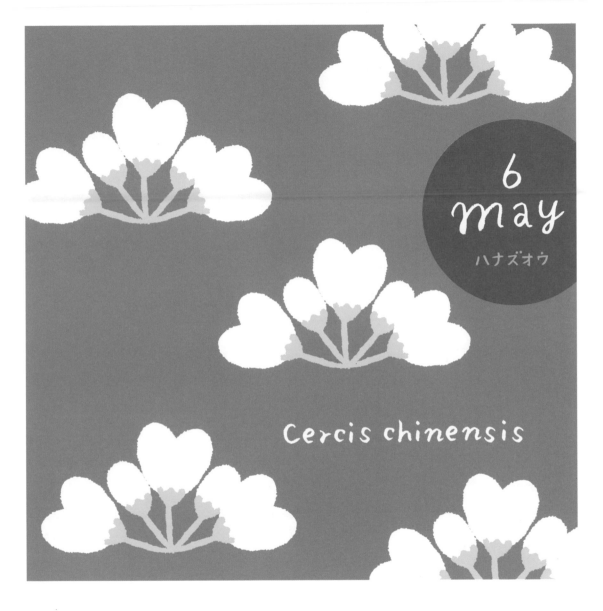

6
may
ハナズオウ

Cercis chinensis

藤鼠

ふじねず｜Fujinezu

微微偏藍的紫色，感覺沉靜而優雅。此色自江戶時代中期就是婦女喜愛的和服底色，明治時代曾以「新駒色」的色名風靡一時。

R	162	C	42
G	155	M	38
B	178	Y	19
		K	0

141

Dorotheanthus

7
may
リビングストン
デージー

淡黃蘗

うすきはだ｜Usukihada

指淺淺的黃蘗染，明亮的淡黃色。色調雖亮，卻有種虛無縹緲的感覺。黃蘗與刈安齊名，都是日本代表性的黃染染料，同時也是色名。

R 248	C 0
G 240	M 2
B 191	Y 30
	K 5

8
may

マツバギク

Lampranthus

朱色

しゅいろ｜Shuiro

鮮明亮麗，帶有黃色的紅。這是紅色顏料自古以來的色名，常見於鳥居、朱色印泥、朱漆等物。

R 233	C 0
G 76	M 83
B 55	Y 76
	K 0

143

9
may
ハナミズキ

Cornus florida

枇杷茶

びわちゃ｜Biwacha

宛如成熟的枇杷果實，微暗且帶有茶色的
黃褐色。在江戶時代的《手鑑模樣節用》
中，這稱為「瓦筍色」，「瓦筍」指的是
素燒陶器。

R 214	**C**	0
G 158	**M**	35
B 75	**Y**	70
	K	20

Centaurea cyanus

10
may
ヤグルマギク

白群

びゃくぐん │ Byakugun

壁畫顏料的顏色，帶有柔和白色的淺藍。
群青這種顏料磨成細小的粉末時，會因為
光的擴散反射而看起來白白的。

R	147	C	44
G	202	M	8
B	238	Y	0
		K	0

11
may

ディモルフォセカ

Dimorphotheca

燻銀

いぶしぎん ｜ Ibushigin

宛如燻黑的銀，沒有光澤的色彩，誕生自
日本人尊崇「侘寂」的美感。也用於形容
有力量、有魅力的人或物。

R 131	C	5
G 132	M	3
B 135	Y	0
	K	60

Digitalis

12
may
ジギタリス

黑橡

くろつるばみ｜Kurotsurubami

將橡樹果實熬成的汁用於鐵媒染後，所呈現的偏綠黑色。常用於僧服及喪服。《萬葉集》中的「橡衣」就是指黑橡色的衣服。

R	41	C	30
G	51	M	0
B	32	Y	40
		K	90

野春菊 * 堅強的意志

13
may

ミヤコワスレ

miyamayomena

臙脂色

えんじいろ │ Enjiiro

濃郁深邃的豔紅色，色名據說來自中國古代的燕子。明治時期，此色因為化學染料通用而普及開來。

R	160	C	44
G	39	M	98
B	60	Y	76
		K	0

Astilbe

14
may

アスチルベ

芥子色

からしいろ｜Karashiiro

像黃芥末一樣，帶有茶色的柔和黃色。這是將油菜科的芥菜種子磨成粉，或用水熬煮而成的色澤。誕生於近代。

R 197		C 27	
G 163		M 36	
B 54		Y 87	
		K 0	

149

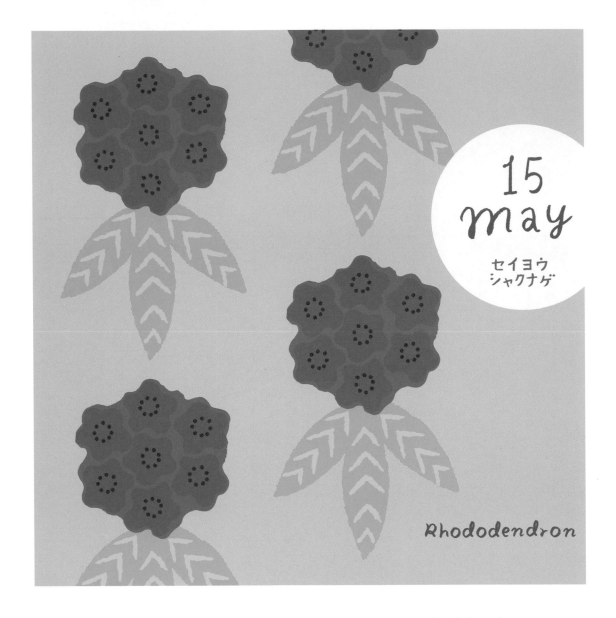

15
may

セイヨウ
シャクナゲ

Rhododendron

小町鼠

こまちねず｜Komachinezu

稍微偏紅的淺鼠色，江戶時代流行的鼠色之一。色名冠上了女和歌歌人小野小町的名號，因此成了廣受喜愛的優雅色彩。

R 228	C	0
G 226	M	3
B 229	Y	0
	K	15

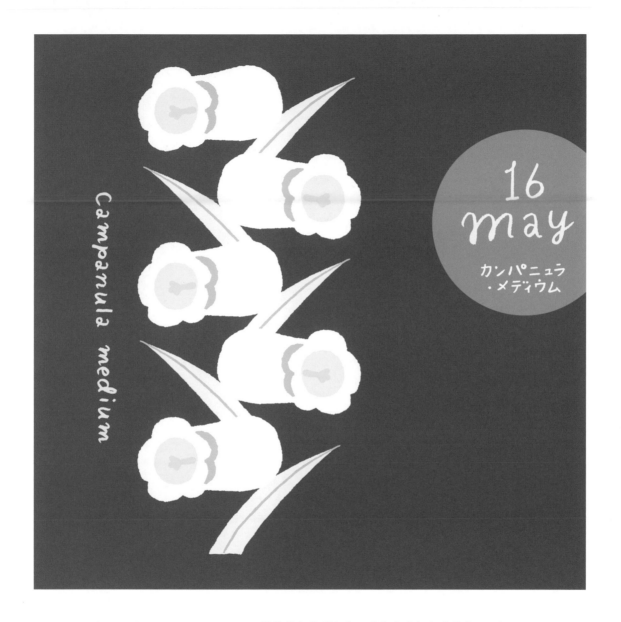

16
may

カンパニュラ
・メディウム

Campanula medium

紅樺色

べにかばいろ | Benikabairo

微帶茶色的橘紅色。此色名由紅色與樺色組合而成，比蒲（樺）色更紅，出現於茶色系風行的江戶時代。

	R 179	C 34
	G 78	M 81
	B 55	Y 84
		K 0

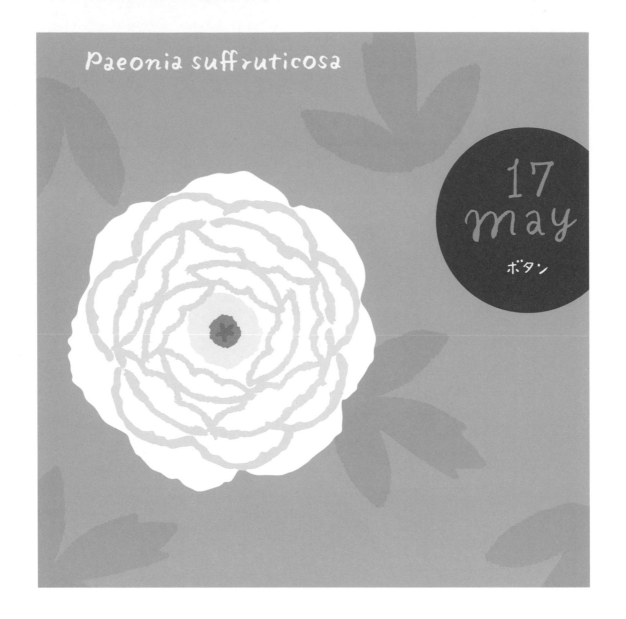

Paeonia suffruticosa

17 may
ボタン

豌豆綠

えんどうみどり｜Endōmidori

豌豆般的淺綠色。豌豆是原產於歐洲的
豆科一、二年生草本植物，自古便廣泛栽
培，種類繁多，種子及尚未成熟的豆莢可
以食用。

R 175	C 38
G 199	M 8
B 102	Y 71
	K 0

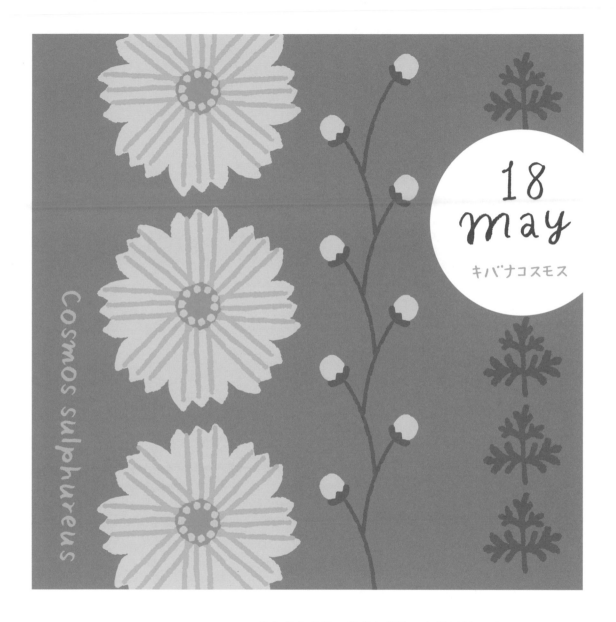

18
may

キバナコスモス

Cosmos sulphureus

藤紫

ふじむらさき｜Fujimurasaki

帶有藤色的紫，與藤色相比，色調更偏紫。這是將平安時代到江戶時代深受人們喜愛的藤色與高貴的紫色融合而成的色彩。色名誕生自江戶時代晚期以後。

R 174	C 36
G 136	M 51
B 188	Y 0
	K 0

Lavandula stoechas

19 may
フレンチラベンダー

薄紅梅

うすこうばい｜Usukōbai

淺紅梅色。在染色上，紅梅是用菊科紅花製成的一種紅花染，根據顏色深淺，又分為濃紅梅、中紅梅等。也寫為「淡紅梅」。

R	243	C	0
G	163	M	47
B	164	Y	24
		K	0

Dicentra spectabilis

20
may
タイツリソウ

鐵黑

てつぐろ｜Tetsuguro

帶點深紅色的黑。這是鐵金屬氧化後形成的鐵鏽顏色，具有防鏽的效果。在JIS（日本產業標準）的色彩規格中，這指的是成分為四氧化三鐵的黑色顏料。

R	66	C	0
G	0	M	80
B	1	Y	60
		K	88

21 may
バラ(赤)

Rosa

銀鼠

ぎんねず｜Ginnezu

像銀色一樣，含有一點點藍的明亮鼠色。
江戶時代流行以鼠色當和服底色，此色在
鼠色系統中偏亮，類似錫色。

R 205	**C** 23
G 205	**M** 17
B 198	**Y** 21
	K 0

22
may

ミツバツツジ

Rhododendron dilatatum

錆納戸

さびなんど ｜ Sabinando

帶有偏灰深綠色的藍。「錆」是顏色染上一層灰的形容詞。此色比原本的納戶色更素雅，在江戶時代是很受歡迎的「風雅色」。

R	52	C	81
G	114	M	49
B	118	Y	53
		K	0

德國鳶尾 ＊ 豐滿

Iris × germanica

23 may

ジャーマン
アイリス

珊瑚色

さんごいろ｜ Sangoiro

稍微偏黃的桃色，色名源自珊瑚。自古以
來，日本人就常將珊瑚製成髮簪之類的飾
品，後來也將珊瑚粉末用於日本畫。

R 237	C	0	
G 124	M	64	
B 99	Y	55	
	K	0	

24
may

バーベナ

Verbena

鶸色

ひわいろ │ Hiwairo

接近鮮黃的黃綠色，源自鶸（黃雀）羽毛的顏色。古人自鎌倉時代開始使用此色，染色的方式是先用蓼藍預染，再用黃蘗疊染。

R 209	C 24
G 202	M 13
B 0	Y 96
	K 0

25 may

フジ

紺色

こんいろ｜Koniro

極濃的藍染。從飛鳥時代起，日本人便用「紺」稱呼此色。紺是非常受歡迎的色彩，連近代的染色工匠都總稱「紺屋」。

R	35	C	97
G	33	M	100
B	90	Y	38
		K	20

Leucanthemum × superbum

26 may

シャスター
デージー

綠青

ろくしょう｜Rokushō

明亮樸素的藍綠色。綠青是日本最古老的
顏料，常用於寺院裝飾及雕刻。這也是銅
或銅合金生鏽的顏色。

R 108	C 62
G 160	M 23
B 129	Y 55
	K 0

Erigeron

27
may
エリゲロン

萌葱色

もえぎいろ｜ Moegiiro

蔥芽般的嫩綠色。此色從平安時代起，便常與偏黃的萌黃混淆。歌舞伎帷幕「定式幕」所用的綠色就是萌葱色。

R	142	C	51
G	175	M	16
B	42	Y	98
		K	0

kerria japonica

28
may
ヤマブキ

淺蔥鼠

あさぎねず ｜ Asaginezu

明亮的藍灰色，像陰天一樣，帶點藍綠的
樸素鼠色。顧名思義，色名來自含淺蔥色
的鼠色。

R 146		C	48
G 173		M	24
B 179		Y	27
		K	0

Eustoma

29 may
トルコギキョウ

洋桔梗 ＊ 美麗的誓言

枯草色

かれくさいろ｜Karekusairo

枯萎野草般的顏色，稍微偏紅的黃。與「枯野」相比，還保留了一點草的綠意。別名「枯色」。

R 240	C 4
G 183	M 35
B 107	Y 61
	K 0

30
may
オリエンタル
ポピー

Papaver orientale

若菜色

わかないろ │ Wakanairo

初春嫩菜般明亮的黃綠色。嫩菜別名春天
七草，也就是水芹、薺菜、鼠麴草、繁
縷、寶蓋草、蕪菁與蘿蔔。

R 204		C	26
G 222		M	0
B 104		Y	70
		K	0

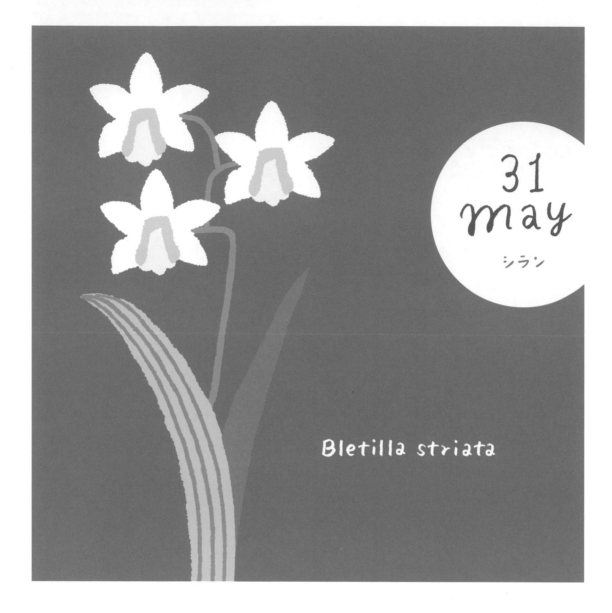

31
may

シラン

Bletilla striata

琥珀色

こはくいろ｜Kohakuiro

帶有透明感的黃褐色。色澤宛如遠古植物
的樹脂化石「琥珀」，因此得名。琥珀古
稱「虎魄」、「赤玉」，非常珍貴。

R 227	C 9
G 135	M 56
B 0	Y 99
	K 0

June 6 月

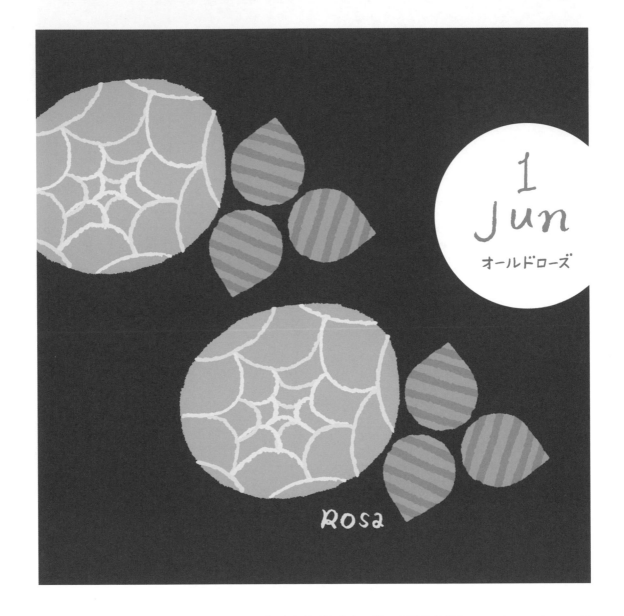

1
Jun
オールドローズ

Rosa

栗皮色

くりかわいろ | Kurikawairo

像栗子堅硬的表皮一樣，偏黑的紅褐色，別名栗皮茶。與栗子皮的顏色相近，正是此色名的由來。流行於江戶時代後期。

R	118	C	53
G	68	M	75
B	37	Y	95
		K	26

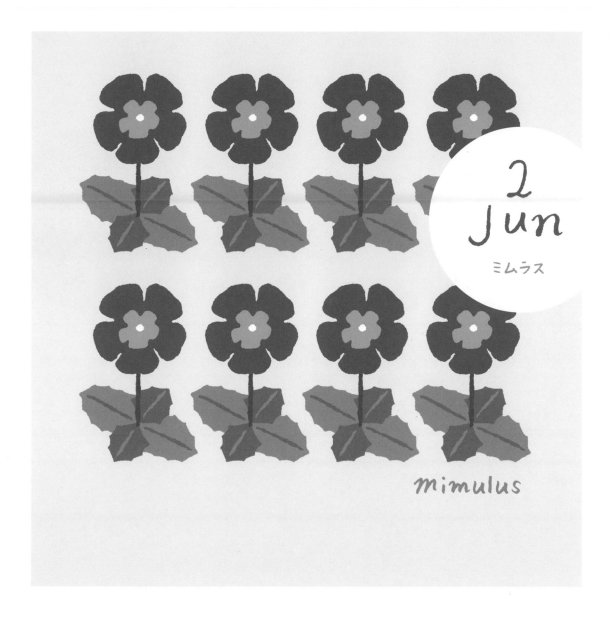

mimulus

2
Jun

ミムラス

蟹鳥染

かにとりぞめ｜Kanitorizome

縹色系中最淡、含有藍色的白色。「蟹鳥」是一種是將熟絹染成薄縹色，再印上寶藏、鶴、蟹等小花紋（小紋染）的布料，常用於王公貴族嬰兒的襁褓。

R 224	C	15
G 242	M	0
B 252	Y	0
	K	0

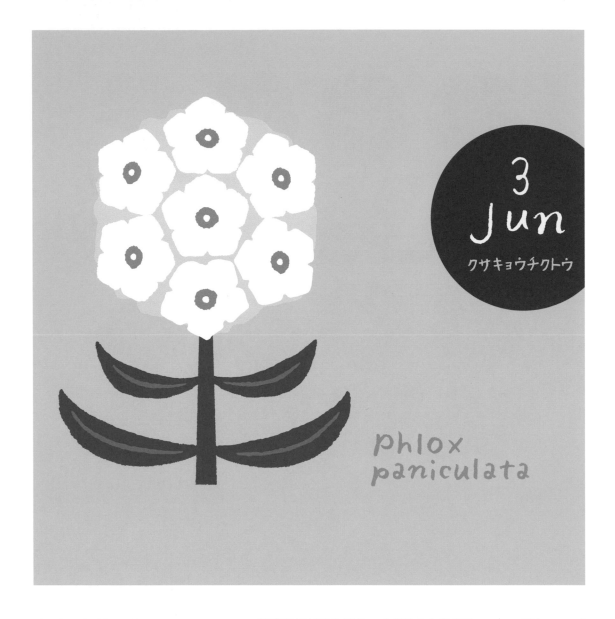

3
Jun
クサキョウチクトウ

phlox
paniculata

檸檬色

れもんいろ｜Remoniro

檸檬皮般偏綠的黃色。命名自十九世紀歐洲出產的顏料「檸檬黃」，檸檬是音譯後的漢字。

R	244	C	6
G	213	M	15
B	0	Y	100
		K	0

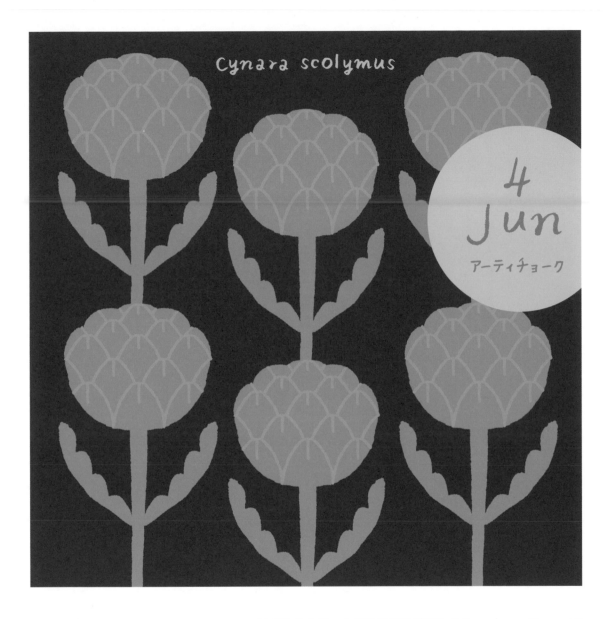

Cynara scolymus

4
Jun
アーティチョーク

檳榔子黑

びんろうじぐろ ｜ Binrōjiguro

江戶時代末期，人們將檳榔樹果實染成的黑褐色視為極高雅的色彩。自從出現這種染色手法，黑紋付和服就成為日本男性的正式禮服了。

R	45	C 79
G	49	M 72
B	47	Y 72
		K 50

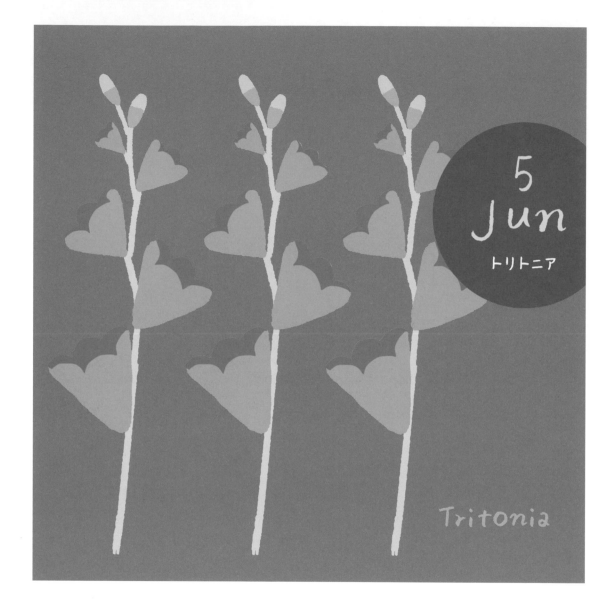

5
Jun
トリトニア

Tritonia

紅掛空色

べにかけそらいろ｜
Benikakesorairo

微微偏紅的淺藍紫色，源自將「空色」與「紅色」交疊的染色技法。將兩種染料疊加在一起的顏色，還有「二藍」、「紅掛花色」等等。

R 104	C 64
G 131	M 44
B 193	Y 0
	K 0

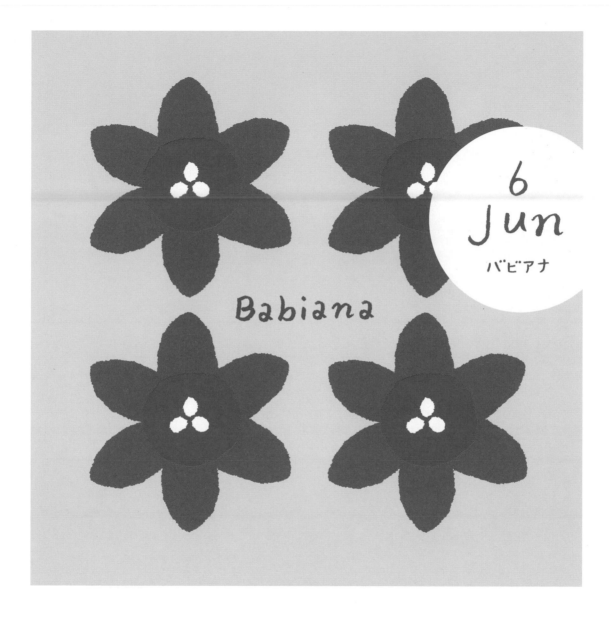

6
Jun
バビアナ

Babiana

櫻色

さくらいろ │ Sakurairo

紅染中最淺的顏色。在此色名誕生的平安時代，櫻花指的是山櫻。據說在春靄中遙望紅葉白花的山櫻，看起來就是一片淡雅的粉紅色。

R 251	C	0
G 226	M	16
B 214	Y	15
	K	0

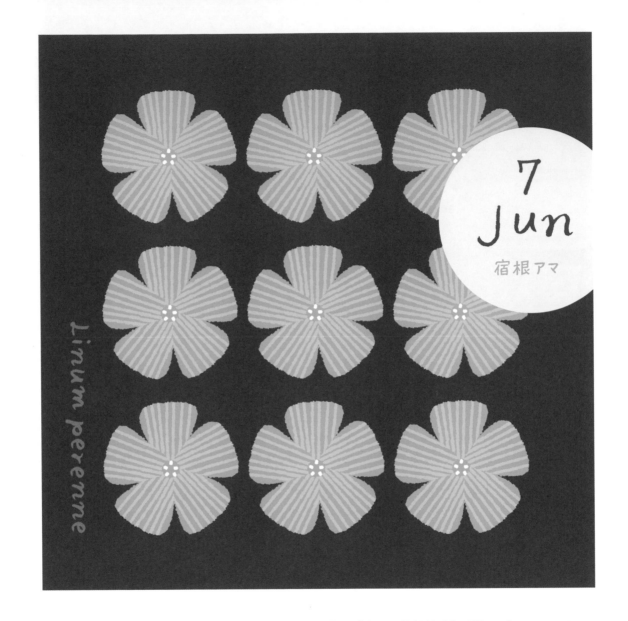

宿根亞麻 ＊ 謝謝你的溫柔

Linum perenne

7
Jun
宿根アマ

御召御納戸

おめしおなんど｜Omeshionando

偏灰的暗藍色。「御召」指的是「御召縮
緬布」，由於第十一代將軍德川家齊喜愛
這種布料，故稱為御召。與納戶色相比，
更偏藍黑色。

R 74	C 40
G 107	M 0
B 122	Y 0
	K 65

174

Iris japonica

8
Jun
シャガ

煎茶色

せんちゃいろ｜Senchairo

煎茶是煎煮過的茶葉，因此色澤並非綠色，而是濃郁的黃褐色。此色以煎過的茶染製而成，故又稱煎茶染。

R 125	C 55
G 91	M 66
B 68	Y 75
	K 14

錫色

すずいろ｜Suzuiro

接近銀色的明亮鼠色，類似銀白色金屬「錫」的色澤。在江戶時代的染色指南書《手鑑模樣節用》中，有這麼一段記載：「錫色，當世又稱銀鼠。」

R 186	C	3
G 187	M	2
B 190	Y	0
	K	35

10
JUN
ラナンキュラス

Ranunculus

緋色

ひいろ｜Hiiro

以茜根為原料的一種茜染，微微偏黃的鮮紅。「緋」又讀為「あけ」，義同太陽、火焰。是奈良時代就開始使用的色名。

R 234	C 0
G 76	M 83
B 65	Y 70
	K 0

11
Jun
ライラック

Syringa

葵色

あおいいろ｜Aoiiro

如錦葵科的錦葵，偏灰的亮紫色，是始於平安時代的古老傳統色。錦葵的花朵顏色豐富，有紅色也有白色，不過此色名指的是平安時代的人喜愛的高貴紫色。

R 170	C 38
G 137	M 50
B 189	Y 0
	K 0

Hedychium

12
Jun

ジンジャー

石竹色

せきちくいろ｜Sekichikuiro

石竹花般的淡紅色。石竹花是石竹科的植物，擁有紅色、白色等不同色彩的花紋，但當成色名時，顏色則接近桃色。別名撫子色。

R 244	C	0
G 170	M	44
B 167	Y	24
	K	0

Carthamus

13
Jun
ベニバナ

絹鼠

きぬねず｜Kinunezu

明亮的鼠色。絹鼠是絹毛鼠的簡稱，色名取自毛皮的顏色。絹毛鼠是鼠科的哺乳類，接近倉鼠。此色比小町鼠再黑一點。

R	200	C	0
G	196	M	3
B	192	Y	6
		K	30

Hydrangea

14
Jun
アジサイ

桑色

くわいろ｜Kuwairo

以桑樹為材料的草木染顏色。帶有桑染色澤的偏黃白褐色則稱為桑色白茶。江戶時代後期，此色曾出現在桑染小紋足袋上，風靡一時。

R 251	C	0
G 206	M	24
B 144	Y	47
	K	0

181

15
Jun

ムラサキツユクサ

Tradescantia

牡丹鼠

ぼたんねず｜Botannezu

稍微偏灰的牡丹色。牡丹往往給人豔麗紫
紅色的印象，不過加上「鼠」字便蒙上了
一層灰，色調變得樸素沉穩。

R 143		C	52
G 109		M	61
B 118		Y	46
		K	0

16
Jun
ナツツバキ

Stewartia pseudocamellia

狐色

きつねいろ | Kitsuneiro

類似狐狸背部的毛皮，偏紅的黃褐色。日本的色名鮮少取自動物，但狐狸對日本人而言很熟悉，故此色名據說從中世開始便有人使用。

R	211	C	19
G	142	M	51
B	70	Y	77
		K	0

17
Jun

スイカズラ

Lonicera
japonica

青藤

あおふじ｜Aofuji

藍色較濃的藤色。藤色源自藤花的色澤，自平安時代起就是女性喜愛的傳統色，江戶時代後期衍生出許多系列色，青藤就是其一。

R 158	**C**	42
G 180	**M**	23
B 221	**Y**	0
	K	0

Clarkia

18
Jun
ゴデチア

利休色

りきゅういろ | Rikyūiro

讓人聯想到抹茶綠的暗綠茶色。此色名出現於流行茶色系的江戶時代。

R 176		C	4
G 174		M	0
B 125		Y	40
		K	40

19 Jun

アガパンサス

Agapanthus

幹色

みきいろ｜Mikiiro

暗而偏紅的黃色。在正倉院的收藏品中，有一套由聖武天皇留下的樹皮色袈裟，顏色是偏黑的茶色。幹色是從樹木枝幹的色彩衍生出來的色名。

	R 216	C 17
	G 155	M 45
	B 97	Y 64
		K 0

Calibrachoa

20
Jun
カリブラコア

薄墨色

うすずみいろ ｜ Usuzumiiro

將墨稀釋過後的顏色，微微的淺灰。這是日本自古以來形容灰色的古老色名，在鼠色及灰色等名字出現以前，人們就已經使用此色名了。也寫成淡墨色。

R 215	C		3
G 216	M		2
B 219	Y		0
	K		20

21
Jun
アマリリス

Hippeastrum

玉蜀黍色

とうもろこしいろ | Tōmorokoshiiro

玉蜀黍般溫和的黃色。相傳玉蜀黍於十六世紀由葡萄牙人傳入日本。在江戶時代的安永、天明期間，此色曾經大為風行。

R 249	C	0
G 195	M	29
B 108	Y	62
	K	0

Laburnum anagyroides

22
Jun

キングサリ

蜥蜴色

とかげいろ │ Tokageiro

由黃綠色的萌黃經線（直線）與紅色緯線（橫線）交織而成的布料顏色。色澤會隨光線變化，令人聯想到蜥蜴，因此得名。

R	82	**C**	23
G	88	**M**	0
B	0	**Y**	90
		K	75

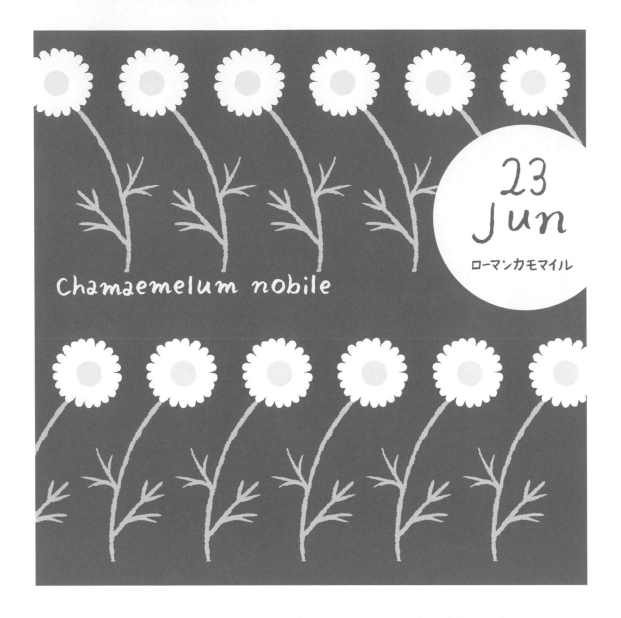

23
Jun
ローマンカモマイル

Chamaemelum nobile

錆桔梗

さびききょう｜Sabikikyō

比桔梗色彩度再低一點的藍紫色。「錆」
不是指紅色的鐵鏽，而是比原本的顏色彩
度更低、更暗的意思。

R 117	C 63
G 102	M 63
B 142	Y 26
	K 0

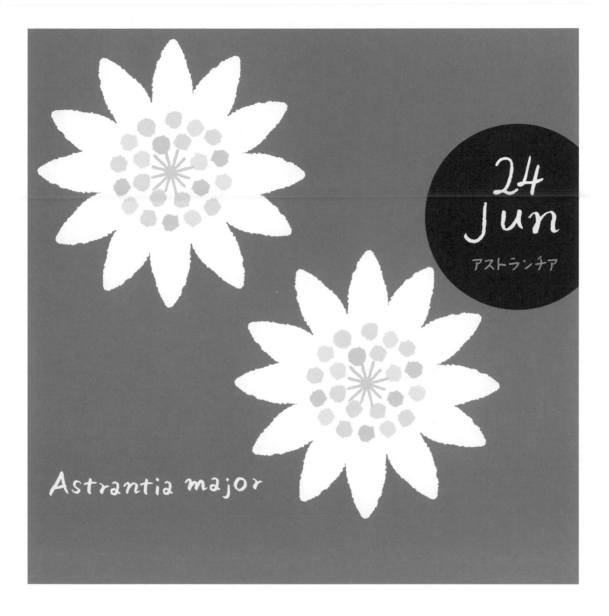

Astrantia major

24
Jun
アストランチア

甚三紅

じんざもみ │ Jinzamomi

蘇枋紅染的代用染，偏黃的紅色。承應年間，京都的染色工匠桔梗屋甚三郎不使用紅花就染出了紅梅色，此色因而得名。

R 238	C	0
G 121	M	65
B 112	Y	46
	K	0

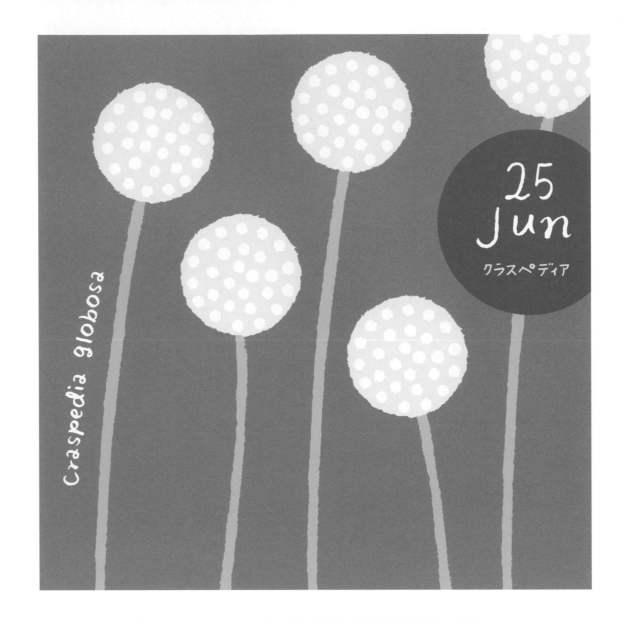

Craspedia globosa

25
Jun
クラスペディア

苗色

なえいろ｜Naeiro

宛如稻田裡的秧苗般鮮明的黃綠色。從平
安時代起，人們便將此色當成夏天的色彩
使用。專指夏天田裡的秧苗隨風湧起一波
波綠浪時的色澤。

R	162	C	25
G	173	M	0
B	0	Y	100
		K	30

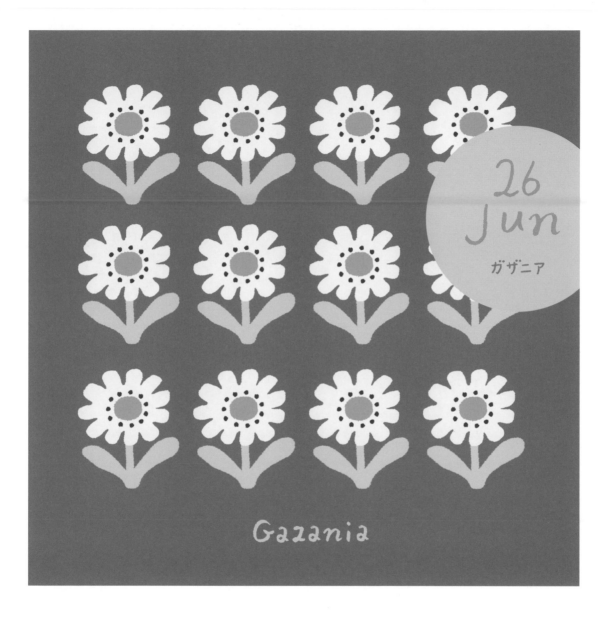

Gazania

26
Jun
ガザニア

老綠

おいみどり｜Oimidori

偏灰的深綠色。明亮的嫩葉色稱為若綠，
老綠則是反義詞，指老松樹黯淡的葉子顏
色。「若」、「老」常用於形容綠色系。

R 128	C 59
G 122	M 51
B 92	Y 61
	K 0

193

鱗托菊 ＊ 敦厚

27
Jun
ローダンセ

Rhodanthe manglesii

曙色

あけぼのいろ｜Akebonoiro

宛如天空東方染上曙光的淺橘色。江戶時代前期，民間流行衣襬留白、上頭用紅色或紫色暈染的曙染，便是此色名的由來。

R 242	C	0
G 195	M	30
B 194	Y	15
	K	3

Campanula portenschlagiana

28
Jun

ベルフラワー

小麥色

こむぎいろ｜Komugiiro

小麥穀粒般偏黃的淺褐色。日文裡原本沒有這個色名，是近代英語的小麥（wheat）翻譯成日文後才開始使用的。

R 236	C	5
G 166	M	43
B 104	Y	60
	K	0

29
Jun

アメリカフヨウ

Hibiscus moscheutos

丼鼠

どぶねずみ｜Dobunezumi

暗灰色。墨的濃淡共有五階（焦、濃、重、淡、清），俗稱「墨分五彩」，此色為墨的「濃」色，是江戶時代中期常用的顏色。

R	75	C	0
G	73	M	0
B	71	Y	0
		K	85

30
Jun

コモンセージ

Salvia
officinalis

半色

はしたいろ｜Hashitairo

介於深紫與淺紫之間的紫色。「半」是中間的意思，代表不偏向任何一種顏色，但在平安時代主要指紫色。也寫成「端色」。

R	172	C	38
G	131	M	53
B	158	Y	22
		K	0

July

7 月

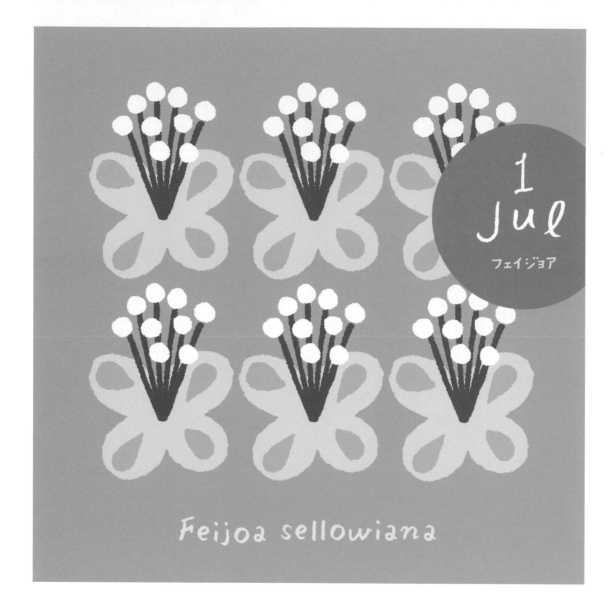

1 Jul

フェイジョア

Feijoa sellowiana

藁色

わらいろ｜Warairo

略顯暗沉的黃色。在歐洲，這是指稻草的顏色，但在日本，則是指稻稈乾枯後的色澤，不過兩者在色調上並沒有太大的差異。

R 225	C	14
G 191	M	26
B 95	Y	69
	K	0

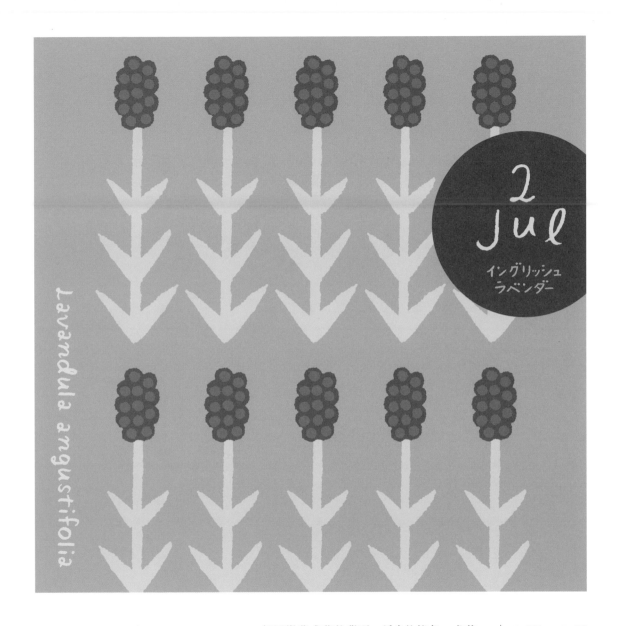

Lavandula angustifolia

2
Jul

イングリッシュ
ラベンダー

裏葉色

うらはいろ | Urahairo

如同樹葉或草的背面，泛白的綠色，尤其
專指葛葉背面的淺綠色。此色名自平安時
代開始使用，足見當時的人們擁有細膩敏
銳的觀察力。

R 171	C 38
G 192	M 16
B 160	Y 41
	K 0

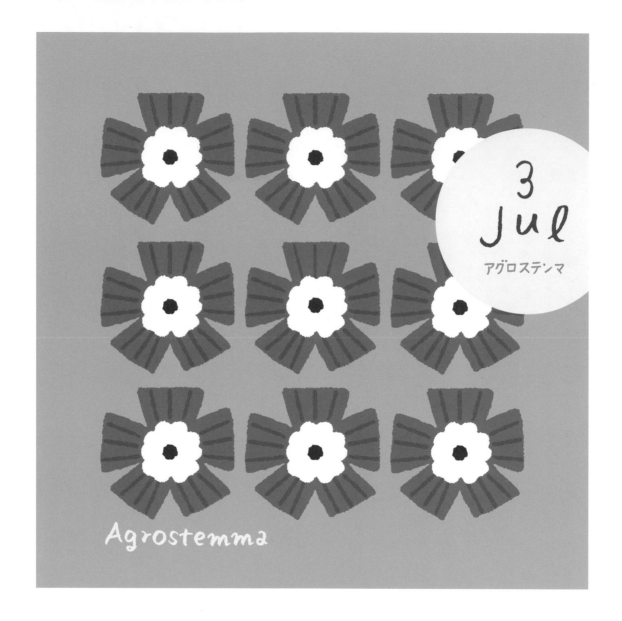

麥仙翁 ＊ 風度

3
Jul

アグロステンマ

Agrostemma

錆青磁

さびせいじ｜Sabiseiji

灰暗的青瓷色。青瓷源自中國，呈淺藍綠色，自平安時代傳入日本，因色澤美麗而深受日本人喜愛。「錆」指的是色彩不鮮豔、無光澤的模樣。

R 162	C 42
G 193	M 13
B 171	Y 36
	K 0

4
Jul
ハマナス

Rosa rugosa

松葉色

まつばいろ｜Matsubairo

松葉般的深綠色。松是四季長青的常綠樹，象徵長壽與永恆，深得人們青睞。自平安時代開始，古人便將松葉的顏色視為吉祥如意的色彩。

R	89	C	69
G	121	M	40
B	56	Y	93
		K	13

Penstemon

5
Jul
ペンステモン

紺藍

こんあい｜Konai

染上一層紺色的深藍色。紺與藍都是藍染的代表性色名，此色將這兩色疊合，使色澤更加深邃。

R	0	C	80
G	68	M	20
B	101	Y	0
		K	70

6
JUL
ヒマワリ

Helianthus

黃朽葉

きくちば｜Kikuchiba

黯淡枯萎的黃色。朽葉色是源自平安時代的傳統色名，代表腐朽枯葉的色澤，黃朽葉則更黃一些。

R 202	C 25
G 173	M 32
B 78	Y 77
	K 0

玉簪花 ＊ 冷靜

7
Jul
ギボウシ

Hosta

猩猩緋

しょうじょうひ｜Shōjōhi

鮮豔大膽的緋紅色。猩猩是中國傳說中類似猿猴的生物，此色彷彿用猩猩的血染成，豔麗非常。猩猩緋也以武將喜愛的陣羽織顏色而廣為人知。

R	223	C	6
G	44	M	92
B	55	Y	75
		K	0

8
Jul
ホリホック

Alcea

纁

そひ｜Sohi

圓潤的淺緋色。這是日本歷史悠久的傳統色，由茜草所染成。色名傳自中國，又寫為蘇比、素緋。另有一說認為這是「翠鳥」（そび）腹部羽毛的顏色。

R 241	C	0
G 142	M	54
B 0	Y	100
	K	0

9
Jul
ヘメロカリス

Hemerocallis

千草鼠

ちぐさねず｜Chigusanezu

比灰綠再暗一點的顏色。比江戶時代商家
傭人的褲子、衣服常染成的千草色更偏
灰、更耐髒。又寫成「千種鼠」。

R 117	C 61
G 137	M 40
B 117	Y 57
	K 0

monarda

10
Jul
ベルガモット

白銅色

はくどういろ | Hakudōiro

白銅般光亮的淺灰色。現在的白銅是含鎳的銅合金，但在明治時代以前是銅錫合金，古代的銅鏡就是用這種白銅製成的。

R 210		C	10
G 218		M	3
B 226		Y	0
		K	15

11 Jul
ミント

mentha

空色鼠

そらいろねず｜Soraironezu

蒙上一層藍的淺灰色，指天空微陰時朦朦朧朧的顏色。又讀為「そらいろねずみ」。

R	185	C	15
G	200	M	0
B	209	Y	0
		K	25

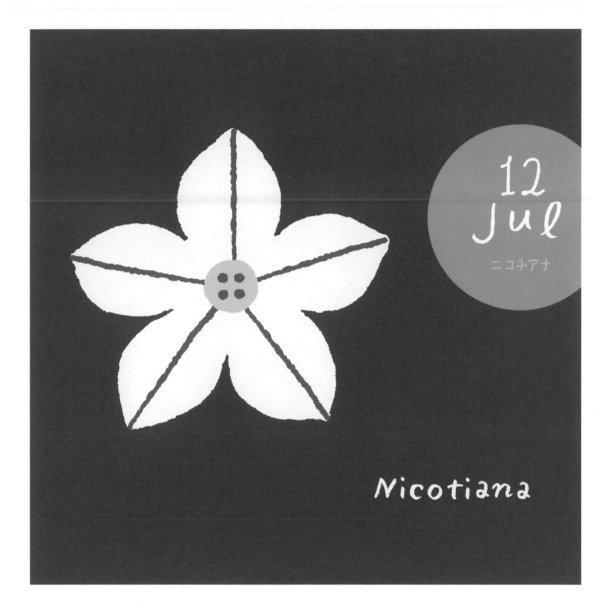

12
Jul

ニコチアナ

Nicotiana

桑實色

くわのみいろ｜Kuwanomiiro

成熟桑椹般濃郁的暗紫紅色。為了避免與桑樹根、樹皮染出的黃褐色「桑染」及「桑色」混淆，便有了「桑實色」這個色名。

R	96	C	75
G	54	M	92
B	89	Y	56
		K	0

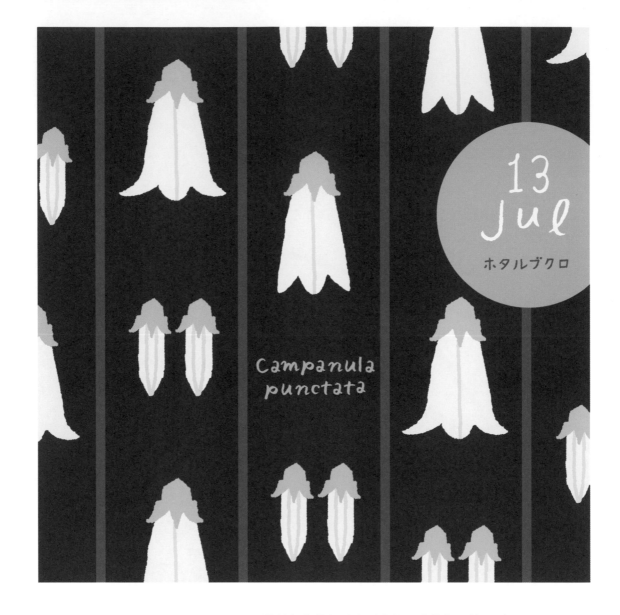

13 Jul

ホタルブクロ

campanula punctata

紺桔梗

こんききょう ｜ Konkikyō

桔梗色與紺色融合而成的深藍紫色。桔梗色是日本人自平安時代開始熟悉的傳統色，此色也是衍生色之一。

R	0	C	90
G	47	M	68
B	107	Y	0
		K	50

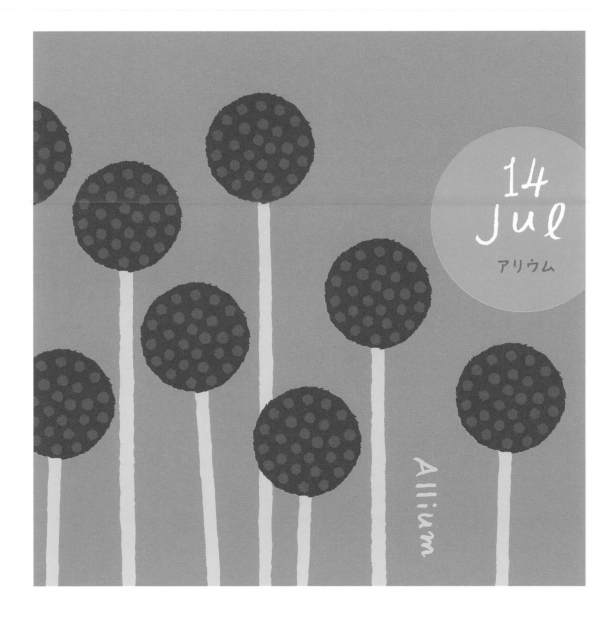

14
Jul
アリウム

Allium

裏柳

うらやなぎ｜ Urayanagi

如隨風起舞的柳葉背面的顏色，灰濛濛的柳色。相傳此色名始自江戶時代，別名裏葉柳。

R 196	**C**		4
G 193	**M**		0
B 140	**Y**		40
	K		30

213

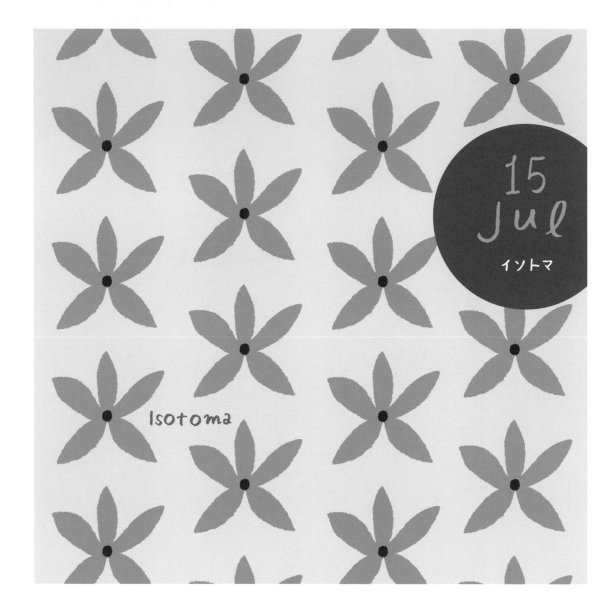

15
Jul
イソトマ

Isotoma

薄卵色

うすたまごいろ | Usutamagoiro

蛋黃的色澤稱為卵色，薄卵色則是稀釋過的淺卵色。江戶時代中期曾流行此色的和服。又寫成薄玉子色、淡卵色。

	R 252	C	0
	G 239	M	6
	B 202	Y	25
		K	2

16
Jul

ニチニチソウ

Catharanthus

牡丹色

ぽたんいろ｜Botaniro

彷彿春天至初夏綻放的牡丹，嬌豔的紫紅色。
自平安時代起牡丹色便是襲色（平安時代貴族
服飾的顏色搭配標準色）之一，不過直到化學
染料普及的明治時代以後，色名才確立下來。

R	199	C	21
G	68	M	84
B	139	Y	9
		K	0

17 Jul

ルリタマアザミ

Echinops

薄色

うすいろ | Usuiro

淺紫色。一般而言薄色指的是所有淺色，但在平安時代，紫色是最高貴的色彩，當時的人將深紫色稱為濃色，相對的便把淺紫色稱為薄色了。

R	189	C	30
G	173	M	33
B	175	Y	25
		K	0

18
Jul
サルスベリ

Lagerstroemia indica

薄淺蔥

うすあさぎ ｜ Usuasagi

溫潤的藍綠色，又寫成「淡淺蔥」。淺蔥色是源自平安時代的傳統色，意指淡淡的蔥葉色，比它更淺的便稱為薄淺蔥。

R	138	C	48
G	206	M	0
B	208	Y	21
		K	0

Coreopsis

19
Jul
コレオプシス

波斯菊 ＊ 好心情

梅幸茶

ばいこうちゃ｜Baikōcha

帶有灰色的綠茶色，色名源自歌舞伎演員
第一代尾上菊五郎（1717～83）的俳號
「梅幸」。此色後來成為音羽屋（菊五郎
的屋號）的象徵色，大為流行。

R	152	C	7
G	150	M	0
B	83	Y	65
		K	50

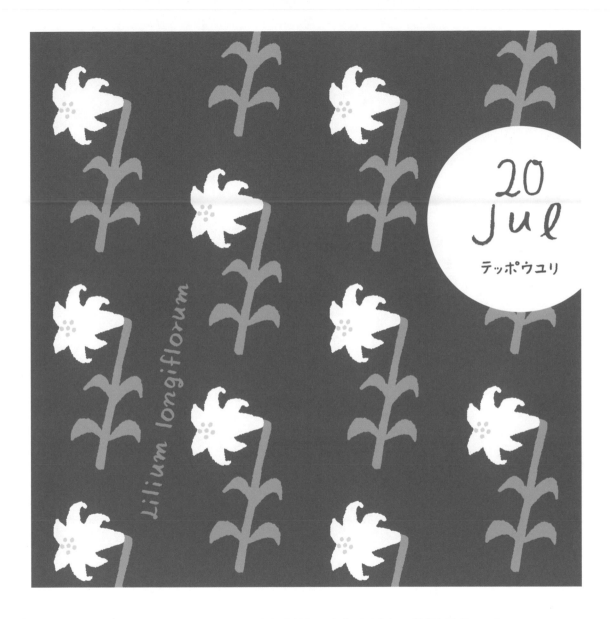

Lilium longiflorum

20 Jul
テッポウユリ

鈍色

にびいろ ｜ Nibiiro

宛如薄墨加上青花（露草），微微偏藍的
灰色。色名始於平安時代，曾用於貴族的
喪服。又讀為「にぶいろ」。

R 112	C 66
G 96	M 66
B 80	Y 73
	K 0

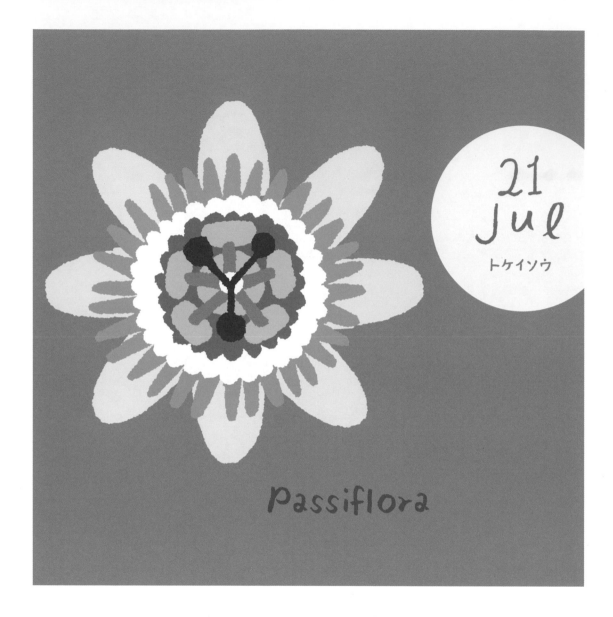

紫冠西番蓮 ✽ 神聖的愛

21 Jul
トケイソウ

Passiflora

黃金色

こがねいろ｜Koganeiro

華麗的金色，帶有金屬光澤的橘黃色。自古以來，黃金就是最珍貴的貴金屬，又讀為「くがね」。

R	216	C	0
G	164	M	30
B	0	Y	100
		K	20

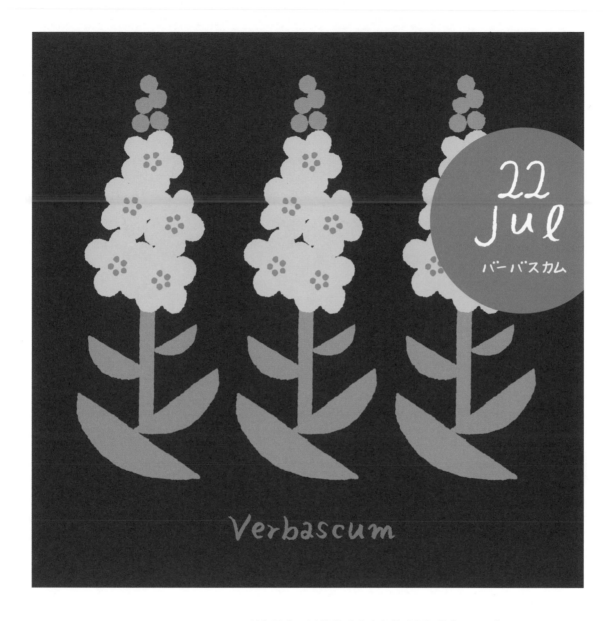

Verbascum

22 Jul
バーバスカム

茄子紺

なすこん｜Nasukon

顧名思義，這是茄子表皮般的暗沉深紫色。
紺色是帶有濃郁紫色的藍，偏紫色的紺色稱
為紫紺，暗而偏紅的則稱為茄子紺。

R	57	C	82
G	31	M	95
B	67	Y	52
		K	37

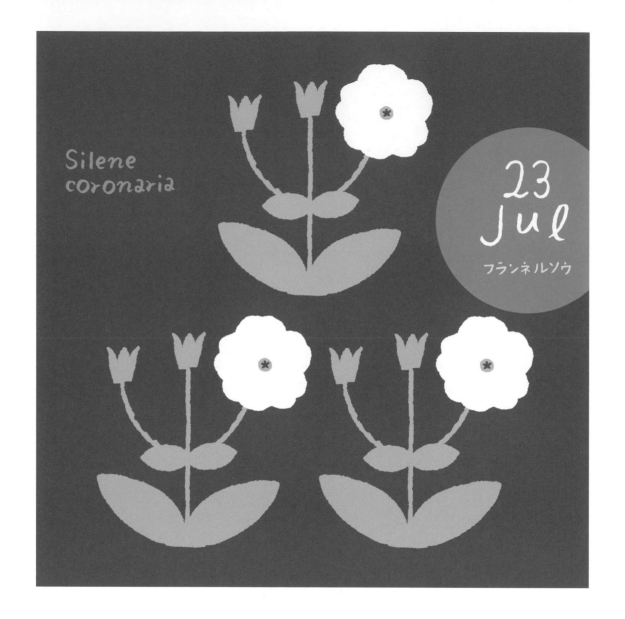

Silene
coronaria

23
Jul

フランネルソウ

葡萄鼠

ぶどうねず ｜ Budōnezu

葡萄皮的顏色稱為葡萄色，加上灰色就是
葡萄鼠，又讀為「ぶどうねずみ」。在古日
本，葡萄的發音為「えび」，故此色也讀
為「えびねず」。

R	90	C	75
G	83	M	73
B	95	Y	59
		K	0

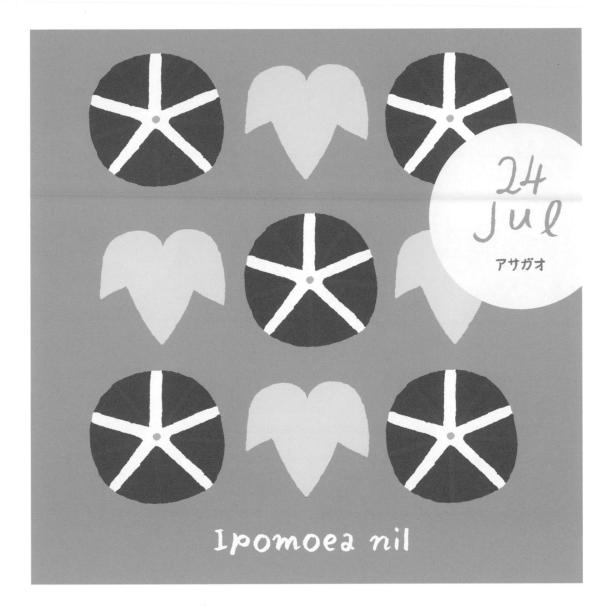

24 Jul

アサガオ

Ipomoea nil

白茶

しらちゃ | Shiracha

稀薄明亮的茶褐色，類似駝色。在日文裡，「白茶」是褪色、泛白的意思。在江戶時代，此色頗受文人雅士喜愛。

R 203		C	24
G 179		M	31
B 146		Y	43
		K	0

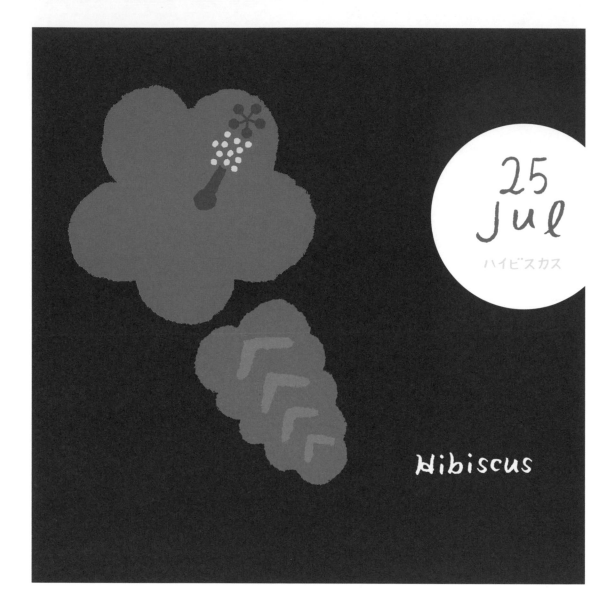

25
Jul
ハイビスカス

Hibiscus

藍鐵色

あいてついろ | Aitetsuiro

泛藍的鐵色。鐵色是像燒過的氧化鐵一樣發黑的藍綠色再加上濃郁的藍綠，就成了藍鐵色。在江戶時代，這種樸素的色彩非常受人喜愛。

R	0	C	90
G	58	M	0
B	71	Y	23
		K	80

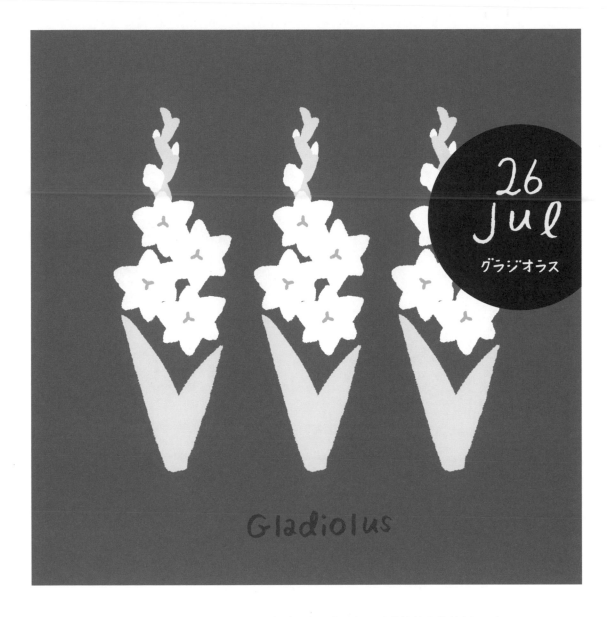

Gladiolus

26
Jul
グラジオラス

飴色

あめいろ｜Ameiro

帶有透明感的亮褐色。這是傳統水飴的顏色，現在的水飴大多無色透明，但傳統水飴添加了麥芽，因此呈淺褐色。

R	206	C	18
G	105	M	69
B	25	Y	97
		K	2

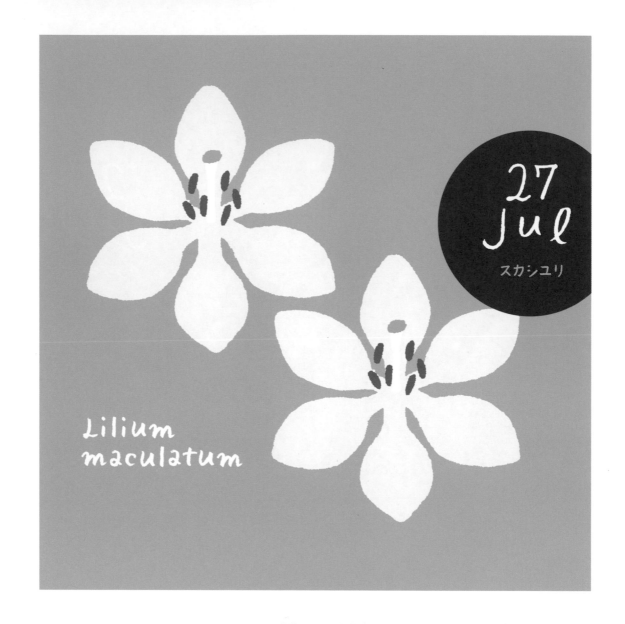

27
Jul
スカシユリ

Lilium
maculatum

櫻鼠

さくらねず ｜ Sakuranezu

灰濛濛的溫柔淺櫻色。櫻鼠是誕生於江戶時代中期的色名，流行於明治時代。

R 198	C 25
G 184	M 28
B 175	Y 28
	K 0

Silene

28 Jul

ビスカリア

空色

そらいろ | Sorairo

晴空般的亮藍色。色名始於平安時代，但據說直到明治、大正時期才開始普及。

R 123	**C** 52		
G 187	**M** 12		
B 231	**Y** 0		
	K 0		

29 JUL
ナスタチウム

Tropaeolum majus

素色

しろいろ | Shiroiro

未經漂白的天然絲綢色澤。「素」指的是
沒有加工、最自然的狀態。

R 238	C 7
G 211	M 20
B 176	Y 33
	K 0

30 JUL

スカビオサ

Scabiosa

虹色

にじいろ｜Nijiiro

嬌嫩的粉紅色。紅花色素染製的絲綢會隨著角度呈現出肥皂泡或珍珠般的藍、紫色光澤，虹色指的就是這種顏色。

R	241	C	0
G	203	M	25
B	212	Y	6
		K	5

229

31
JUL

フクシア

Fuchsia

銀白色

ぎんはくしょく｜ Ginhakushoku

含有銀色的白色。銀有時會隨角度呈現出燻銀般的深灰色，而銀白色則是具有光澤的白色、明亮的灰色。

R	242	C	0
G	242	M	0
B	242	Y	0
		K	8

August 8月

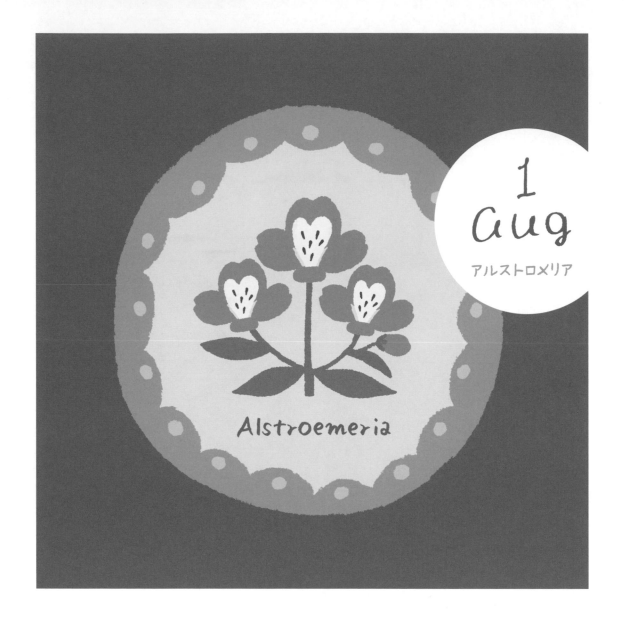

1
aug
アルストロメリア

Alstroemeria

煉瓦色

れんがいろ｜Rengairo

紅磚般樸素的暗紅色。日本從明治時代開始製造紅磚，日語中的煉瓦色就是指紅磚的色澤。

R	199	C	23
G	116	M	64
B	87	Y	64
		K	0

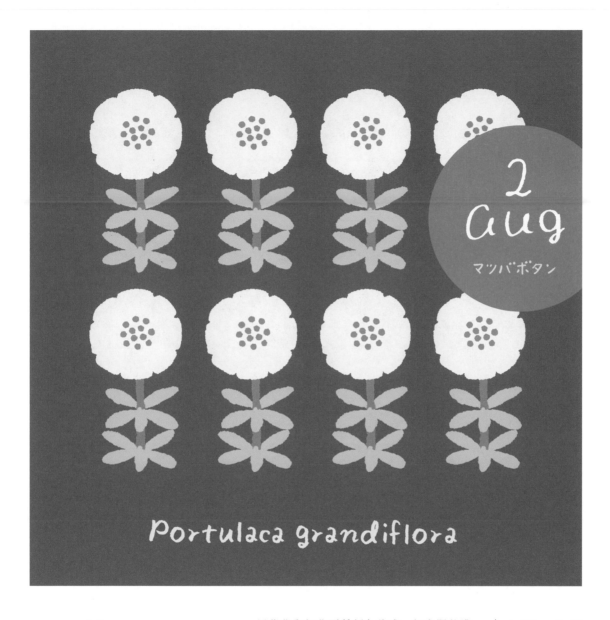

Portulaca grandiflora

2
aug
マツバボタン

二藍

ふたあい｜Futaai

用蓼藍與紅花兩種顏色染成，無光澤的淺紫色。「紅」（くれない）在古時候寫為「吳藍」（くれあい），因此「二藍」指的就是用藍與吳藍這兩種藍染成的色彩。

R 124	C 60
G 95	M 68
B 142	Y 23
	K 0

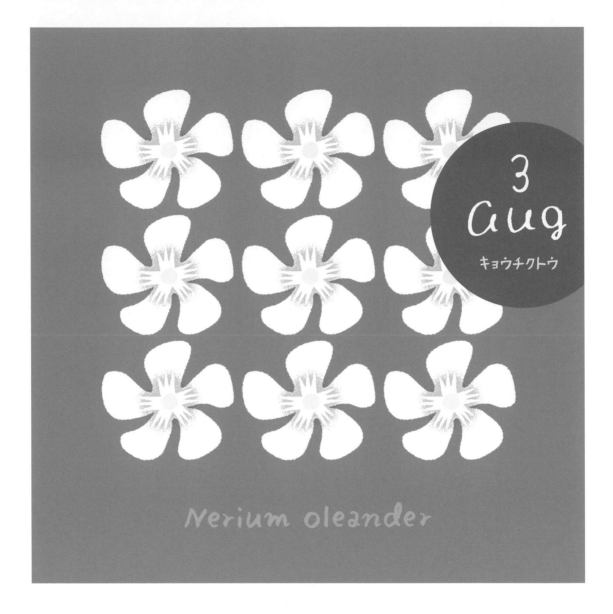

3
aug
キョウチクトウ

Nerium oleander

木蘭色

もくらんじき｜Mokuranjiki

「黃橡」般黯淡的黃褐色，以原產於印度及亞洲大陸熱帶的訶子所染成。此色也以僧侶袈裟的顏色之一而聞名。

R	178	C	36
G	152	M	40
B	72	Y	80
		K	0

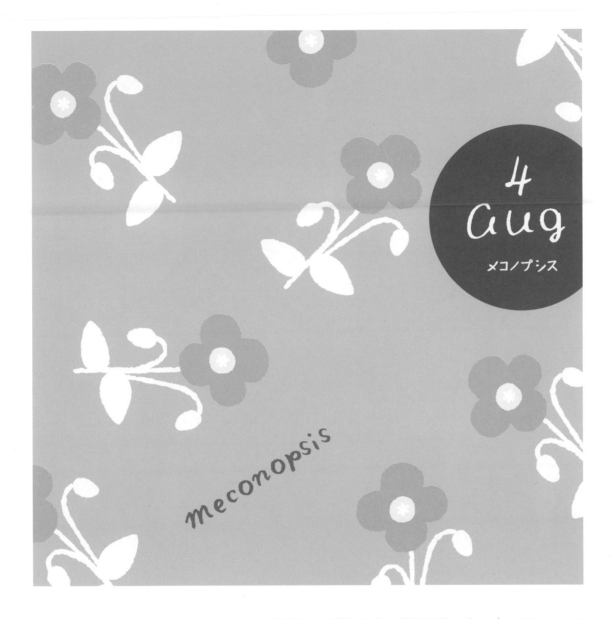

meconopsis

4
aug
メコノプシス

乙女色

おとめいろ｜Otomeiro

略微偏黃的柔嫩粉紅色。據說這是八重山茶花「乙女椿」的色澤，飄散著一股溫柔、夢幻的氛圍。

R 249	C 0
G 208	M 25
B 197	Y 19
	K 0

mirabilis jalapa

5
aug
オシロイバナ

銀朱

ぎんしゅ｜Ginshu

鮮豔活潑的橘紅色，朱墨的顏色。將硃砂
與水銀、硫磺混合，燒製而成的人工紅色
顏料稱為「銀朱」，指的就是此色。

R 225	C	0
G 66	M	86
B 22	Y	95
	K	5

6
Aug

ニーレンベルギア

Nierembergia

熨斗目色

のしめいろ｜Noshimeiro

帶有濃濃灰意的幽暗深藍色。「熨斗目」是江戶時代武士階級穿在禮服「裃」底下的窄袖便服，此色就是指熨斗目的顏色。

R	0	C	89
G	103	M	55
B	129	Y	42
		K	0

7
Aug
カルミア

Kalmia

山月桂＊神祕的回憶

信樂茶

しがらきちゃ｜ Shigarakicha

像信樂燒一樣優雅脫俗的白茶。茶道在江戶時代是一種高尚的嗜好，而信樂燒的陶器在當時是深受喜愛的茶道具。

R 229	C	0
G 220	M	6
B 210	Y	10
	K	15

8
Aug

スイレン

Nymphaea

瓶覗

かめのぞき｜Kamenozoki

柔和沉穩的青色，是藍染中最淡的色彩之一。瓶覗的意思是「只看藍瓶一眼」，代表只稍微浸染一點點。也寫為「甕覗」。

R	147	C	46
G	198	M	8
B	203	Y	21
		K	0

239

Bougainvillea

淺紫

あさむらさき｜ Asamurasaki

朦朧的紫色。紫色在平安時代是最高貴的
色彩，而淺紫的地位僅次於濃郁的深紫。
又稱為「薄紫」。

R	183	C	33
G	154	M	42
B	172	Y	21
		K	0

Salvia farinacea

10
Aug
ブルーサルビア

勿忘草色

わすれなぐさいろ｜
Wasurenagusairo

勿忘草般清柔明亮的天空藍。色名是從德國傳說中的英語花名及色名「Forget me not」翻譯而來。

R 171	C 36
G 213	M 5
B 238	Y 3
	K 0

11
aug

オトメユリ

Lilium rubellum

梅鼠

うめねず｜Umenezu

紅梅花般略微偏紅的灰色。這是江戶時代
的染色名，當時的色名只要有「梅」字大
多與紅梅有關。又讀為「うめねずみ」。

R 164	C 42
G 127	M 54
B 132	Y 40
	K 0

Physalis alkekengi

12 aug

ホオズキ

象牙色

ぞうげいろ｜Zōgeiro

染上一層黃的淺灰色，象牙般的色彩。日本人自古以來就知道象牙，但直到明治時代以後，「象牙色」才成為英語「Ivory」的翻譯而流傳開來。

R 247	C 3
G 227	M 13
B 190	Y 29
	K 0

13
aug
アカンサス

Acanthus

江戸紫

えどむらさき｜Edomurasaki

偏藍的濃郁紫色。這是用江戸時代生長在武藏野的紫草根染製而成的色彩。此色也以歌舞伎十八番主角「助六」的頭巾顏色而聞名。

R 107	C 69
G 74	M 80
B 106	Y 45
	K 0

14
Aug

コモンマロウ

malva sylvestris

砂色

すないろ | Sunairo

帶點土黃色的灰色。砂子的顏色依地區而異，不過此色指的是人們印象中日本沙灘的顏色。這也是英語「砂」的翻譯，屬於較新的日本色名。

R 196		**C**	27
G 177		**M**	30
B 141		**Y**	46
		K	0

245

Tagetes patula

15 Aug
フレンチ
マリーゴールド

京紫

きょうむらさき｜Kyōmurasaki

相對於偏向深藍的「江戶紫」，「京紫」
是偏向深紅的暗紫色。這是自古傳承下來
的紫色，故又稱「古代紫」。

R	119	C	40
G	48	M	80
B	109	Y	0
		K	40

16
aug
ペチュニア

Petunia

鉛白

えんぱく｜ Enpaku

不透明的白色。「鉛白」是用鉛製成的白色顏料，古人將它當作化妝用的水粉，但因為有毒，現在只用於油畫顏料中。

R 245	C	2
G 245	M	1
B 247	Y	0
	K	4

247

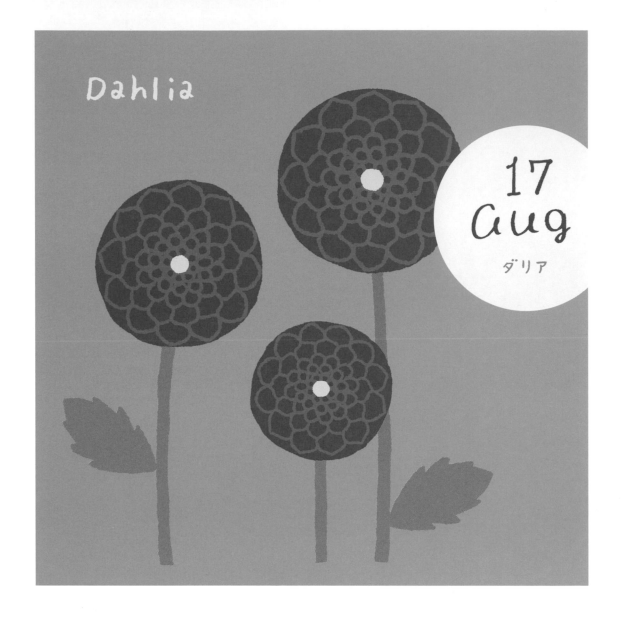

Dahlia

17
Aug
ダリア

東雲色

しののめいろ｜Shinonomeiro

這是夜色逐漸褪去、天空泛起魚肚白時天空東邊顯現的明亮橘色。色名的由來取自以篠竹製成的天窗「篠目」（しののめ）。

R 244	C	0
G 177	M	40
B 166	Y	28
	K	0

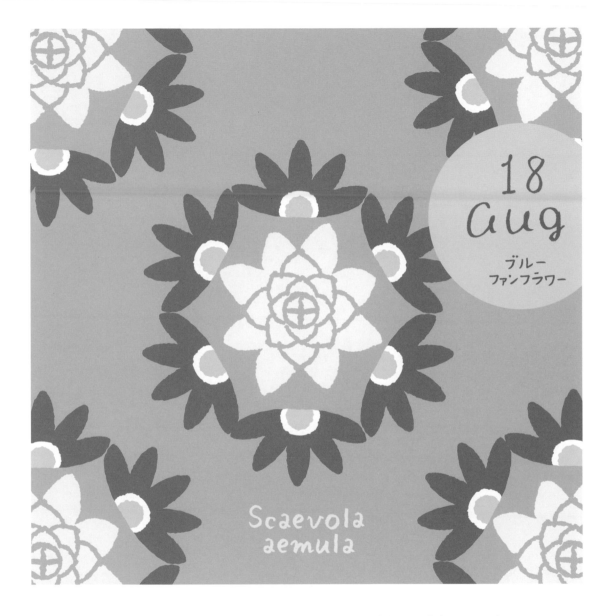

Scaevola
aemula

18
Aug

ブルー
ファンフラワー

金絲雀色

かなりあいろ｜Kanariairo

宛如金絲雀的羽毛，燦爛耀眼的黃色，又讀為「きんしじゃくいろ」。金絲雀於江戶時代的天明期（1781～89）傳入日本，是頗受人們喜愛的寵物。

R 250	C	1
G 202	M	23
B 0	Y	95
	K	0

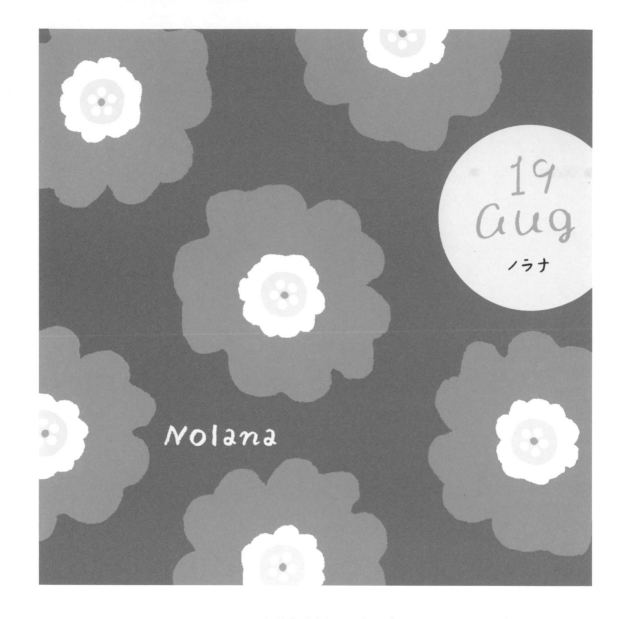

智利風鈴草＊搖擺的心

薄鈍色

うすにびいろ｜Usunibiiro

比鈍色稍淺的藍灰色。「鈍」是無光澤、樸素的意思。在平安時代，這與鈍色同為喪服的顏色。

R 168	**C** 15
G 177	**M** 4
B 187	**Y** 0
	K 35

Ipomoea tricolor

20
aug
セイヨウアサガオ

濃縹

こきはなだ｜Kokihanada

幽暗深邃的藍色。縹色是自古以來的藍染
色名，濃度分為四個階段，這是最濃的一
種。又讀為「ふかきはなだ」。

R	0	C	100
G	79	M	45
B	125	Y	14
		K	40

Browallia

21
aug
ブロワリア

丁子茶

ちょうじちゃ｜Chōjicha

染上一層茶色的丁子色。丁子色是以丁香花蕾熬的湯染成的色澤，歷史相當悠久，但直到江戶時代才成為流行色。丁香在以前是很昂貴的藥材。

R 200	C 25
G 151	M 45
B 109	Y 58
	K 0

22
Aug
トレニア

Torenia

紫苑色

しおんいろ｜Shioniro

彷彿秋天綻放的紫苑花，微藍的淡紫色。平安時代的貴族社會視紫色為最高貴的色彩，而紫苑色則是他們喜愛的秋天服裝顏色。

R	135	C	55
G	114	M	58
B	135	Y	35
		K	0

moluccella

貝殼花＊感謝、希望

23
Aug
モルセラ

雪色

せっしょく｜Sesshoku

自然界裡很少有純白色，就連在英語和日語裡，也幾乎只用「雪」象徵白色。雪色與「Snow white」、「雪白」一樣，都是形容白色的詞。

R	230	C	6
G	233	M	3
B	239	Y	0
		K	8

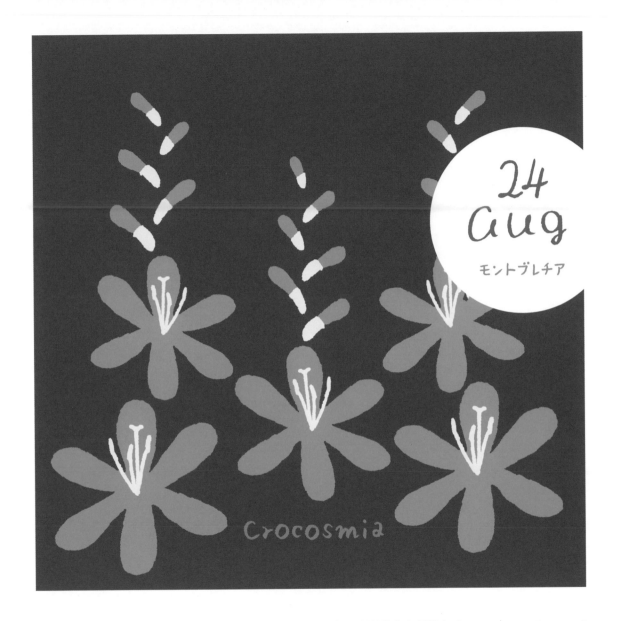

Crocosmia

24
aug

モントブレチア

澀紙色

しぶがみいろ | Shibugamiiro

澀紙般的暗紅色。澀紙是將和紙貼起來，塗上柿澀液後乾燥而成的堅固紙張。常用於包裝或型染用的型紙。

	R 169	C	0
	G 76	M	70
	B 46	Y	70
		K	40

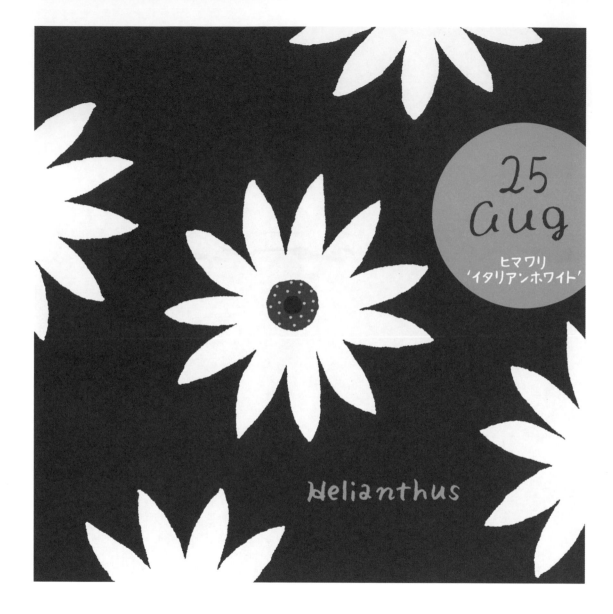

義大利白向日葵＊不斷思念你

25
Aug

ヒマワリ
'イタリアンホワイト'

Helianthus

紫式部

むらさきしきぶ｜Murasakishikibu

偏紅的深邃暗紫色。一到秋天，紫式部就會結紫色的果實，以前紫式部稱為「紫重實」，因為令人聯想到紫式部，才有了現在的名字。

R 145	C 20
G 50	M 80
B 109	Y 0
	K 40

26
Aug
バンダ

Vanda

褐色

かちいろ｜Kachiiro

比紺色更濃的藍染色澤。名稱的由來是將布料搗一搗（かち）好讓藍染更容易入色。在江戶時，此色又稱為「かちんいろ」。

R	23	C	60
G	26	M	45
B	57	Y	0
		K	85

27
Aug

タイム

百里香＊勇氣

Thymus

鴇色鼠

ときいろねず ｜ Tokiironezu

蒙上一層粉紅的灰色。在江戶時代。鴇是
隨處可見的鳥類，鴇色因此成了廣為人知
的色名。又稱鴇鼠。

R 207	C	0	
G 188	M	15	
B 184	Y	11	
	K	25	

28
aug

クロユリ

Fritillaria camschatcensis

淺緋

うすあけ｜ Usuake

略微偏黃的紅色，以茜草染成的淺緋色。
根據平安時代編纂的《延喜式》記載，這
是僅次於紫、深緋的高級色彩。

R 239	C	0
G 130	M	61
B 121	Y	42
	K	0

宋色

ししいろ｜Shishiiro

如人體肌膚般的色澤。「宍」是天平時代開始使用的「肉」字的古語，與現代的肉色、膚色同義，佛像彩繪也是用這個顏色。

R 251	C 0
G 214	M 21
B 175	Y 33
	K 0

30
Aug
クルクマ

Curcuma

納戶色

なんどいろ｜Nandoiro

偏綠的暗沉藍色。這是始於江戶時代的
藍染色名，名稱的由來有各種說法，例如
「藍染布料收在納戶（儲藏室）裡」、
「納戶入口簾幕的顏色」等等。

R	0	C	91
G	99	M	58
B	116	Y	50
		K	0

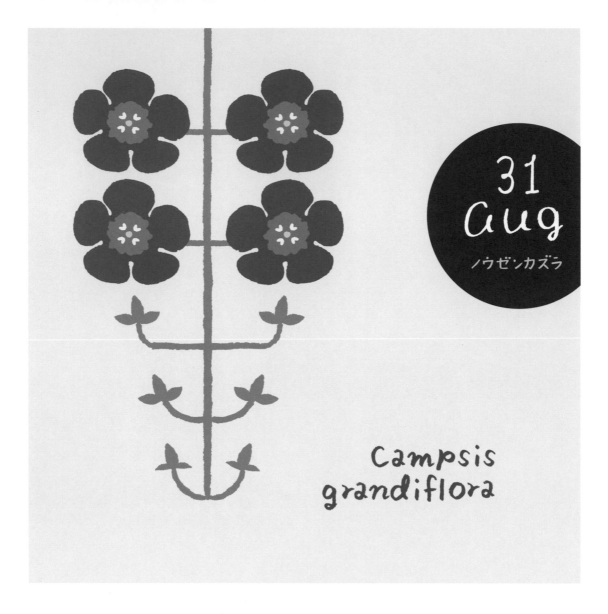

凌霄花＊聲望

31
Aug
ノウゼンカズラ

Campsis
grandiflora

薄櫻

うすざくら｜Usuzakura

如輕薄的櫻花花瓣，染上一層朦朧粉紅的白色，比最淺的紅染「櫻色」更淡。將櫻花的顏色細膩地區分開來，展現了日本人纖細感性的思維。

R 250	C	0
G 243	M	5
B 245	Y	1
	K	2

September 9 月

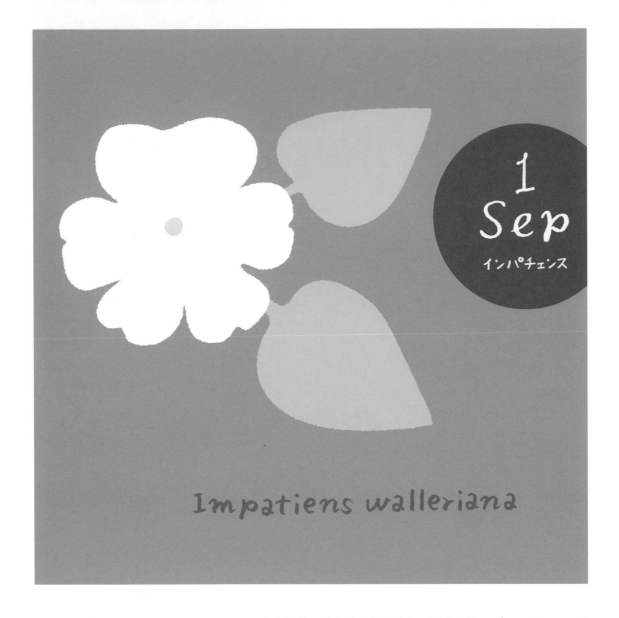

1
Sep
インパチェンス

Impatiens walleriana

藤色

ふじいろ｜Fujiiro

來自藤花，帶有淡藍色的紫色。藤生長於日本各地，在《萬葉集》中也有許多吟詠藤花的詩歌。自平安時代起，「藤」便成為色名，深受人們喜愛。

R	192	C	28
G	176	M	33
B	213	Y	0
		K	0

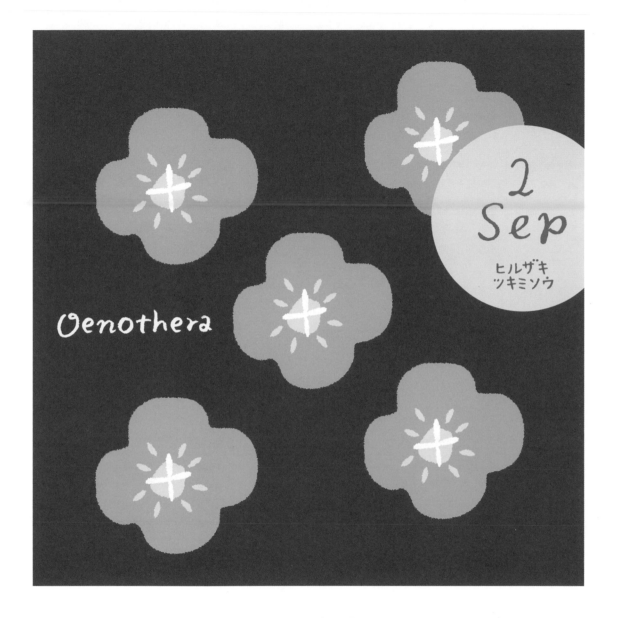

Oenothera

2 Sep

ヒルザキ
ツキミソウ

熨斗目花色

のしめはないろ｜Noshimehanairo

素雅的深藍色。「熨斗目」是江戶時代武
士階級穿在禮服「裃」底下的窄袖便服。
此色則是指將「熨斗目色」加上「花」，
讓藍色變得更鮮明的顏色。

	R 37	C 60
	G 106	M 0
	B 132	Y 0
		K 60

3
Sep
コスモス

Cosmos

赤銅色

しゃくどういろ｜Shakudōiro

赤銅般的暗紅色。赤銅是日本歷史悠久的合金，以銅加上金、銀鑄成，又稱紫金、烏金。與專指銅顏色的「銅色」（あかがねいろ）不同。

R 126	C 0		
G 16	M 90		
B 7	Y 79		
	K 60		

4
Sep
ソリダスター

Solidaster

生壁色

なまかべいろ｜Namakabeiro

彷彿剛塗抹好、尚未乾燥的土牆，偏灰的黃褐色。這是自江戶時代中期到後期大受歡迎的鼠系列色，擁有不少衍生色，例如「藍生壁」等等。

R 166	C 41
G 131	M 51
B 91	Y 68
	K 0

Calonyction aculeatum

5
Sep
ヨルガオ

草色

くさいろ｜Kusairo

無光澤的深濃黃綠色，色調比若草濃。這是綠色代表性的色名，也是最古老的色名之一。許多日本色名都是源自植物。

R	107	C	51
G	132	M	18
B	20	Y	100
		K	34

6
Sep
ハギ

Lespedeza

青鈍

あおにび｜Aonibi

偏藍的深灰色，由比鈍色淺的藍色疊加而成。在平安時代，這是喪服及尼姑袍的顏色，不過到了江戶時代則成了平時常見的顏色。

R	42	C	89
G	67	M	77
B	83	Y	61
		K	15

Tweedia caerulea

7
Sep
ブルースター

鳥之子色

とりのこいろ ｜ Torinokoiro

蛋殼顏色般極淺的黃色。這是自中世以來使用的古老色名，鳥之子讓人連想到雛鳥，但在這裡指的是雞蛋。

R	254	C	0
G	234	M	10
B	191	Y	29
		K	0

8
Sep
ケイトウ

Celosia

白練

しろねり ｜ Shironeri

以生絲紡織、精鍊而成的絹布稱為練絹，
而白練就是練絹般的白色。這是自古以來
的神聖色彩，曾用於天皇的服飾。

R 246	C	0
G 243	M	2
B 240	Y	3
	K	5

Chrysanthemum morifolium

9
Sep
オオギク

孔雀青

くじゃくあお｜Kujakuao

孔雀羽毛及頭部鮮豔亮麗的藍色。這是孔雀藍（Peacock blue）的翻譯，屬於新色名，但《日本書紀》曾記載推古天皇受贈過孔雀，可見孔雀很早就傳入日本了。

R	0	C	100
G	105	M	43
B	138	Y	33
		K	12

10
Sep
ポットマム

Dendranthema × grandiflorum

紅藤

べにふじ | Benifuji

染上一層紅的藤色，藤色的衍生色。據說這在江戶時代後期非常受歡迎，為年輕女性的和服顏色，別名「若藤」。

R 209	C 19
G 154	M 47
B 196	Y 0
	K 0

11
Sep
サフラン

Crocus sativus

苅安

かりやす｜Kariyasu

鮮明活潑的黃色。苅安是山裡野生的禾本科植物，人們將曬乾後的苅安當作黃色染料來使用。相傳這是黃色系色名中最古老的。

R	253	C	0
G	208	M	20
B	0	Y	98
		K	0

Diascia

12
Sep
ディアスキア

夏蟲色

なつむしいろ｜
Natsumushiiro

濃沉古樸的綠色，與玉蟲翅膀的顏色「玉蟲色」相同。《枕草子》曾提過此色：「いと暑きころ、夏虫の色したるも涼しげなり」（炎炎酷暑中望著玉蟲色，身心都涼快了起來）。可見這是一種充滿涼意、消暑的色彩。

R	50	C	60
G	104	M	0
B	70	Y	60
		K	60

Canna

13
Sep
カンナ

蕎麥切色

そばきりいろ ｜ Sobakiriiro

掺雜些許黃色的明亮灰色。蕎麥切指的是
日本的蕎麥麵。在江戶，蕎麥切是百姓非
常熟悉的食物，連蕎麥麵店都多不勝數。

R 231	C	0
G 222	M	5
B 205	Y	14
	K	14

14
Sep

リコリス

Lycoris

紅葉色

もみじいろ｜Momijiiro

亮麗大膽的橘紅色。這是秋天樹葉紛紛轉紅，將山野點綴得美不勝收的色彩。日本人自古便熟悉此色，《萬葉集》中甚至有超過八十首吟詠紅葉的詩歌。

R	225	C	0
G	66	M	86
B	31	Y	90
		K	5

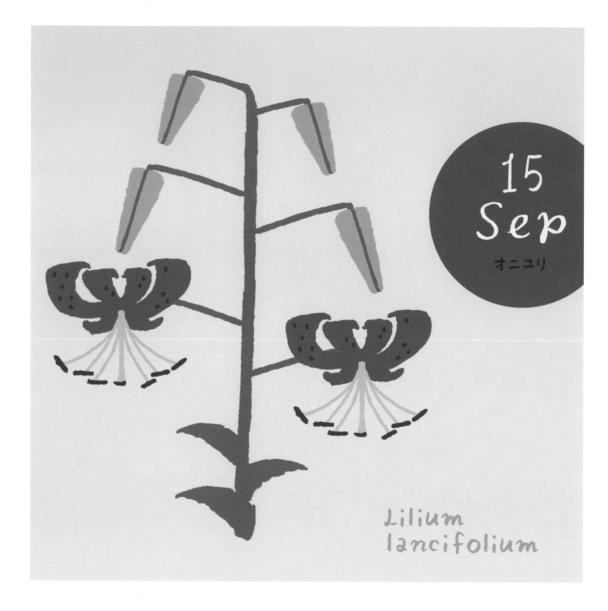

15
Sep
オニユリ

Lilium
lancifolium

月白

げっぱく｜ Geppaku

宛如月光，朦朧中帶有一點藍暈的白。讀成「つきしろ」時就成了秋天的季語，專指月亮東昇前，天際逐漸變亮的模樣。

R 238	C	6
G 242	M	2
B 247	Y	0
	K	3

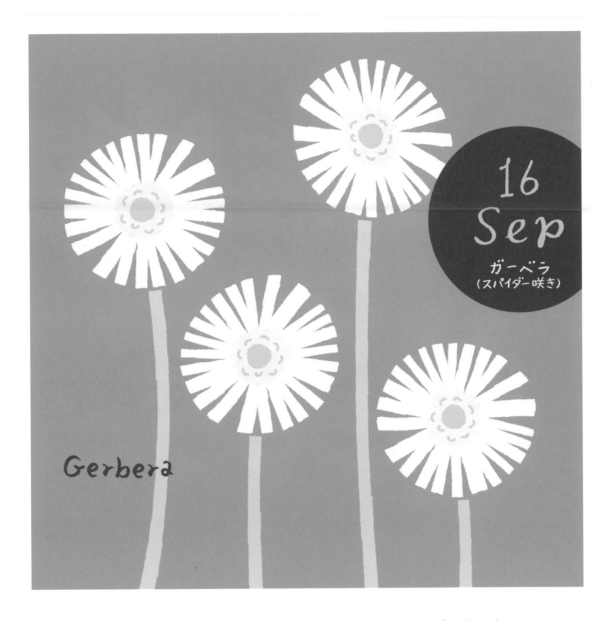

Gerbera

16
Sep
ガーベラ
（スパイダー咲き）

鬱金色

うこんいろ｜Ukoniro

稍微偏紅的活潑鮮黃色，英文稱為「薑黃色」（Turmeric）。這是用鬱金香的根染成的色彩，江戶時代前期的人喜愛搶眼的顏色，因此鬱金色與緋色都很受人歡迎。

R 247	C 0
G 179	M 36
B 0	Y 94
	K 0

279

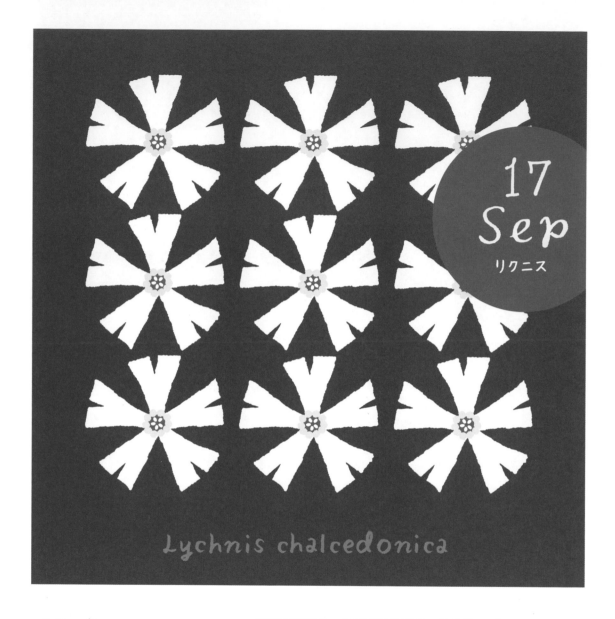

17
Sep
リクニス

Lychnis chalcedonica

鶯色

うぐいすいろ ｜ Uguisuiro

黯淡的黃綠色，黃鶯羽毛的顏色。色名始於江戶時代，以鶯豆、鶯餅的顏色而廣為人知。

R 120	C 47
G 103	M 47
B 22	Y 100
	K 32

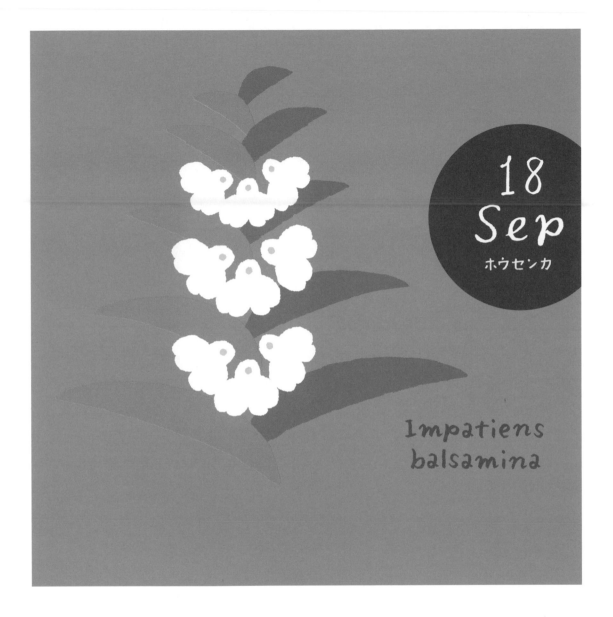

18
Sep
ホウセンカ

Impatiens
balsamina

桃色

ももいろ｜Momoiro

桃花般繽紛可愛的淺紅色，又名「桃花色」。英文的「蜜桃色」（Peach）色澤接近桃子的果肉，「桃紅色」（Peach blossom）才是指桃花的顏色。

R 243		C	0
G 163		M	47
B 156		Y	29
		K	0

19
Sep
サンダーソニア

Sandersonia

水淺蔥

みずあさぎ｜Mizuasagi

染上一層水色的淺蔥色，色調稍暗的濃郁水色。在江戶時代，「淺蔥色」是土氣的代名詞，而水淺蔥則是在淺蔥色的染料中加水稀釋而成的衍生色。

R	93	C	61
G	191	M	0
B	189	Y	30
		K	0

Aster
tataricus

20
Sep
シオン

濃紺

のうこん ｜ Nōkon

深邃幽暗的紺色，極深的藍染。藍染的染坊在古時候稱為紺屋，植物染料的顏色愈濃，處理起來愈費功夫，因此濃紺在以前總是讓紺屋叫苦連天。

R	0	C	100
G	7	M	50
B	45	Y	0
		K	90

一串紅＊熾熱的思念

Salvia splendens

21
Sep

サルビア・
スプレンデンス

柿澀色

かきしぶいろ｜Kakishibuiro

略微偏灰的橘紅色，以柿澀所染成，又簡
稱柿色。這是歌舞伎帷幕「定式幕」所用
的三種顏色之一，另外兩色為萌蔥色和黑
色。

R	187	**C**	30
G	117	**M**	62
B	102	**Y**	56
		K	0

284

22 Sep

ミソハギ

Lythrum

雲井鼠

くもいねず │ Kumoinezu

明亮的灰色。雲井指的是雲層密佈的地方，由於遠在天邊，故也有宮中的涵義。色澤高雅，又寫為「雲居鼠」。

R 239	C	0
G 239	M	0
B 239	Y	0
	K	10

Tanacetum cinerariifolium

23 Sep ピレスラム

人蔘色

にんじんいろ ｜ Ninjiniro

胡蘿蔔般鮮豔的橙色（日語的「にんじん」指胡蘿蔔）。胡蘿蔔自室町時代由中國傳入，江戶時代的人將它當成藥材。胡蘿蔔的英文「**Carrot**」源自裡頭所含的胡蘿蔔素。

R 237		C	0
G 124		M	64
B 80		Y	66
		K	0

24
Sep
ルドベキア

Rudbeckia

露草色

つゆくさいろ | Tsuyukusairo

露草花般的鮮明藍紫色。古人會將露草花的汁液塗抹在布料上染色，但因為容易褪色，這種染色法已經廢除了，只剩色名保留下來。

R 73	C 70
G 146	M 31
B 205	Y 2
	K 0

Tibouchina

25
Sep
ノボタン

若芽色

わかめいろ｜Wakameiro

螢光般的黃綠色。「芽」加上「若」字，用來強調剛萌發的嫩芽。這是若葉色、若草色、若菜色等系列中色澤最淺的，接近黃色。

R 216	C 20
G 224	M 3
B 119	Y 63
	K 0

26
Sep
ラバテラ

Lavatera

薄藤

うすふじ｜ Usufuji

輕柔夢幻的粉紫色，色澤比藤色淺，比淡藤色濃一些。控制浸泡染色液的時間及染料的溫度，就能讓色彩呈現出微妙的區別。

R 234	C	9
G 223	M	15
B 237	Y	0
	K	0

27
Sep
コルチカム

Colchicum

鶸茶

ひわちゃ｜Hiwacha

像鶸（黃雀）的羽毛，比鶸色更偏茶色的
深沉黃綠色。鶸是一種體型較麻雀嬌小的
鳥兒。在江戶中期，曾以窄袖便服的底色
風靡一時。

R 143	C 45
G 119	M 48
B 34	Y 98
	K 17

28
Sep
ダンギク

Caryopteris

墨色

すみいろ｜ Sumiiro

比黑色亮一點的顏色。墨的濃淡分為「五彩」，共有「濃、焦、重、淡、清」五階段，墨色則屬於「焦色」。僧服及喪服就是使用此色。

R 36	C 87
G 33	M 87
B 34	Y 85
	K 50

portulaca oleracea

29
Sep
ポーチュラカ

向日葵色

ひまわりいろ｜Himawariiro

向日葵般活潑耀眼的黃色。文明開化以後，日本引進不少新染料，由於黃色種類偏少，向日葵色便加入了日本傳統色的陣容。

R	251	C	0
G	196	M	27
B	30	Y	88
		K	0

30
Sep
ゼフィランサス

Zephyranthes

滅紫

けしむらさき ｜ Keshimurasaki

黯淡深濃的紫色。「滅」是顏色消退、轉淡的意思。在平安時代的律令集《延喜式》中，這是僅次於紫色的高貴色彩。

R	107	C	68
G	90	M	70
B	100	Y	57
		K	0

Column 2　在生活中享受色彩

家母很喜歡在生活中應用色彩。未婚時，她曾買下白色的餐桌、紅色椅面的座椅、正面為綠松色的白色櫃子來裝飾純白的房間，並在餐桌擺放黃色小花瓶，插上玫瑰，享受屬於自己的小天地。生下我以後，那些家具沿用了下來，成了我愛上綠松色的契機。我會深受荷蘭畫家蒙德里安（Pieter Cornelis Mondriaan）及美國藝術家考爾德（Alexander Calder）吸引，也是因為當時受到這些色彩的影響吧。

家父以前在印刷公司上班，他總會帶很多工作上用不到的紙回來給我。用那些紙畫圖，是我最快樂的時光。長大成人後，我嚮往成為插畫家，便是受到父母的耳濡目染。

如今，母親依然會看著餐桌上的菜餚，高興地說：「菜色就是要有黃有紅，才能色香味俱全」。不過，她也會在不小心煮出一整桌醬油色的菜時，露出不太滿意的表情就是了。

October

10 月

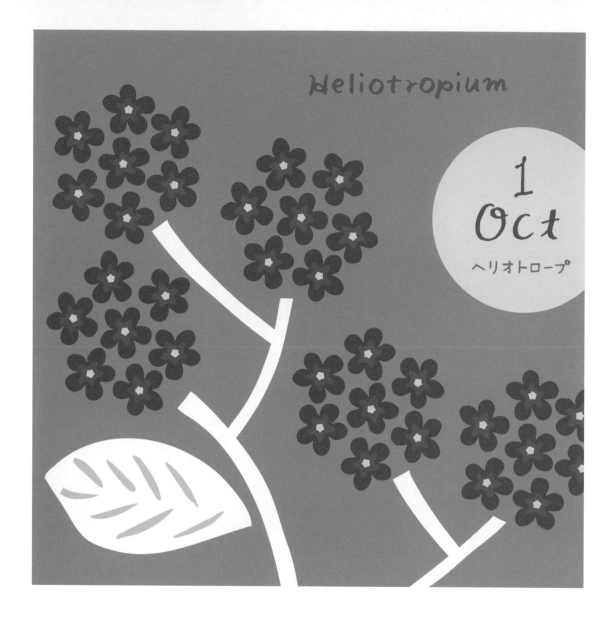

Heliotropium

1
Oct
ヘリオトロープ

杏色

あんずいろ｜Anzuiro

成熟杏桃般嬌豔的橙色。杏桃傳自中國，在過去人稱唐桃，但並未成為色名。直到近代，人們才從英文的杏桃「Apricot」翻譯出「杏色」一詞來使用。

R 244	C	0
G 161	M	47
B 112	Y	54
	K	0

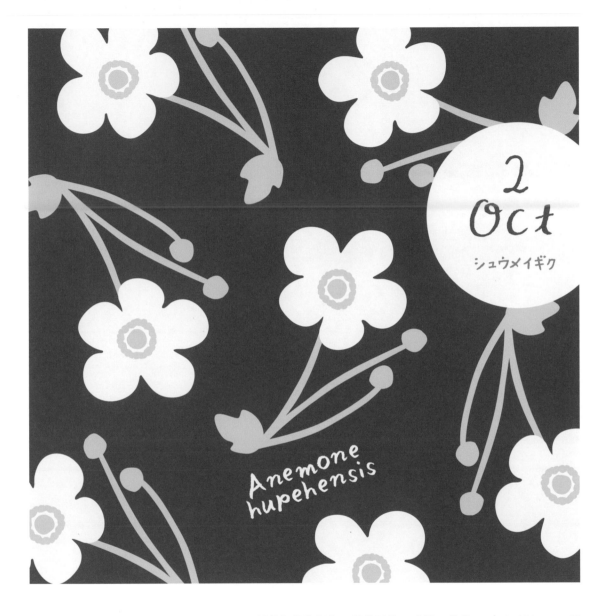

2
Oct

シュウメイギク

Anemone
hupehensis

錆朱

さびしゅ｜Sabishu

偏茶色的朱紅色。近世以後，「錆」代表
的已不再是金屬生鏽，而是一種用來形容
「枯寂」美感的修飾語。

R	158	C	45
G	76	M	81
B	77	Y	67
		K	0

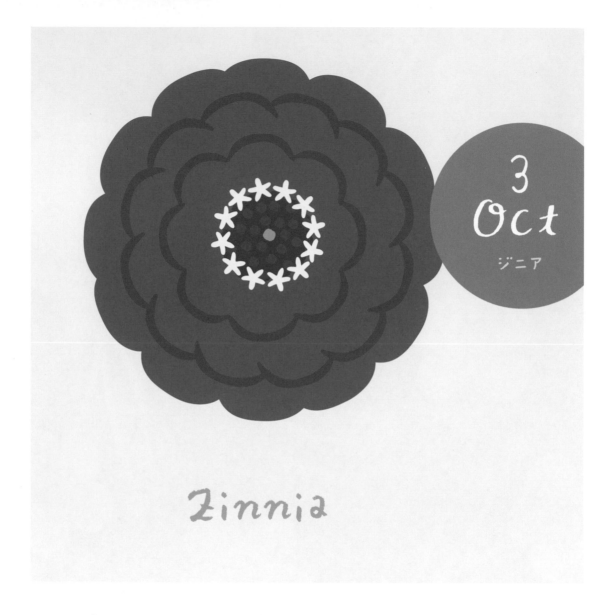

3
Oct

ジニア

Zinnia

乳白

にゅうはく｜ Nyūhaku

像現擠的牛奶一樣，帶有一點乳黃的白色。日本的傳統色鮮少源自動物，尤其與酪農相關的更是少之又少，此色名也是近代以後才誕生的。

R	255	C	0
G	244	M	5
B	221	Y	17
		K	0

4
Oct

デュランタ
'タカラヅカ'

Duranta repens

柑子色

こうじいろ｜Kōjiiro

如柑子果皮般耀眼的橙色。柑子是日本自古栽培的一種柑橘，不過顏色不像現在普及的溫州蜜柑那麼鮮豔。

R	242	C	0
G	149	M	51
B	0	Y	100
		K	0

5
Oct
クレオメ

Cleome

利休白茶

りきゅうしらちゃ｜Rikyūshiracha

素雅古樸的淺黃色，色澤高雅、沉穩，令人聯想到茶道之祖千利休。不過此色與利休其實沒有直接關連，是後人借利休名義而取的色名。

R 197	C 27
G 184	M 26
B 144	Y 46
	K 0

Begonia semper florens- cultorum

6
Oct

ベゴニア・
センパフローレンス

濃藍

こいあい｜Koiai

幽暗的深藍色，藍染中最濃郁的色彩之一。平安時代的人認為色澤愈深愈高貴，但藍色是常用色，因此濃藍並沒有那麼高不可攀。

R	0	C	100
G	61	M	38
B	108	Y	0
		K	61

7
Oct
エキナセア

Echinacea

香橼色

こうえんしょく｜Kōenshoku

宛如香橼果實的鮮翠黃綠色。香橼是檸檬的一種，別名枸橼（くえん），為檸檬酸（クエン酸）的語源。香橼又稱圓佛手柑，可入藥。

R	171	C	25
G	182	M	0
B	0	Y	100
		K	25

Gaura

8
Oct

ガウラ

石板色

せきばんいろ｜Sekibaniro

深沉的灰褐色。歐洲各國當成屋瓦使用的
黏板岩片，在日文譯為石板。明治時期以
後，這種石板的顏色便成為色名了。

R	82	C	78
G	83	M	72
B	85	Y	68
		K	0

Patrinia scabiosifolia

9
Oct

オミナエシ

桔梗色

ききょういろ ｜ Kikyōiro

彷彿秋天七草之一的桔梗花，透著一抹幽藍的紫色。自平安時代開始，桔梗色就是深受喜愛的襲色，更是藍紫色系傳統色的代表色。

R 129	C 57
G 106	M 61
B 174	Y 0
	K 0

10
Oct
ブバルディア

Bouvardia

土色

つちいろ｜Tsuchiiro

摻雜濃郁黑色的褐色。泥土有紅土和黃土之別，不過這指的是一般泥土的顏色。因心煩、恐懼而發青的臉色，以及病人、屍體皮膚的顏色，也稱為土色、土氣色。

R 155	**C** 0		
G 120	**M** 31		
B 82	**Y** 50		
	K 50		

11
Oct
クジャクアスター

Aster

卵色

たまごいろ｜Tamagoiro

像蛋黃一樣圓潤的黃色。有人認為這是生蛋黃的色澤，也有人認為是熟蛋黃的色澤。另外，鳥子色不是蛋黃的顏色，而是蛋殼般的淺米色。

R 249	C 0
G 191	M 31
B 98	Y 66
	K 0

12 Oct

ゼラニウム

Pelargonium x hortorum

一斤染

いっこんぞめ｜Ikkonzome

用一斤（約600g）紅花染料漂染一匹絹帛所呈現的淺粉紅色。平安時代的紅花非常昂貴，因此百姓禁止使用比一斤染更鮮豔的紅色。

R 249	C	0
G 208	M	25
B 202	Y	16
	K	0

13
Oct
リンドウ

Gentiana

濃紫

こきむらさき｜Kokimurasaki

暗沉濃烈的紫色，又寫為深紫、黑紫。濃紫在聖德太子訂定的「冠位十二階」中也有出現，是象徵天皇、太子以外最高位階臣子的色彩。

R	69	C	69
G	23	M	94
B	54	Y	56
		K	48

Evolvulus pilosus

14
Oct
アメリカンブルー

紅緋

べにひ | Benihi

以日本代表性的兩種傳統紅色——偏紫的「紅」以及偏黃的「緋」融合而成的鮮亮紅色。在紅花中添加鬱金與支子等染料所染成。

R 234	C 0
G 88	M 78
B 62	Y 72
	K 0

金木犀 ＊ 凌雲壯志

Osmanthus fragrans var. aurantiacus

15
Oct
キンモクセイ

東京白茶

とうきょうしらちゃ｜Tokyoshiracha

極淺的茶色。日文的「白茶ける」是褪色泛白的意思。在江戶時代，白茶是流行色，到了明治時代，出於對東京的嚮往，喜歡在事物前冠以東京之名，東京白茶便流行起來了。

R 246	C 0
G 229	M 9
B 195	Y 25
	K 5

16
Oct

ビデンス・
トリプリネルヴィア

Bidens
triplinervia

千種色

ちぐさいろ │ Chigusairo

深邃暗沉的藍綠色，色名是從鴨頭草（つきくさ）訛傳而來。江戶時代的男童入商家當學徒時，都會穿上用淺蔥色舊衣染上薄藍染而成的千種色服裝。

R 94	C 50
G 145	M 0
B 127	Y 38
	K 40

Phalaenopsis

17 Oct
コチョウラン

亞麻色

あまいろ｜Amairo

溫和優雅的淺黃褐色。這在西洋是形容髮色，明治時代以後才傳入日本。亞麻籽能榨出亞麻仁油，莖則可以製成麻織品。

R	219	C	16
G	181	M	32
B	138	Y	47
		K	0

18
Oct
メランポジウム

melampodium

朽葉色

くちばいろ｜Kuchibairo

宛如腐朽的落葉，枯黃的深褐色。朽葉色變化豐富，多達四十八種，偏紅的稱為赤朽葉，偏黃的稱為黃朽葉，偏藍的則稱為青朽葉。

R 139	C 54
G 104	M 63
B 74	Y 76
	K 0

Brugmansia

19
Oct
エンゼルス
トランペット

鮭色

さけいろ｜Sakeiro

像鮭魚肉一樣，略微偏暗的粉紅，翻譯自英文的鮭魚粉（Salmon Pink）。鮭魚乾的粉紅比這再深一點，稱為乾鮭色（からさけいろ）。

R 243	C	0
G 162	M	47
B 142	Y	38
	K	0

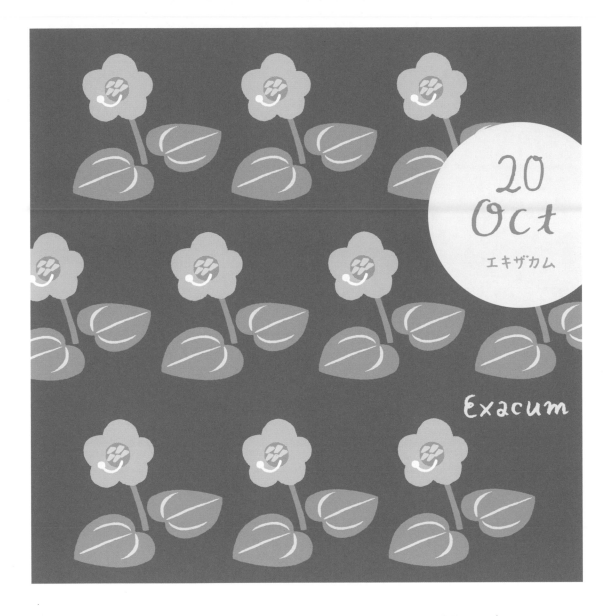

20
Oct

エキザカム

Exacum

藍鼠

あいねず｜Ainezu

摻雜藍色的暗灰色。江戶中期，百姓基於對幕府「禁奢令」的反抗，加上染料原料容易取得，民間便流行起了各式各樣的鼠色，人稱「百鼠」。

R 104	C 67
G 116	M 53
B 127	Y 44
	K 0

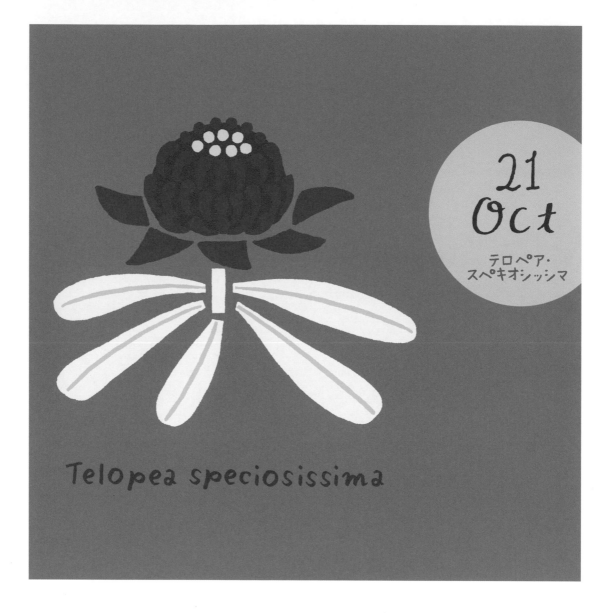

21
Oct

テロペア・
スペキオシッシマ

Telopea speciosissima

棟

おうち｜Ōchi

彷彿初夏盛開的棟花，柔軟的淺藍紫色。棟是苦棟（せんだん）的古名，屬於香木的一種。清少納言在《枕草子》中，曾特別推薦用紫色的信紙搭配棟花。

R 146	C 49
G 129	M 51
B 172	Y 12
	K 0

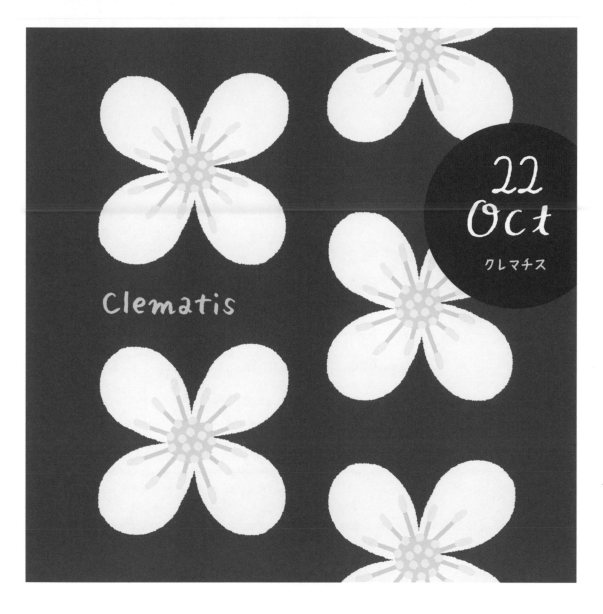

Clematis

22
Oct

クレマチス

鶯茶

うぐいすちゃ｜ Uguisucha

暗沉的深黃色。由黃鶯羽毛般的鶯色加上偏紅的茶色所染成。在江戶時代中期，此色是非常流行的女子日常服飾色，甚至在淨琉璃中都出現過。

R	117	C	53
G	97	M	55
B	42	Y	93
		K	26

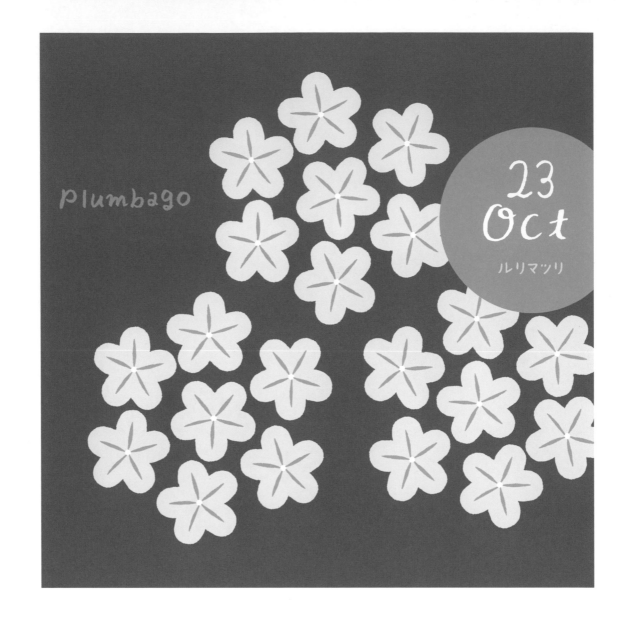

plumbago

23
Oct

ルリマッリ

梅紫

うめむらさき｜Umemurasaki

無光澤的紅紫色，比紅藤更紅。江戶時代的染色書上找不到此色，因此這應該是明治時代以後才衍生出來的新色名。

R	172	C	38
G	93	M	73
B	112	Y	42
		K	0

Protea

24
Oct
プロテア

中紅花

なかのくれない | Nakanokurenai

用紅花染成的繽紛亮粉紅，介於濃郁的韓紅與淡雅的退紅之間。中紅則是黃色偏強的紅色，兩者並不相同。

R	238	C	0
G	133	M	60
B	154	Y	20
		K	0

Gaillardia

25
Oct
ガイラルディア

新橋色

しんばしいろ │ Shinbashiiro

鮮豔亮眼的藍綠色。明治末年到大正時期，東京新橋聚集了許多新政府的政治家及新興企業家，當地藝妓之間特別流行此色，這便是新橋色的由來。

R	72	C	65
G	185	M	4
B	207	Y	18
		K	0

26
Oct
デンファレ

Dendrobium

錆淺蔥

さびあさぎ｜Sabiasagi

蒙上一層灰的藍綠色。淺蔥指的是明亮的
藍染，「錆」則與「寂」相同，都是指黯
淡無光的顏色。

R	102	C	65
G	143	M	34
B	139	Y	45
		K	0

Cosmos atrosanguineus

27 Oct

チョコレート
コスモス

赤蘇枋

あかすおう｜Akasuō

古樸的暗紅色。這是將豆科植物蘇枋的樹皮與樹芯當成染料製成的一種蘇枋染。染媒使用明礬而非鹼水，藉此凸顯出紅色。

R 218	C 11
G 87	M 78
B 82	Y 60
	K 0

28
Oct

アフリカン
マリーゴールド

Tagetes erecta

葡萄色

えびいろ ｜ Ebiiro

山葡萄果實般的深邃紅紫色。山葡萄的古名是「葡萄葛」（えびかずら），因此葡萄唸作「えび」。在江戶時代以前，葡萄色與海老色的讀音相同，但兩者是不同的顏色。

R 106		C 69	
G 76		M 78	
B 104		Y 48	
		K 0	

Salvia leucantha

29
Oct

アメジストセージ

青朽葉

あおくちば │ Aokuchiba

不顯眼的黃綠色。朽葉色變化豐富，人稱
朽葉四十八色，青朽葉也是其中之一，專
指盛夏的綠葉飄落後腐朽的顏色。

R 203	C 25
G 190	M 22
B 108	Y 65
	K 0

30
Oct
ワレモコウ

Sanguisorba

灰色

はいいろ │ Haiiro

介於白與黑之間，不偏紅也不偏黃的無彩色。在祝融頻傳的江戶，這種類似灰燼的色名非常不吉利，因此會用鼠色代替之。

R	193	C	29
G	182	M	28
B	165	Y	34
		K	0

Platycodon

31 Oct
キキョウ

枯葉色

かれはいろ｜Karehairo

從枯黃凋零的暗褐色樹葉聯想而來的顏色，專指枯萎的葉片，與日本自古以來的枯色並不相同。

R	154	C	47
G	106	M	64
B	58	Y	87
		K	0

November 11 月

1
nov
スプレーマム

Chrysanthemum

梅染

うめぞめ｜Umezome

素雅的淺橙色。梅染是加賀國的染色技法，以紅梅根熬出的湯汁來染製。染淺稱為「赤梅」、染濃稱為「黑梅」。

R 204	C 0
G 148	M 38
B 106	Y 50
	K 25

euryops
pectinatus

2
nov

ユリオプス
デージー

銀煤竹

ぎんすすたけ│ Ginsusutake

暗褐色的煤竹色與明亮的淺灰色融合而成的
色彩。色名加上銀，代表摻雜了一些白色。
這是紀州侯（即紀州德川家，德川御三家之
一）喜愛的顏色，故又稱「紀州茶」。

R 145	C 51
G 112	M 59
B 84	Y 71
	K 0

Leschenaultia

朱華

はねず｜Hanezu

染上薄薄一層黃暈的淺紅色。《萬葉集》的詩歌將朱華描述成黃色，但也有人認為這是紅色或淺紅色的唐棣色。色調眾說紛紜，謎團重重。

R 230	C	8
G 151	M	50
B 124	Y	47
	K	0

Crossandra

しろ | Shiro

白的定義是亮度最高、能反射所有的光線，但實際上並沒有這樣的顏色。白與黑相對，無彩度，是人類自古常用於祭祀的神聖色彩。

R 255	**C**	0	
G 255	**M**	0	
B 255	**Y**	0	
	K	0	

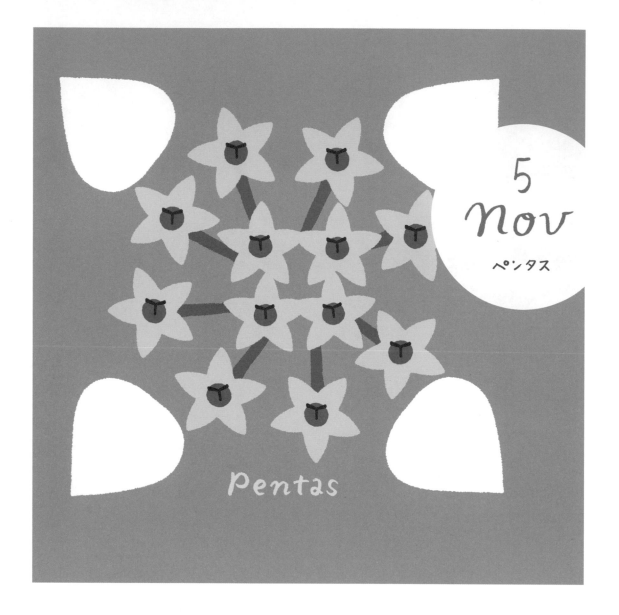

5
nov
ペンタス

Pentas

淡群青

うすぐんじょう｜ Usugunjō

明亮耀眼的藍紫色。這是將群青色稀釋過的顏色，比較素雅。群青是和寶石一樣昂貴的礦物顏料，只用來繪製如來像、菩薩像等神像。

R 127		C	53
G 170		M	24
B 217		Y	1
		K	0

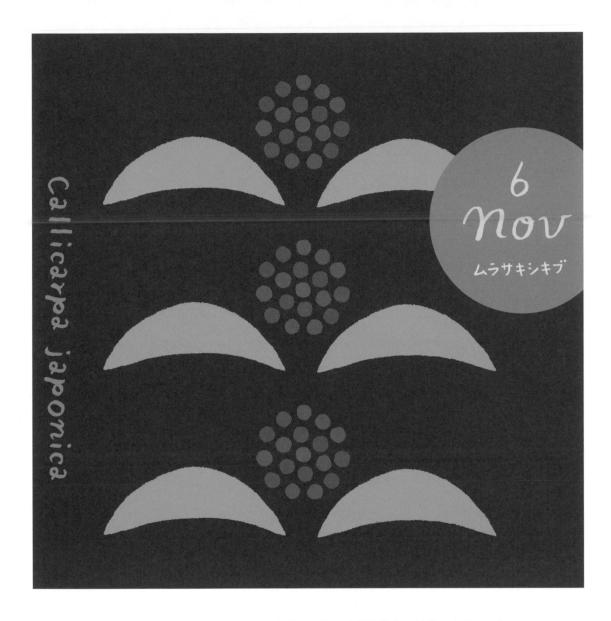

6
nov

ムラサキシキブ

Callicarpa japonica

黑鼠

くろねず ｜ Kuronezu

幽暗的深灰色，又稱為濃鼠、繁鼠。在鼠色風行、多達「百鼠」的江戶中期，接近黑色的灰色也冠上了鼠字加以區別。

R 46	C 20	
G 35	M 20	
B 33	Y 20	
	K 92	

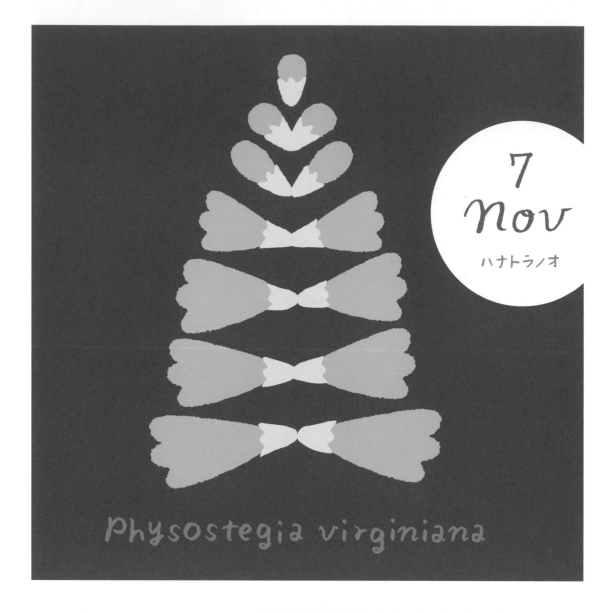

7
nov
ハナトラノオ

Physostegia virginiana

深綠

ふかみどり｜Fukamidori

帶有濃郁的藍與黑的深綠色。黃綠色的淺綠常用來形容春天萌芽的柳樹新綠；相對的，深綠則形容冬天也不會枯萎的常青樹的翠綠。

R	0	C	96
G	105	M	41
B	71	Y	86
		K	15

8
nov
ステルンベルギア

Sternbergia

淡黃色

たんこうしょく｜Tankōshoku

溫潤的淺黃色，比黃色更柔和一些。這是
自古以來的傳統色名，平安時代的人將這
當作襲色的面料來使用。

R 255	C 0
G 242	M 4
B 174	Y 40
	K 0

藤蔓薔薇＊愛

9
nov
ツルバラ

Rosa

薔薇色

ばらいろ｜Barairo

薔薇般燦爛熱情的紅色。薔薇傳自中國，日文又讀為「そうび」、「しょうび」，在《枕草子》與《古今和歌集》都曾出現過，但直到明治時代以後才成為色名。

R 236	C	0
G 110	M	70
B 103	Y	49
	K	0

10
nov
ブッドレア

Buddleja

柴色

ふしいろ｜Fushiiro

以不成材的柴木染成的樸素灰褐色。這原本是地位低下的人使用的顏色，但因為江戶時代流行茶褐色系，就成為一般的色彩了。

R 143	C 52
G 121	M 54
B 95	Y 65
	K 0

11
nov
アジアンタム

Adiantum

淺縹

あさはなだ｜Asahanada

温柔朦朧的藍色，以淺淺的藍染渲染而成的縹色又稱薄縹。是平安時代官員出仕朝廷時所穿的朝服中，位階最低的初級色。

R 108	C 60
G 164	M 24
B 186	Y 21
	K 0

12
nov

エラチオール
ベゴニア

Begonia × hiemalis

灰櫻

はいざくら｜Haizakura

帶有一點點灰色的粉嫩櫻色，色澤高雅、恬靜。與染上薄墨的櫻色「櫻鼠」屬於同色系，但灰櫻更亮也更柔和。

R 225	C 13		
G 197	M 26		
B 189	Y 22		
	K 0		

13
nov
アンスリウム

Anthurium

海松茶

みるちゃ｜Mirucha

由暗沉的綠色「海松色」融合茶色而成。
海松是一種可食用的藻類，形狀類似松
葉。江戶時代海松色的變化很多，除了海
松茶以外還有海松藍等色。

R	101	C	62
G	94	M	56
B	52	Y	88
		K	24

Delphinium

飛燕草（太平洋巨人）＊清澈明朗

14
nov

デルフィニウム
（パシフィックジャイアント系）

土器色

かわらけいろ｜Kawarakeiro

樸質的黃褐色。不上釉的素燒陶器稱為「土器」，平安時代的宮廷經常使用土器，但色名直到中世後才誕生。

R 223		C	12
G 149		M	50
B 127		Y	45
		K	0

15
nov

ロベリア(青)

Lobelia

白綠

びゃくろく｜ Byakuroku

略微偏藍的淺綠色，將日本畫顏料岩繪具的礦物綠青磨成顏料粉末後，就會呈現這種泛白的色澤。在奈良時代常用於繪製佛像和佛畫。

R 211	C 21
G 232	M 0
B 200	Y 28
	K 0

Trifolium repens

16
nov

クローバー
（四ツ葉）

帝色

ていしょく｜Teishoku

深沉的黃色。黃是中國皇帝的代表色，帝色就是從這種印象命名而來。蒔繪常用的含銀金粉也是帝色，與金色相比稍微偏藍一點，故又稱青金粉。

R 201		C	0
G 179		M	9
B 0		Y	90
		K	30

17
nov
アキレア

Achillea

消炭鼠

けしずみねずみ｜
Keshizuminezumi

比鐵灰的消炭色亮一點的灰色。消炭是指
將柴薪、木炭的火熄滅製作而成的炭，常
當作火種使用。

R 159	C	0
G 153	M	5
B 146	Y	10
	K	50

Justicia
brandegeeana

18
nov
コエビソウ

魚子黃

ぎょしこう｜Gyoshikō

像魚卵一樣的淡黃色，魚卵指的是鯡魚子。
江戶時代的人將鯡魚稱為「かどいわし」，將
鯡魚卵稱為「かどのこ」，漸漸的，「かどの
こ」就訛傳成鯡魚子「かずのこ」了。

R 247	C	0
G 238	M	3
B 190	Y	30
	K	5

345

Limonium

19
nov

スターチス

代赭色

たいしゃいろ｜Taishairo

深沉無光的橙色，源自中國山西省代縣所產的紅土「赭土」。常用於日本畫，描繪泥土、樹皮、人體膚色等等。

R	172	C	39
G	106	M	66
B	68	Y	78
		K	0

20
nov
ゲッカビジン

Epiphyllum oxypetalum

鳶色

とびいろ ｜ Tobiiro

彷彿猛禽黑鳶的羽毛，是帶有紅黑色的茶褐色。鳶是日本人自古熟悉的鳥類，但直到近世才成為色名。另有紅鳶、紫鳶、黑鳶等衍生色。

R	138	C	55
G	98	M	67
B	72	Y	77
		K	0

Lantana

21
nov

ランタナ

小豆色

あずきいろ｜Azukiiro

像紅豆一樣，摻雜茶色的紅紫。日本人自古將紅色視為除魔色，在小嬰兒出生滿百日的時候，還會煮紅豆飯來慶祝。

R	150	C	49
G	74	M	82
B	68	Y	75
		K	0

22
nov

バラ（白）

ROSa

紺青

こんじょう｜Konjō

帶有濃郁紫色的藍色。以平安時代傳自中國的藍銅礦製成的顏料稱為岩紺青，人工顏料則稱為花紺青。

R	0	C	100
G	69	M	78
B	134	Y	21
		K	0

火球花 ＊ 富裕

23
nov
ハエマンサス

Haemanthus

紅梅色

こうばいいろ｜Kōbaiiro

紅梅花般略微偏紫的嬌豔淺紅色。紅梅染
依據色澤的濃度，分為濃紅梅、中紅梅與
淡紅梅。

R	241	C	0
G	149	M	53
B	149	Y	29
		K	0

24
nov
ピラカンサ

pyracantha

丁子色

ちょうじいろ｜Chōjiiro

用丁香花蕾染成的素雅暗橙色。深受平安時代的貴族喜愛，但由於染料昂貴，到了江戶時代偶爾也會用其他染料來代替。

R 225	C 13
G 178	M 35
B 128	Y 51
	K 0

Chrysanthemum multicaule

鳩羽紫

はとばむらさき｜Hatobamurasaki

像鴿子羽毛一樣，摻雜灰色的淺藍紫色稱
為鳩羽色。鳩羽色在明治時代以後成為
和服色大為風行，其中偏紫的稱為「鳩羽
紫」。

R 120	C 61
G 113	M 57
B 135	Y 36
	K 0

Zantedeschia

海芋 ＊ 華麗之美

26 nov

カラー

皂色

くりいろ｜Kuriiro

略微偏綠的黑色，又寫為「涅色」。「皂」是河底如淤泥的黑土，古時候的人會將絲線及布料浸泡到黑土裡染色。

R	69	C	72
G	50	M	79
B	39	Y	86
		K	41

27
nov
ルピナス

Lupinus

赤支子

あかくちなし ｜ Akakuchinashi

活潑的亮橙色。以支子染的黃色融合紅花染的紅色而成。支子色分為三種，分別為深支子、黃支子、淺支子，赤支子最接近深支子。

R	220	C	13
G	139	M	54
B	100	Y	59
		K	0

Rhododendron

28
nov
アザレア

水銀色

すいぎんいろ ｜ Suiginiro

染上一抹淡藍的明亮淺灰，色澤宛如常溫唯一的液態金屬水銀。水銀在古時候是透過燃燒硃砂煉製出來的，人們用它來鍍東大寺的大佛。

	R 208	C	7
	G 213	M	2
	B 218	Y	0
		K	20

Tricyrtis

29
nov

ホトトギス

山吹色

やまぶきいろ｜Yamabukiiro

像山吹花一樣，帶點紅色的燦爛金黃色。
這是始於平安時代的傳統色名，在江戶時
代稱為黃金色，也是金幣的代名詞。

R	247	C	0
G	177	M	38
B	43	Y	85
		K	0

Paphiopedilum

30
nov

パフィオ
ペディルム

藍色

あいいろ｜Aiiro

比縹色暗，但比紺色亮的藍色。蓼藍是人類最古老的植物染料之一，自江戶時代到明治時代普及，現在仍是日本代表性的染料。

R	0	C	92
G	110	M	49
B	159	Y	22
		K	0

December 12 月

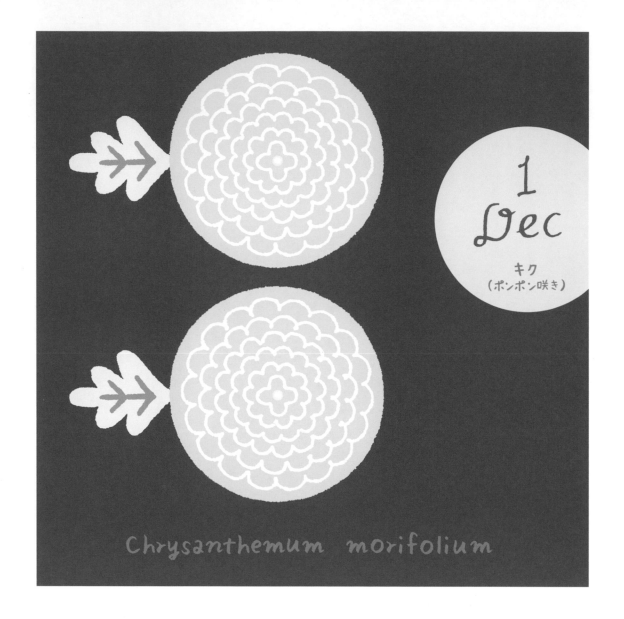

Chrysanthemum morifolium

1 Dec

キク
（ポンポン咲き）

紅鬱金

べにうこん │ Beniukon

偏黃的鮮濃橙色。以黃色的鬱金色融合紅
花或蘇芳而成。江戶時代有許多不同的紅
色，例如紅樺色、紅緋、紅藤色等等。

R 220	C 0
G 84	M 77
B 30	Y 90
	K 10

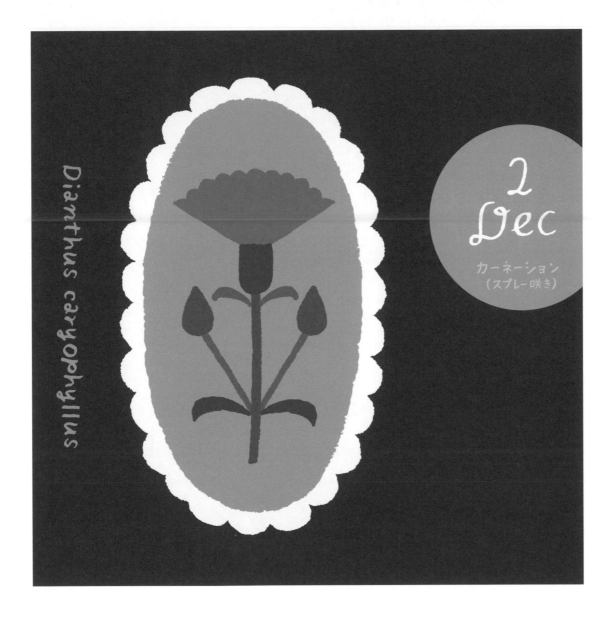

Dianthus caryophyllus

2
Dec

カーネーション
（スプレー咲き）

羊羹色

ようかんいろ｜Yōkaniro

摻雜紫紅色的黑色。當黑染褪色就會變成這種偏紅的褐色。百鹽茶也是類似的顏色，但色名的意思是反覆染製而成的深茶色。

R 109	C	0
G 61	M	53
B 20	Y	70
	K	70

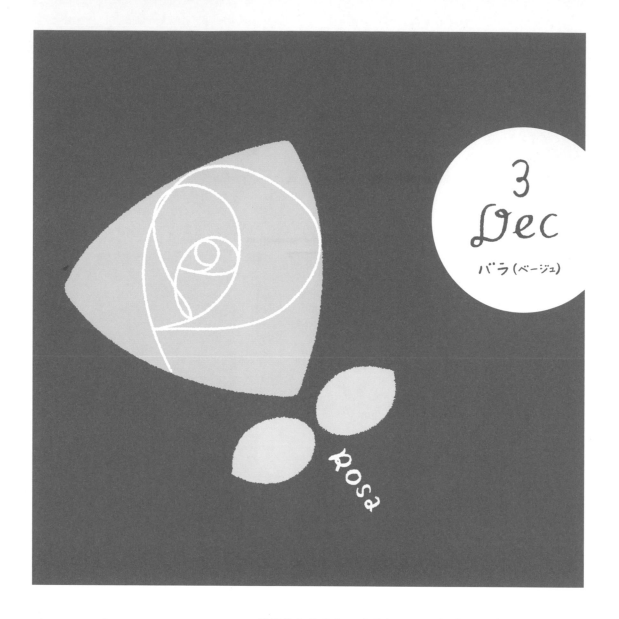

米色玫瑰＊成熟的愛

3
Dec

バラ（ベージュ）

Rosa

紺碧

こんぺき｜Konpeki

鮮明飽和的藍色。由濃郁的深藍色「紺
色」，以及深邃的湖水藍「碧色」這兩
種藍交織而成，因此日文會用「紺碧之
空」、「紺碧之海」來形容碧海藍天。

R	0	**C**	81
G	134	**M**	34
B	186	**Y**	13
		K	0

4
Dec

アベリア

Abelia × grandiflora

黑綠

くろみどり ｜ Kuromidori

非常接近黑色的墨綠色。類似的顏色還有
英文的森林綠（Forest Green）、叢林綠
（Jungle Green）等象徵幽暗樹林的色彩。

R	32	C	87
G	51	M	73
B	38	Y	89
		K	45

Cymbidium

5
Dec
シンビジウム（白）

灰汁色

あくいろ｜ Akuiro

略微偏黃的灰色。灰汁是將稻草、木頭燒成的灰燼浸泡到水裡後浮在上層的清澈液體。在沒有清潔劑的平安時代到江戶時代，人們都會用灰汁來清洗衣物。

R 173	C	38
G 161	M	36
B 144	Y	42
	K	0

6 Dec

ゴクラクチョウカ

Strelitzia

胡桃色

くるみいろ｜Kurumiiro

用胡桃樹皮及果皮當染料所染成的淺茶色。平安時代的人會將抄經用的紙用胡桃染色。英文的胡桃色（Walnut）指的是胡桃果實的顏色。

R 184	C 33
G 150	M 43
B 110	Y 58
	K 0

7
Dec
カランコエ

Kalanchoe

灰紫

はいむらさき｜Haimurasaki

灰濛濛的紫色。跟紫鼠比起來色調更紫，與藤鼠相比則稍微偏紅。帶「灰」字的顏色還有灰綠、灰青等等，這些都是比較新的色名。

R	136	C	54
G	126	M	51
B	135	Y	39
		K	0

8
Dec

ウインター
コスモス

Bidens
laevis

苔色

こけいろ｜Kokeiro

青苔般深沉濃郁的暗黃綠色。透過長青苔的古木與庭園體會寂靜，是日本獨特的文化。現在一般都以英文的青苔綠（**Moss Green**）稱之。

R 118	**C** 43
G 122	**M** 25
B 8	**Y** 100
	K 39

9
Dec

プリムラ・
オブコニカ

Primula obconica

葡萄酒色

ぶどうしゅいろ｜Budōshuiro

鮮豔飽滿的紫紅色。葡萄酒分為白酒與紅酒，這指的是紅酒的色澤。現在一般都以英文的酒紅色（Wine Red）稱之。

R 153	C 48
G 59	M 89
B 85	Y 57
	K 0

10 Dec

ストレプトカーパス

Streptocarpus

駱駝色

らくだいろ｜Rakudairo

像駱駝毛一樣偏黃的淺褐色。不過這指的
並不是駱駝毛織成的布料色澤，而是駱駝
毛色般的毛織品的顏色。

R 208	C 20
G 140	M 52
B 95	Y 63
	K 0

Hyacinthus

11
Dec
ヒヤシンス

深支子

こきくちなし｜Kokikuchinashi

繽紛有活力的橘色，以支子染的黃色融合
紅花染的紅色而成。支子色分為深支子、
黃支子、淺支子，深支子是裡頭色澤最濃
郁的。

R	226	C	12
G	171	M	38
B	59	Y	82
		K	0

12
Dec

シャコバサボテン

Schlumbergera

青碧

せいへき｜Seiheki

深邃悠遠的藍綠色。取自中國自古以來的珍貴礦石「青碧」，色澤濃郁、沉靜，帶點透明感。在以前是尼姑袍的顏色。

R	0	C	100
G	117	M	0
B	140	Y	25
		K	40

Cymbidium

13
Dec

シンビジウム
（ピンク）

煤竹色

すすたけいろ｜Susutakeiro

煤竹般的深褐色。煤竹是用地爐或灶炕的
煙燻製而成的。江戶時代中期曾經流行過
煤竹色的窄袖便服、外褂與單衣。

R	102	C	57
G	68	M	70
B	31	Y	97
		K	35

Brachyscome

14 Dec
ブラキカム

赤香色

あかごういろ｜Akagōiro

偏紅的溫柔橙色。這是以丁香、木蘭等香
木染出的香色之一，色調紅潤。常用於昂
貴的僧袍上。

R 217	C 16
G 174	M 36
B 142	Y 43
	K 0

373

原生鬱金香 ＊ 認真愛你

Tulipa

15 Dec

原種系
チューリップ

山鳩色

やまばといろ ｜ Yamabatoiro

山鳩羽毛般混雜灰色的黃綠色。山鳩是一種背面為暗綠色、胸口為黃綠色的青鳩。這是天皇平日穿著的袍子顏色之一，屬於禁色。

R	135	C	55
G	136	M	43
B	95	Y	69
		K	0

374

Ilex

16
Dec

クリスマスホーリー

卯之花色

うのはないろ | Unohanairo

略微泛黃的白，色澤就像莖中空的齒葉溲疏所開的溲疏花。平安時代的人將溲疏花盛開的模樣形容為「花開似雪」。

R 250	**C**	1	
G 250	**M**	0	
B 245	**Y**	4	
	K	2	

17
Dec
センリョウ

Sarcandra glabra

瑠璃色

るりいろ｜Ruriiro

帶有一點點紫色的鮮豔深藍色。色名源自佛教七寶之一的琉璃，在古人心目中，這是至高無上的神聖色彩。帶有透明感，令人聯想到奇幻奧妙的深海。

R	35	C	87
G	91	M	64
B	159	Y	10
		K	0

Gloriosa

18 Dec

グロリオサ

長春色

ちょうしゅんいろ｜Chōshuniro

染上一抹灰的紅色。長春是「常春」的意思，源自從中國傳入的月季花的漢名「長春花」。

R 232		**C**	6
G 149		**M**	52
B 137		**Y**	38
		K	0

聖誕玫瑰 ＊ 回憶

19
Dec
クリスマスローズ

Helleborus

中紅

なかべに｜Nakabeni

色澤偏黃的俏麗亮紅色。以揉碎（もみ）紅花的手法染製而成，故又稱「なかもみ」、「ちゅうもみ」。中紅花是鮮豔搶眼的紅色，兩者並不相同。

R 226	C 5
G 74	M 83
B 104	Y 40
	K 0

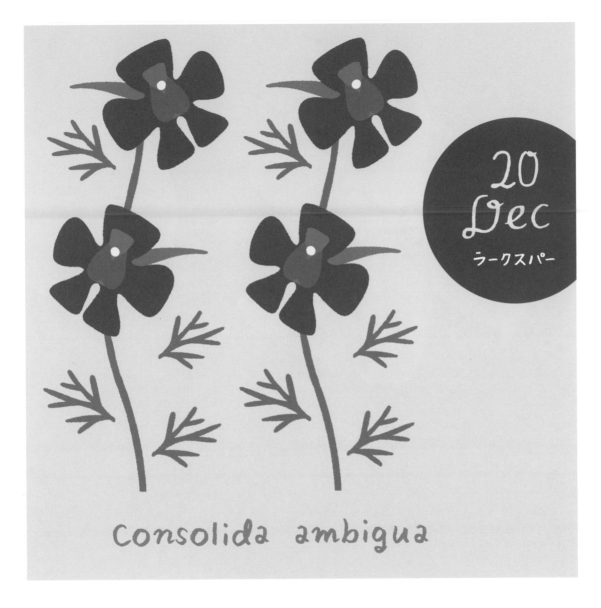

20 Dec
ラークスパー

consolida ambigua

灰白

はいじろ｜Haijiro

摻雜些微灰色的白。與英文的米白（Off-White）一樣，不是指特定的顏色，而是乍看潔白，但又混了一點雜色，不曉得該怎麼形容的顏色的總稱。

R 238	C 8
G 235	M 7
B 222	Y 14
	K 0

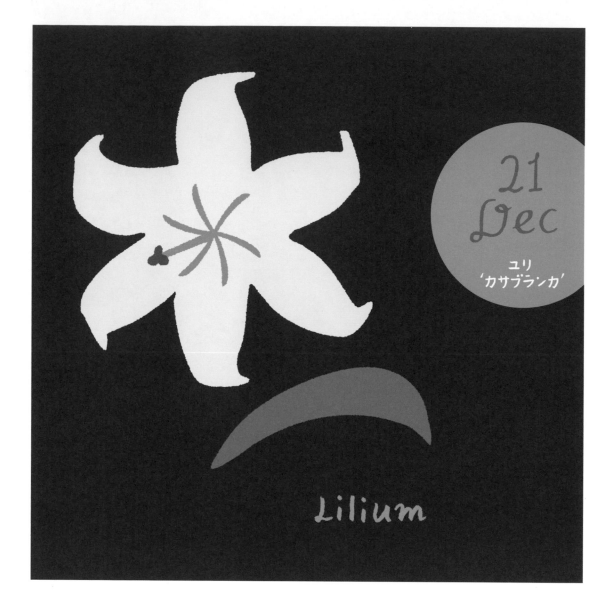

21 Dec

ユリ
'カサブランカ'

Lilium

海松藍

みるあい｜ Miruai

介於暗綠色的海松色與藍色之間的顏色。
海松是一種外型如松葉的食用海藻。江戶
時代的人對海松色的系列色情有獨鍾，例
如海松茶等等。

R	8	C	93
G	60	M	69
B	48	Y	86
		K	38

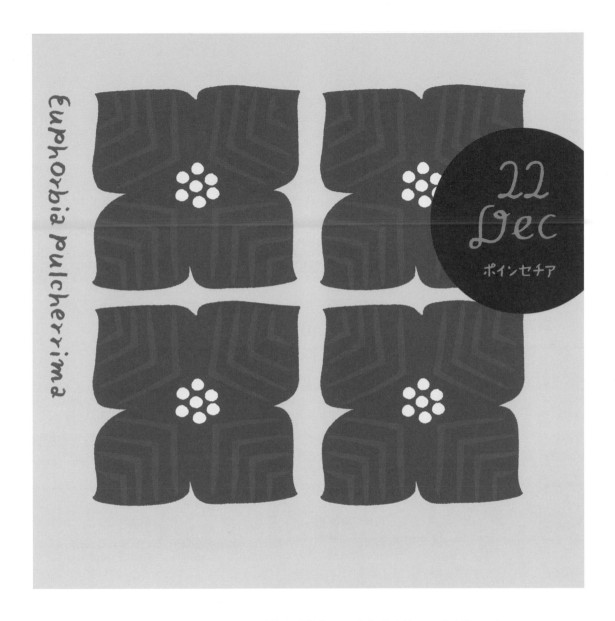

Euphorbia pulcherrima

22 Dec
ポインセチア

薄綠

うすみどり｜ Usumidori

朦朧的淺綠色，又寫作「淡綠」，讀音為「たんりょく」。容易與偏黃的亮綠色「淺綠」混淆，但兩者其實是不同的色彩。

R 202	C 25
G 229	M 0
B 205	Y 25
	K 0

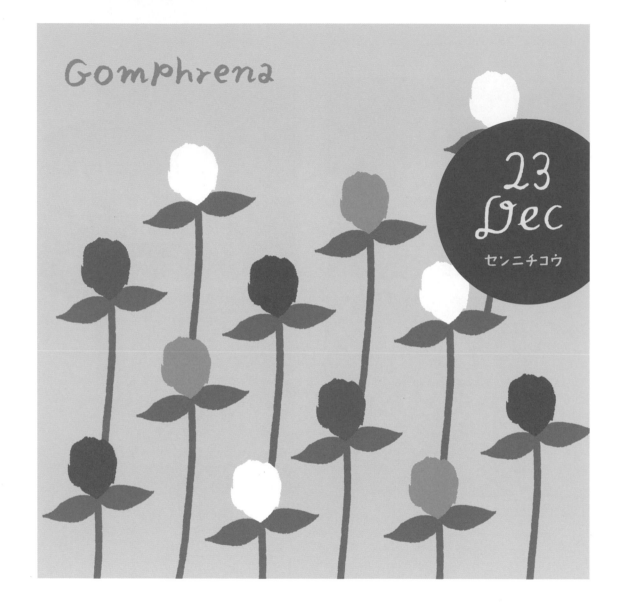

千日紅＊不朽、不合時宜的戀曲

Gomphrena

23 Dec
センニチコウ

淺綠

あさみどり｜ Asamidori

彷彿春天發芽的嫩葉，明亮的黃綠色。色澤與「深綠」成對，尤其指柳樹的新綠。又讀為「あさきみどり」。

R	188	C	31
G	221	M	0
B	169	Y	42
		K	0

24 Dec
ノースポール

Leucanthemum

路考茶

ろこうちゃ │ Rokōcha

接近鶯色，帶點綠色的古樸茶色，是被譽為江戶歌舞伎第一花旦的瀨川菊之丞所喜愛的役者色。人氣高到全江戶的女子都爭相模仿他。

R	152	C	48
G	121	M	55
B	65	Y	84
		K	0

25
Dec

ブルーデージー

Felicia

茜色

あかねいろ｜Akaneiro

深邃的暗紅色。這是用山裡野生的蔓草紅根
染出的色澤，蔓草是人類最古老的植物染料
之一。常用來形容夕陽西下時的天空。

R 193	C 25
G 49	M 92
B 67	Y 69
	K 0

26 Dec

ガーデンシクラメン

Cyclamen Persicum

黑

くろ｜Kuro

黑的定義是亮度最低、能吸收所有的光線，但實際上並沒有這樣的顏色。黑與白相對，無彩度，給人的印象較為負面，例如「腹黑」等等。

R	19	C	30
G	4	M	30
B	3	Y	30
		K	100

Leonotis

薄香色

うすこういろ｜Usukōiro

帶有一點點紅的淺茶色。丁香等香木染出的丁子色稀釋過後稱為香色，將香色染得更淺就是薄香色。

R 253	C 0
G 226	M 15
B 194	Y 26
	K 0

Citrus

28
Dec

ミカン

菖蒲色

そうぶいろ｜Sōbuiro

花菖蒲般明豔的藍紫色，古色名為「菖蒲」。同樣的漢字若念做「あやめいろ」，則是指藍色再淺一點的紫色。

R	126	C	60
G	83	M	75
B	124	Y	32
		K	0

29
Dec
サザンカ

Camellia sasanqua

海老茶

えびちゃ｜ Ebicha

偏黑的紅褐色。平安時代稱為葡萄色，但
因為容易與龍蝦殼的顏色混淆，因此江戶
時代便改稱海老茶了。

R 126	C 50
G 46	M 90
B 42	Y 88
	K 23

Gerbera

30
Dec
ガーベラ

赤紫

あかむらさき｜Akamurasaki

介於紅與紫中間的顏色，色彩範圍廣泛。
在平安時代文武天皇訂定的服飾制度中，
赤紫是指淡紫色，但在《延喜式》裡是指
暗紅色。

R 147	C 50
G 6	M 100
B 131	Y 0
	K 0

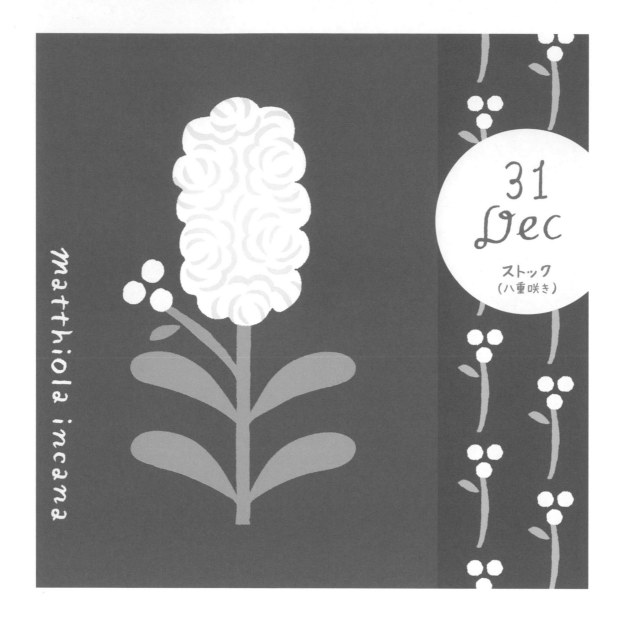

重瓣紫羅蘭＊永恆之美、愛的連結

matthiola incana

31 Dec
ストック
（八重咲き）

黃丹

おうに｜Ōni

鮮豔繽紛的橘色，以支子加上紅花疊染而成。是皇太子穿著的袍子色彩，屬於禁色。

R	237	C	0
G	118	M	66
B	32	Y	90
		K	0

INDEX

頁數　傳統色名

CMYK值

RGB值

 086 薄紅
C0 M57 Y36 K0
R240 G140 B135

 154 薄紅梅
C0 M47 Y24 K0
R243 G163 B164

 314 鮭色
C0 M47 Y38 K0
R243 G162 B142

 158 珊瑚色
C0 M64 Y55 K0
R237 G124 B99

 319 中紅花
C0 M60 Y20 K0
R238 G133 B154

 259 淺緋
C0 M61 Y42 K0
R239 G130 B121

 191 甚三紅
C0 M65 Y46 K0
R238 G121 B112

 336 薔薇色
C0 M70 Y49 K0
R236 G110 B103

 021 躑躅色
C0 M83 Y30 K0
R232 G73 B116

 378 中紅
C5 M83 Y40 K0
R226 G74 B104

 206 猩猩緋
C6 M92 Y75 K0
R223 G44 B55

 016 韓紅花
C15 M98 Y61 K0
R208 G17 B70

 096 苺色
C24 M100 Y54 K0
R193 G13 B78

 067 紅色
C14 M98 Y63 K0
R209 G17 B68

 384 茜色
C25 M92 Y69 K0
R193 G49 B67

 029 深緋
C24 M100 Y81 K0
R193 G23 B50

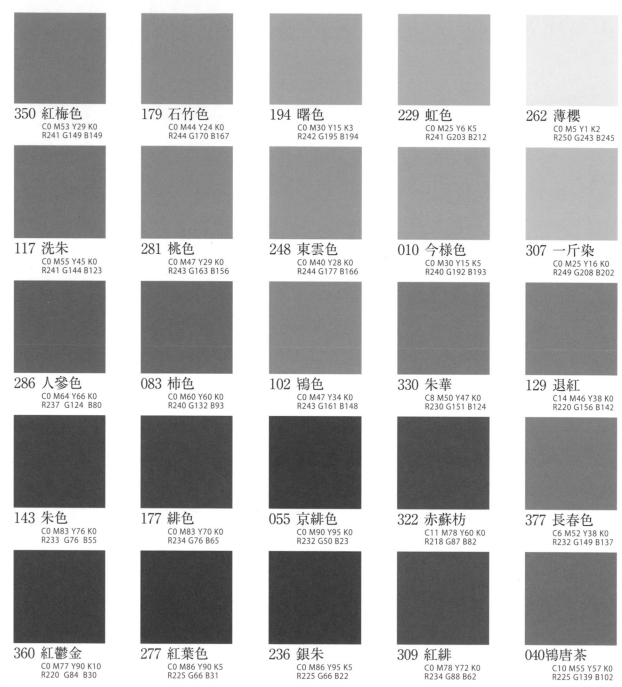

350 紅梅色
C0 M53 Y29 K0
R241 G149 B149

179 石竹色
C0 M44 Y24 K0
R244 G170 B167

194 曙色
C0 M30 Y15 K3
R242 G195 B194

229 虹色
C0 M25 Y6 K5
R241 G203 B212

262 薄櫻
C0 M5 Y1 K2
R250 G243 B245

117 洗朱
C0 M55 Y45 K0
R241 G144 B123

281 桃色
C0 M47 Y29 K0
R243 G163 B156

248 東雲色
C0 M40 Y28 K0
R244 G177 B166

010 今樣色
C0 M30 Y15 K5
R240 G192 B193

307 一斤染
C0 M25 Y16 K0
R249 G208 B202

286 人蔘色
C0 M64 Y66 K0
R237 G124 B80

083 柿色
C0 M60 Y60 K0
R240 G132 B93

102 鴇色
C0 M47 Y34 K0
R243 G161 B148

330 朱華
C8 M50 Y47 K0
R230 G151 B124

129 退紅
C14 M46 Y38 K0
R220 G156 B142

143 朱色
C0 M83 Y76 K0
R233 G76 B55

177 緋色
C0 M83 Y70 K0
R234 G76 B65

055 京緋色
C0 M90 Y95 K0
R232 G50 B23

322 赤蘇枋
C11 M78 Y60 K0
R218 G87 B82

377 長春色
C6 M52 Y38 K0
R232 G149 B137

360 紅鬱金
C0 M77 Y90 K10
R220 G84 B30

277 紅葉色
C0 M86 Y90 K5
R225 G66 B31

236 銀朱
C0 M86 Y95 K5
R225 G66 B22

309 紅緋
C0 M78 Y72 K0
R234 G88 B62

040鴇唐茶
C10 M55 Y57 K0
R225 G139 B102

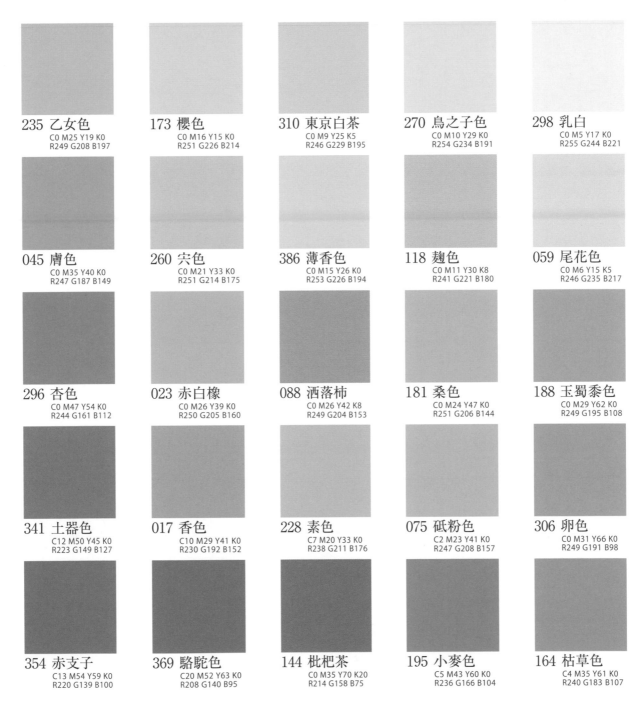

235 乙女色
C0 M25 Y19 K0
R249 G208 B197

173 櫻色
C0 M16 Y15 K0
R251 G226 B214

310 東京白茶
C0 M9 Y25 K5
R246 G229 B195

270 鳥之子色
C0 M10 Y29 K0
R254 G234 B191

298 乳白
C0 M5 Y17 K0
R255 G244 B221

045 膚色
C0 M35 Y40 K0
R247 G187 B149

260 宍色
C0 M21 Y33 K0
R251 G214 B175

386 薄香色
C0 M15 Y26 K0
R253 G226 B194

118 麴色
C0 M11 Y30 K8
R241 G221 B180

059 尾花色
C0 M6 Y15 K5
R246 G235 B217

296 杏色
C0 M47 Y54 K0
R244 G161 B112

023 赤白橡
C0 M26 Y39 K0
R250 G205 B160

088 洒落柿
C0 M26 Y42 K8
R249 G204 B153

181 桑色
C0 M24 Y47 K0
R251 G206 B144

188 玉蜀黍色
C0 M29 Y62 K0
R249 G195 B108

341 土器色
C12 M50 Y45 K0
R223 G149 B127

017 香色
C10 M29 Y41 K0
R230 G192 B152

228 素色
C7 M20 Y33 K0
R238 G211 B176

075 砥粉色
C2 M23 Y41 K0
R247 G208 B157

306 卵色
C0 M31 Y66 K0
R249 G191 B98

354 赤支子
C13 M54 Y59 K0
R220 G139 B100

369 駱駝色
C20 M52 Y63 K0
R208 G140 B95

144 枇杷茶
C0 M35 Y70 K20
R214 G158 B75

195 小麥色
C5 M43 Y60 K0
R236 G166 B104

164 枯草色
C4 M35 Y61 K0
R240 G183 B107

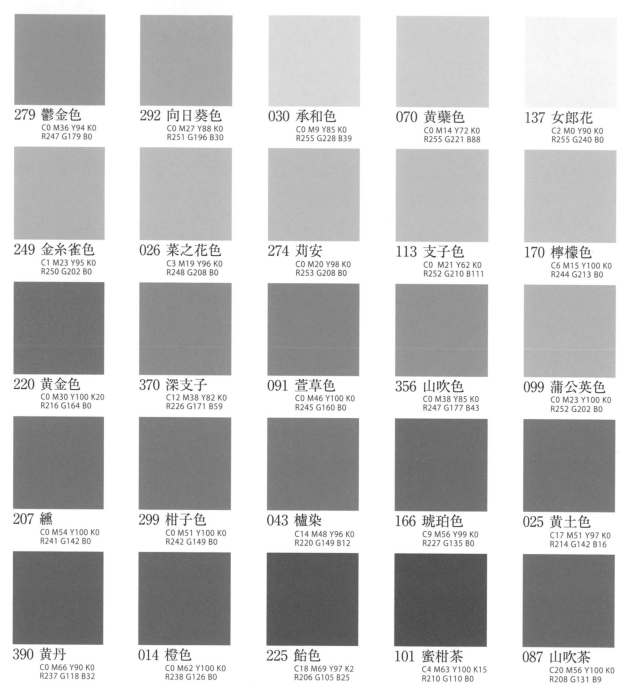

279 鬱金色
C0 M36 Y94 K0
R247 G179 B0

292 向日葵色
C0 M27 Y88 K0
R251 G196 B30

030 承和色
C0 M9 Y85 K0
R255 G228 B39

070 黄蘗色
C0 M14 Y72 K0
R255 G221 B88

137 女郎花
C2 M0 Y90 K0
R255 G240 B0

249 金糸雀色
C1 M23 Y95 K0
R250 G202 B0

026 菜之花色
C3 M19 Y96 K0
R248 G208 B0

274 苅安
C0 M20 Y98 K0
R253 G208 B0

113 支子色
C0 M21 Y62 K0
R252 G210 B111

170 檸檬色
C6 M15 Y100 K0
R244 G213 B0

220 黄金色
C0 M30 Y100 K20
R216 G164 B0

370 深支子
C12 M38 Y82 K0
R226 G171 B59

091 萱草色
C0 M46 Y100 K0
R245 G160 B0

356 山吹色
C0 M38 Y85 K0
R247 G177 B43

099 蒲公英色
C0 M23 Y100 K0
R252 G202 B0

207 纁
C0 M54 Y100 K0
R241 G142 B0

299 柑子色
C0 M51 Y100 K0
R242 G149 B0

043 櫨染
C14 M48 Y96 K0
R220 G149 B12

166 琥珀色
C9 M56 Y99 K0
R227 G135 B0

025 黄土色
C17 M51 Y97 K0
R214 G142 B16

390 黄丹
C0 M66 Y90 K0
R237 G118 B32

014 橙色
C0 M62 Y100 K0
R238 G126 B0

225 飴色
C18 M69 Y97 K2
R206 G105 B25

101 蜜柑茶
C4 M63 Y100 K15
R210 G110 B0

087 山吹茶
C20 M56 Y100 K0
R208 G131 B9

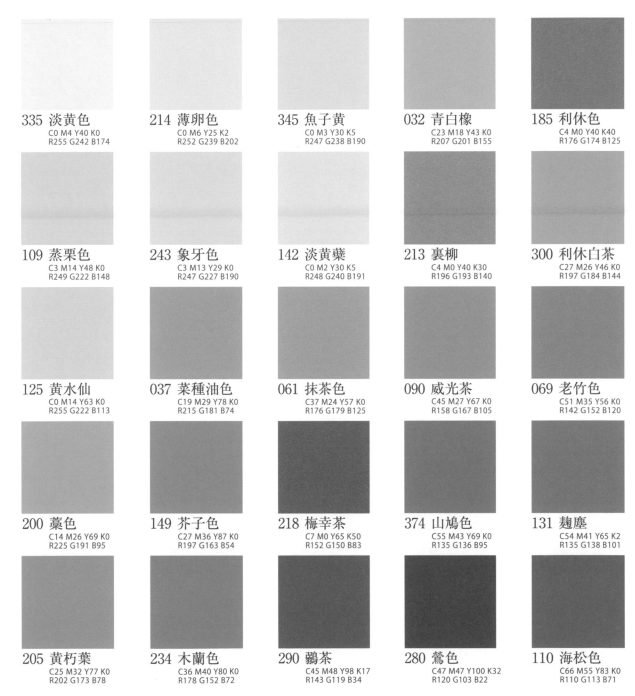

335 淡黄色
C0 M4 Y40 K0
R255 G242 B174

214 薄卵色
C0 M6 Y25 K2
R252 G239 B202

345 魚子黄
C0 M3 Y30 K5
R247 G238 B190

032 青白橡
C23 M18 Y43 K0
R207 G201 B155

185 利休色
C4 M0 Y40 K40
R176 G174 B125

109 蒸栗色
C3 M14 Y48 K0
R249 G222 B148

243 象牙色
C3 M13 Y29 K0
R247 G227 B190

142 淡黄蘗
C0 M2 Y30 K5
R248 G240 B191

213 裏柳
C4 M0 Y40 K30
R196 G193 B140

300 利休白茶
C27 M26 Y46 K0
R197 G184 B144

125 黄水仙
C0 M14 Y63 K0
R255 G222 B113

037 菜種油色
C19 M29 Y78 K0
R215 G181 B74

061 抹茶色
C37 M24 Y57 K0
R176 G179 B125

090 威光茶
C45 M27 Y67 K0
R158 G167 B105

069 老竹色
C51 M35 Y56 K0
R142 G152 B120

200 藁色
C14 M26 Y69 K0
R225 G191 B95

149 芥子色
C27 M36 Y87 K0
R197 G163 B54

218 梅幸茶
C7 M0 Y65 K50
R152 G150 B83

374 山鳩色
C55 M43 Y69 K0
R135 G136 B95

131 麹塵
C54 M41 Y65 K2
R135 G138 B101

205 黄朽葉
C25 M32 Y77 K0
R202 G173 B78

234 木蘭色
C36 M40 Y80 K0
R178 G152 B72

290 鶸茶
C45 M48 Y98 K17
R143 G119 B34

280 鶯色
C47 M47 Y100 K32
R120 G103 B22

110 海松色
C66 M55 Y83 K0
R110 G113 B71

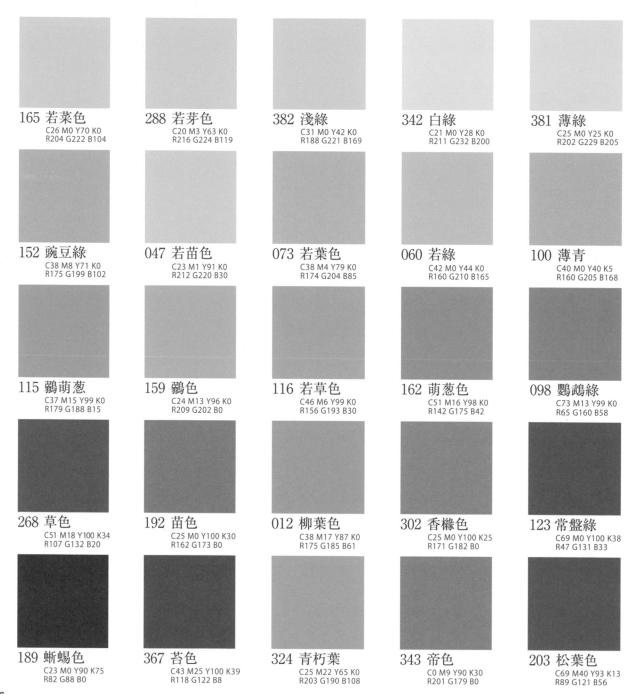

165 若菜色
C26 M0 Y70 K0
R204 G222 B104

288 若芽色
C20 M3 Y63 K0
R216 G224 B119

382 淺綠
C31 M0 Y42 K0
R188 G221 B169

342 白綠
C21 M0 Y28 K0
R211 G232 B200

381 薄綠
C25 M0 Y25 K0
R202 G229 B205

152 豌豆綠
C38 M8 Y71 K0
R175 G199 B102

047 若苗色
C23 M1 Y91 K0
R212 G220 B30

073 若葉色
C38 M4 Y79 K0
R174 G204 B85

060 若綠
C42 M0 Y44 K0
R160 G210 B165

100 薄青
C40 M0 Y40 K5
R160 G205 B168

115 鶸萌蔥
C37 M15 Y99 K0
R179 G188 B15

159 鶸色
C24 M13 Y96 K0
R209 G202 B0

116 若草色
C46 M6 Y99 K0
R156 G193 B30

162 萌蔥色
C51 M16 Y98 K0
R142 G175 B42

098 鸚鵡綠
C73 M13 Y99 K0
R65 G160 B58

268 草色
C51 M18 Y100 K34
R107 G132 B20

192 苗色
C25 M0 Y100 K30
R162 G173 B0

012 柳葉色
C38 M17 Y87 K0
R175 G185 B61

302 香櫞色
C25 M0 Y100 K25
R171 G182 B0

123 常盤綠
C69 M0 Y100 K38
R47 G131 B33

189 蜥蜴色
C23 M0 Y90 K75
R82 G88 B0

367 苔色
C43 M25 Y100 K39
R118 G122 B8

324 青朽葉
C25 M22 Y65 K0
R203 G190 B108

343 帝色
C0 M9 Y90 K30
R201 G179 B0

203 松葉色
C69 M40 Y93 K13
R89 G121 B56

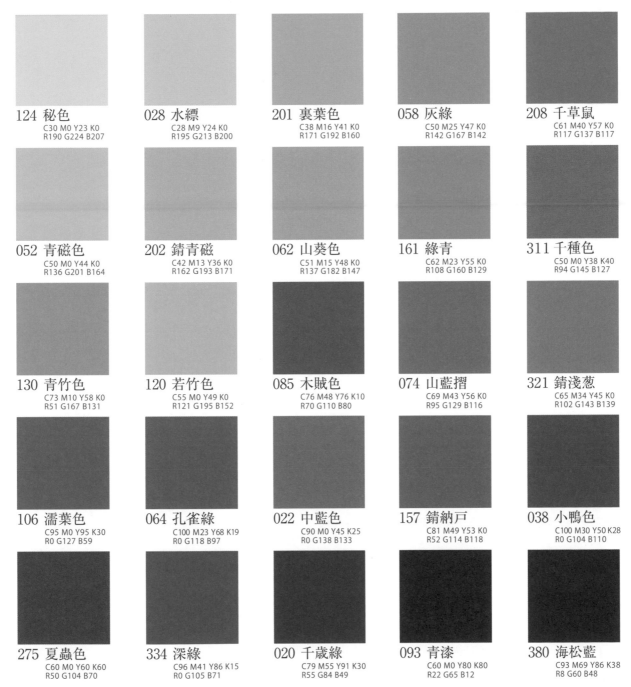

124 秘色
C30 M0 Y23 K0
R190 G224 B207

028 水縹
C28 M9 Y24 K0
R195 G213 B200

201 裏葉色
C38 M16 Y41 K0
R171 G192 B160

058 灰綠
C50 M25 Y47 K0
R142 G167 B142

208 千草鼠
C61 M40 Y57 K0
R117 G137 B117

052 青磁色
C50 M0 Y44 K0
R136 G201 B164

202 錆青磁
C42 M13 Y36 K0
R162 G193 B171

062 山葵色
C51 M15 Y48 K0
R137 G182 B147

161 綠青
C62 M23 Y55 K0
R108 G160 B129

311 千種色
C50 M0 Y38 K40
R94 G145 B127

130 青竹色
C73 M10 Y58 K0
R51 G167 B131

120 若竹色
C55 M0 Y49 K0
R121 G195 B152

085 木賊色
C76 M48 Y76 K10
R70 G110 B80

074 山藍摺
C69 M43 Y56 K0
R95 G129 B116

321 錆淺葱
C65 M34 Y45 K0
R102 G143 B139

106 濡葉色
C95 M0 Y95 K30
R0 G127 B59

064 孔雀綠
C100 M23 Y68 K19
R0 G118 B97

022 中藍色
C90 M0 Y45 K25
R0 G138 B133

157 錆納戸
C81 M49 Y53 K0
R52 G114 B118

038 小鴨色
C100 M30 Y50 K28
R0 G104 B110

275 夏蟲色
C60 M0 Y60 K60
R50 G104 B70

334 深綠
C96 M41 Y86 K15
R0 G105 B71

020 千歲綠
C79 M55 Y91 K30
R55 G84 B49

093 青漆
C60 M0 Y80 K80
R22 G65 B12

380 海松藍
C93 M69 Y86 K38
R8 G60 B48

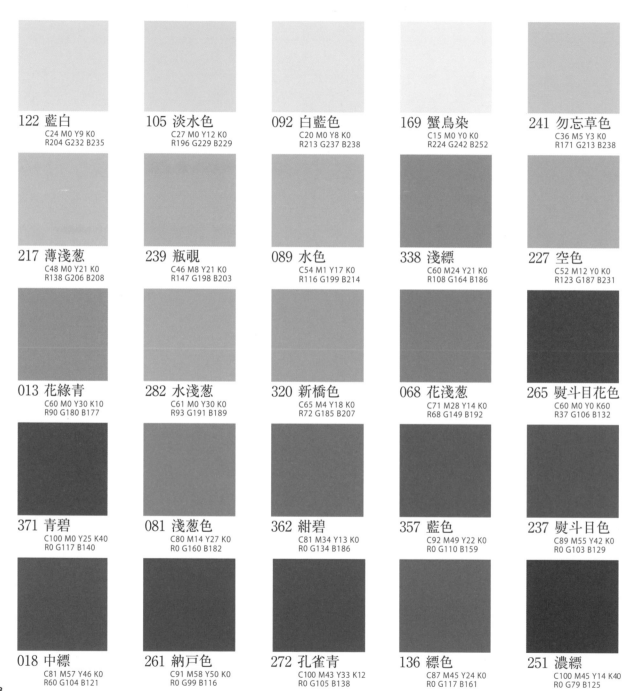

122 藍白
C24 M0 Y9 K0
R204 G232 B235

105 淡水色
C27 M0 Y12 K0
R196 G229 B229

092 白藍色
C20 M0 Y8 K0
R213 G237 B238

169 蟹鳥染
C15 M0 Y0 K0
R224 G242 B252

241 勿忘草色
C36 M5 Y3 K0
R171 G213 B238

217 薄淺蔥
C48 M0 Y21 K0
R138 G206 B208

239 瓶覗
C46 M8 Y21 K0
R147 G198 B203

089 水色
C54 M1 Y17 K0
R116 G199 B214

338 淺縹
C60 M24 Y21 K0
R108 G164 B186

227 空色
C52 M12 Y0 K0
R123 G187 B231

013 花綠青
C60 M0 Y30 K10
R90 G180 B177

282 水淺蔥
C61 M0 Y30 K0
R93 G191 B189

320 新橋色
C65 M4 Y18 K0
R72 G185 B207

068 花淺蔥
C71 M28 Y14 K0
R68 G149 B192

265 熨斗目花色
C60 M0 Y0 K60
R37 G106 B132

371 青碧
C100 M0 Y25 K40
R0 G117 B140

081 淺蔥色
C80 M14 Y27 K0
R0 G160 B182

362 紺碧
C81 M34 Y13 K0
R0 G134 B186

357 藍色
C92 M49 Y22 K0
R0 G110 B159

237 熨斗目色
C89 M55 Y42 K0
R0 G103 B129

018 中縹
C81 M57 Y46 K0
R60 G104 B121

261 納戸色
C91 M58 Y50 K0
R0 G99 B116

272 孔雀青
C100 M43 Y33 K12
R0 G105 B138

136 縹色
C87 M45 Y24 K0
R0 G117 B161

251 濃縹
C100 M45 Y14 K40
R0 G79 B125

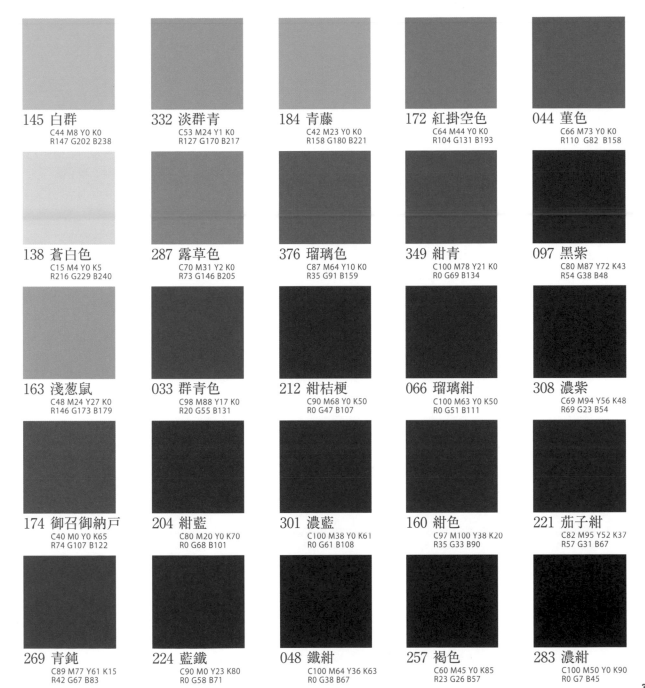

145 白群
C44 M8 Y0 K0
R147 G202 B238

332 淡群青
C53 M24 Y1 K0
R127 G170 B217

184 青藤
C42 M23 Y0 K0
R158 G180 B221

172 紅掛空色
C64 M44 Y0 K0
R104 G131 B193

044 菫色
C66 M73 Y0 K0
R110 G82 B158

138 蒼白色
C15 M4 Y0 K5
R216 G229 B240

287 露草色
C70 M31 Y2 K0
R73 G146 B205

376 瑠璃色
C87 M64 Y10 K0
R35 G91 B159

349 紺青
C100 M78 Y21 K0
R0 G69 B134

097 黑紫
C80 M87 Y72 K43
R54 G38 B48

163 淺葱鼠
C48 M24 Y27 K0
R146 G173 B179

033 群青色
C98 M88 Y17 K0
R20 G55 B131

212 紺桔梗
C90 M68 Y0 K50
R0 G47 B107

066 瑠璃紺
C100 M63 Y0 K50
R0 G51 B111

308 濃紫
C69 M94 Y56 K48
R69 G23 B54

174 御召御納戸
C40 M0 Y0 K65
R74 G107 B122

204 紺藍
C80 M20 Y0 K70
R0 G68 B101

301 濃藍
C100 M38 Y0 K61
R0 G61 B108

160 紺色
C97 M100 Y38 K20
R35 G33 B90

221 茄子紺
C82 M95 Y52 K37
R57 G31 B67

269 青鈍
C89 M77 Y61 K15
R42 G67 B83

224 藍鐵
C90 M0 Y23 K80
R0 G58 B71

048 鐵紺
C100 M64 Y36 K63
R0 G38 B67

257 褐色
C60 M45 Y0 K85
R23 G26 B57

283 濃紺
C100 M50 Y0 K90
R0 G7 B45

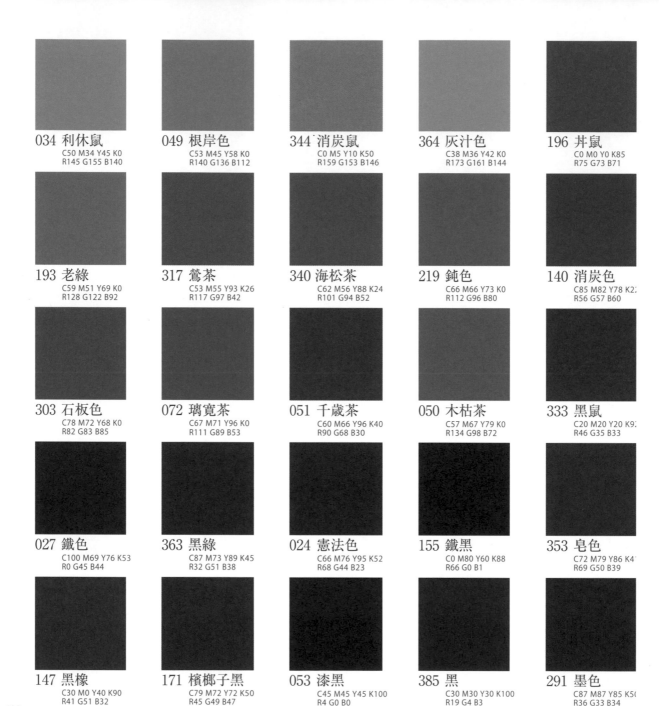

034 利休鼠
C50 M34 Y45 K0
R145 G155 B140

049 根岸色
C53 M45 Y58 K0
R140 G136 B112

344 消炭鼠
C0 M5 Y10 K50
R159 G153 B146

364 灰汁色
C38 M36 Y42 K0
R173 G161 B144

196 丼鼠
C0 M0 Y0 K85
R75 G73 B71

193 老綠
C59 M51 Y69 K0
R128 G122 B92

317 鶯茶
C53 M55 Y93 K26
R117 G97 B42

340 海松茶
C62 M56 Y88 K24
R101 G94 B52

219 鈍色
C66 M66 Y73 K0
R112 G96 B80

140 消炭色
C85 M82 Y78 K2?
R56 G57 B60

303 石板色
C78 M72 Y68 K0
R82 G83 B85

072 璃寬茶
C67 M71 Y96 K0
R111 G89 B53

051 千歲茶
C60 M66 Y96 K40
R90 G68 B30

050 木枯茶
C57 M67 Y79 K0
R134 G98 B72

333 黑鼠
C20 M20 Y20 K9?
R46 G35 B33

027 鐵色
C100 M69 Y76 K53
R0 G45 B44

363 黑綠
C87 M73 Y89 K45
R32 G51 B38

024 憲法色
C66 M76 Y95 K52
R68 G44 B23

155 鐵黑
C0 M80 Y60 K88
R66 G0 B1

353 皂色
C72 M79 Y86 K4?
R69 G50 B39

147 黑橡
C30 M0 Y40 K90
R41 G51 B32

171 檳榔子黑
C79 M72 Y72 K50
R45 G49 B47

053 漆黑
C45 M45 Y45 K100
R4 G0 B0

385 黑
C30 M30 Y30 K100
R19 G4 B3

291 墨色
C87 M87 Y85 K5(
R36 G33 B34

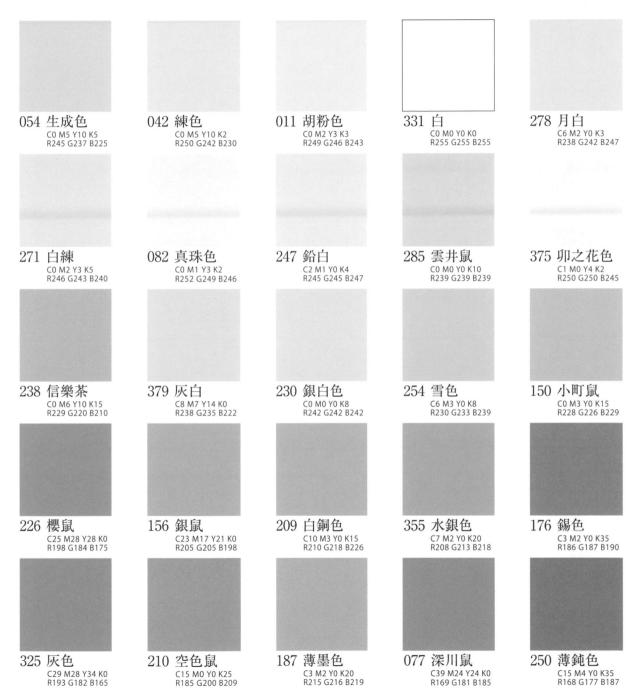

054 生成色
C0 M5 Y10 K5
R245 G237 B225

042 練色
C0 M5 Y10 K2
R250 G242 B230

011 胡粉色
C0 M2 Y3 K3
R249 G246 B243

331 白
C0 M0 Y0 K0
R255 G255 B255

278 月白
C6 M2 Y0 K3
R238 G242 B247

271 白練
C0 M2 Y3 K5
R246 G243 B240

082 真珠色
C0 M1 Y3 K2
R252 G249 B246

247 鉛白
C2 M1 Y0 K4
R245 G245 B247

285 雲井鼠
C0 M0 Y0 K10
R239 G239 B239

375 卯之花色
C1 M0 Y4 K2
R250 G250 B245

238 信樂茶
C0 M6 Y10 K15
R229 G220 B210

379 灰白
C8 M7 Y14 K0
R238 G235 B222

230 銀白色
C0 M0 Y0 K8
R242 G242 B242

254 雪色
C6 M3 Y0 K8
R230 G233 B239

150 小町鼠
C0 M3 Y0 K15
R228 G226 B229

226 櫻鼠
C25 M28 Y28 K0
R198 G184 B175

156 銀鼠
C23 M17 Y21 K0
R205 G205 B198

209 白銅色
C10 M3 Y0 K15
R210 G218 B226

355 水銀色
C7 M2 Y0 K20
R208 G213 B218

176 錫色
C3 M2 Y0 K35
R186 G187 B190

325 灰色
C29 M28 Y34 K0
R193 G182 B165

210 空色鼠
C15 M0 Y0 K25
R185 G200 B209

187 薄墨色
C3 M2 Y0 K20
R215 G216 B219

077 深川鼠
C39 M24 Y24 K0
R169 G181 B185

250 薄鈍色
C15 M4 Y0 K35
R168 G177 B187

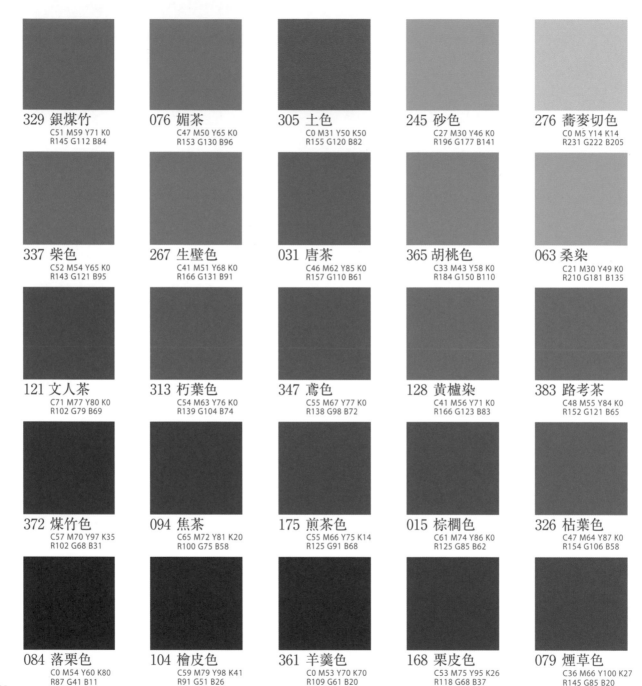

329 銀煤竹
C51 M59 Y71 K0
R145 G112 B84

076 媚茶
C47 M50 Y65 K0
R153 G130 B96

305 土色
C0 M31 Y50 K50
R155 G120 B82

245 砂色
C27 M30 Y46 K0
R196 G177 B141

276 蕎麥切色
C0 M5 Y14 K14
R231 G222 B205

337 柴色
C52 M54 Y65 K0
R143 G121 B95

267 生壁色
C41 M51 Y68 K0
R166 G131 B91

031 唐茶
C46 M62 Y85 K0
R157 G110 B61

365 胡桃色
C33 M43 Y58 K0
R184 G150 B110

063 桑染
C21 M30 Y49 K0
R210 G181 B135

121 文人茶
C71 M77 Y80 K0
R102 G79 B69

313 朽葉色
C54 M63 Y76 K0
R139 G104 B74

347 鳶色
C55 M67 Y77 K0
R138 G98 B72

128 黃櫨染
C41 M56 Y71 K0
R166 G123 B83

383 路考茶
C48 M55 Y84 K0
R152 G121 B65

372 煤竹色
C57 M70 Y97 K35
R102 G68 B31

094 焦茶
C65 M72 Y81 K20
R100 G75 B58

175 煎茶色
C55 M66 Y75 K14
R125 G91 B68

015 棕櫚色
C61 M74 Y86 K0
R125 G85 B62

326 枯葉色
C47 M64 Y87 K0
R154 G106 B58

084 落栗色
C0 M54 Y60 K80
R87 G41 B11

104 檜皮色
C59 M79 Y98 K41
R91 G51 B26

361 羊羹色
C0 M53 Y70 K70
R109 G61 B20

168 栗皮色
C53 M75 Y95 K26
R118 G68 B37

079 煙草色
C36 M66 Y100 K27
R145 G85 B20

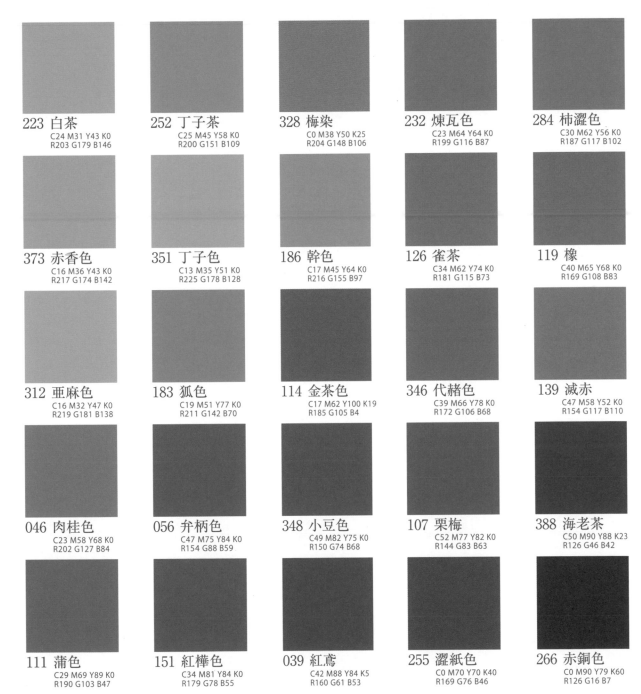

223 白茶
C24 M31 Y43 K0
R203 G179 B146

252 丁子茶
C25 M45 Y58 K0
R200 G151 B109

328 梅染
C0 M38 Y50 K25
R204 G148 B106

232 煉瓦色
C23 M64 Y64 K0
R199 G116 B87

284 柿渋色
C30 M62 Y56 K0
R187 G117 B102

373 赤香色
C16 M36 Y43 K0
R217 G174 B142

351 丁子色
C13 M35 Y51 K0
R225 G178 B128

186 幹色
C17 M45 Y64 K0
R216 G155 B97

126 雀茶
C34 M62 Y74 K0
R181 G115 B73

119 橡
C40 M65 Y68 K0
R169 G108 B83

312 亜麻色
C16 M32 Y47 K0
R219 G181 B138

183 狐色
C19 M51 Y77 K0
R211 G142 B70

114 金茶色
C17 M62 Y100 K19
R185 G105 B4

346 代赭色
C39 M66 Y78 K0
R172 G106 B68

139 滅赤
C47 M58 Y52 K0
R154 G117 B110

046 肉桂色
C23 M58 Y68 K0
R202 G127 B84

056 弁柄色
C47 M75 Y84 K0
R154 G88 B59

348 小豆色
C49 M82 Y75 K0
R150 G74 B68

107 栗梅
C52 M77 Y82 K0
R144 G83 B63

388 海老茶
C50 M90 Y88 K23
R126 G46 B42

111 蒲色
C29 M69 Y89 K0
R190 G103 B47

151 紅樺色
C34 M81 Y84 K0
R179 G78 B55

039 紅鳶
C42 M88 Y84 K5
R160 G61 B53

255 渋紙色
C0 M70 Y70 K40
R169 G76 B46

266 赤銅色
C0 M90 Y79 K60
R126 G16 B7

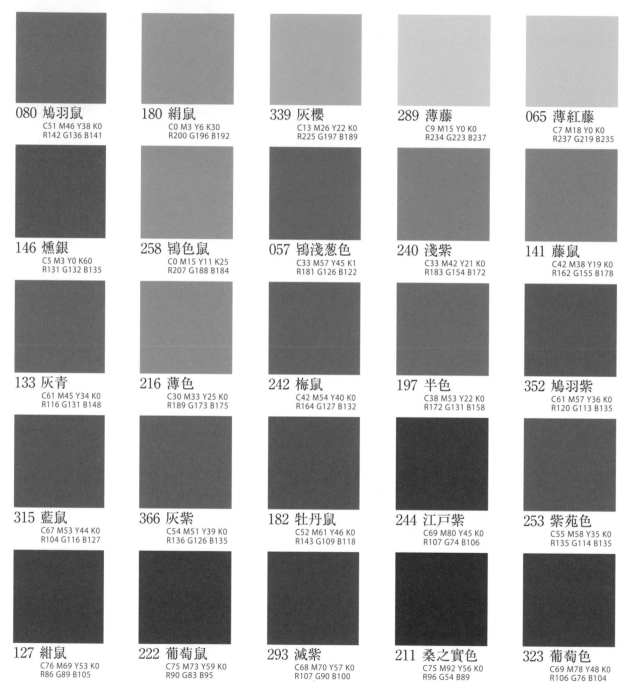

080 鳩羽鼠
C51 M46 Y38 K0
R142 G136 B141

180 絹鼠
C0 M3 Y6 K30
R200 G196 B192

339 灰櫻
C13 M26 Y22 K0
R225 G197 B189

289 薄藤
C9 M15 Y0 K0
R234 G223 B237

065 薄紅藤
C7 M18 Y0 K0
R237 G219 B235

146 燻銀
C5 M3 Y0 K60
R131 G132 B135

258 鴇色鼠
C0 M15 Y11 K25
R207 G188 B184

057 鴇淺蔥色
C33 M57 Y45 K1
R181 G126 B122

240 淺紫
C33 M42 Y21 K0
R183 G154 B172

141 藤鼠
C42 M38 Y19 K0
R162 G155 B178

133 灰青
C61 M45 Y34 K0
R116 G131 B148

216 薄色
C30 M33 Y25 K0
R189 G173 B175

242 梅鼠
C42 M54 Y40 K0
R164 G127 B132

197 半色
C38 M53 Y22 K0
R172 G131 B158

352 鳩羽紫
C61 M57 Y36 K0
R120 G113 B135

315 藍鼠
C67 M53 Y44 K0
R104 G116 B127

366 灰紫
C54 M51 Y39 K0
R136 G126 B135

182 牡丹鼠
C52 M61 Y46 K0
R143 G109 B118

244 江戶紫
C69 M80 Y45 K0
R107 G74 B106

253 紫苑色
C55 M58 Y35 K0
R135 G114 B135

127 紺鼠
C76 M69 Y53 K0
R86 G89 B105

222 葡萄鼠
C75 M73 Y59 K0
R90 G83 B95

293 滅紫
C68 M70 Y57 K0
R107 G90 B100

211 桑之實色
C75 M92 Y56 K0
R96 G54 B89

323 葡萄色
C69 M78 Y48 K0
R106 G76 B104

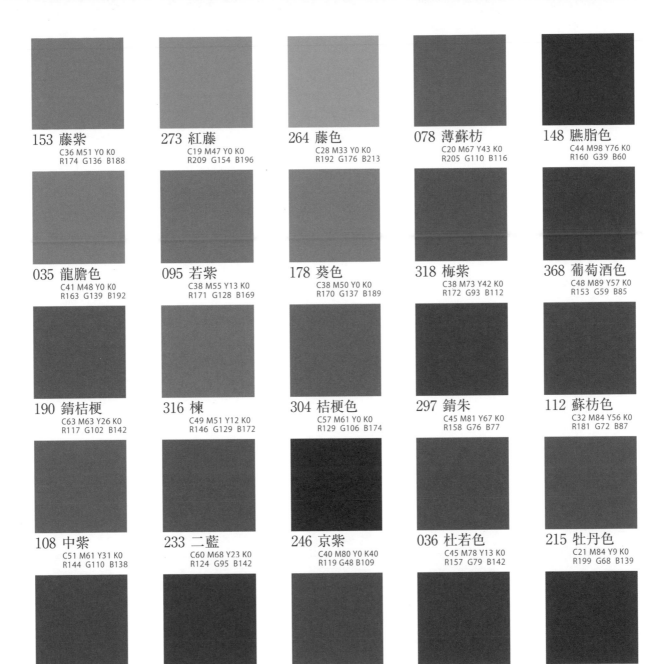

153 藤紫
C36 M51 Y0 K0
R174 G136 B188

273 紅藤
C19 M47 Y0 K0
R209 G154 B196

264 藤色
C28 M33 Y0 K0
R192 G176 B213

078 薄蘇枋
C20 M67 Y43 K0
R205 G110 B116

148 臙脂色
C44 M98 Y76 K0
R160 G39 B60

035 龍膽色
C41 M48 Y0 K0
R163 G139 B192

095 若紫
C38 M55 Y13 K0
R171 G128 B169

178 葵色
C38 M50 Y0 K0
R170 G137 B189

318 梅紫
C38 M73 Y42 K0
R172 G93 B112

368 葡萄酒色
C48 M89 Y57 K0
R153 G59 B85

190 錆桔梗
C63 M63 Y26 K0
R117 G102 B142

316 棟
C49 M51 Y12 K0
R146 G129 B172

304 桔梗色
C57 M61 Y0 K0
R129 G106 B174

297 錆朱
C45 M81 Y67 K0
R158 G76 B77

112 蘇枋色
C32 M84 Y56 K0
R181 G72 B87

108 中紫
C51 M61 Y31 K0
R144 G110 B138

233 二藍
C60 M68 Y23 K0
R124 G95 B142

246 京紫
C40 M80 Y0 K40
R119 G48 B109

036 杜若色
C45 M78 Y13 K0
R157 G79 B142

215 牡丹色
C21 M84 Y9 K0
R199 G68 B139

019 古代紫
C62 M77 Y44 K0
R123 G79 B110

132 紫根色
C71 M85 Y63 K0
R102 G66 B84

387 菖蒲色
C60 M75 Y32 K0
R126 G83 B124

389 赤紫
C50 M100 Y0 K0
R147 G6 B131

256 紫式部
C20 M80 Y0 K40
R145 G50 B109

關於本書

◎書中的生日花皆參考、選定自《新裝版 誕生花と幸せの花言葉366日》（主婦之友社／2016年出版）。

◎書中標示的CMYK值主要選自印刷色彩指南《DICカラーガイド日本の伝統色》。

◎CMYK值與RGB值有時會因螢幕、軟體、硬體、印刷紙張等環境差異而出現落差，未必能重現完全相同的色澤。請當作重現色彩時的參考就好。

◎生日花的插圖是作者保留花草特徵圖案化的作品。

◎書中介紹的傳統色並非當天的幸運色，還請見諒。

◎學名基本上只標示屬名，但也有一部分花草標示種名。

◎生日花與花語主要誕生自十六世紀以後的歐洲。「花語」是基於神話、傳承與宗教所賦予植物的特殊意義，「生日花」則是透過曆法定義而來，古歐洲人甚至會透過花語占卜未來。之後花語傳入日本，大受歡迎並日漸普及，連日本特有的花草都有了花語。不過，花語有各式各樣的解釋，眾說紛紜，這點還請見諒。

參考文獻

◎傳統色名‧色数值‧色由來

『定本 和の色事典』内田広由紀　視覚デザイン研究所

『日本の伝統色』濱田信義　パイ インターナショナル

『美しい日本の伝統色』森村宗冬　山川出版社

『DICカラーガイド 日本の伝統色』DICグラフィックス

『日本の色辞典』吉岡幸雄　紫紅社

『色の名前』近江源太郎〔監修〕、ネイチャー・プロ編集室（構成）　角川書店

『色名事典』清野恒介＋島森功　新紀元社

『日本の色』コロナ・ブックス編集部（編）　平凡社

『新版 日本の伝統色─その色名と色調』長崎盛輝　青幻舎

『日本史色彩事典』丸山伸彦（編）　吉川弘文館

『日本の色図鑑』吉田雪乃（監修）　インプレス

『すぐわかる日本の伝統色　改訂版』福田邦夫　東京美術

『色名の由来』江幡潤　東京書籍

『色の辞典』新井美樹　雷鳥社

『色の名前事典507』福田邦夫　主婦の友社

『色の知識─名画の色・歴史の色・国の色』城一夫　青幻舎

『日本の伝統色を愉しむ ─季節の彩りを暮らしに─』長澤陽子〔監修〕東邦出版

『日本の色・世界の色』永田泰弘〔監修〕　ナツメ社

◎生日花・學名・花語

『花言葉・花飾り』フルール・フルール（編）　池田書店

『花言葉・花事典─知る・飾る・贈る』フルール・フルール（編）　池田書店

『ラジオ深夜便　誕生日の花と短歌365日　新装改訂版』
NHKサービスセンター（編）　NHKサービスセンター

『花屋さんの「花」図鑑』花時間特別編集　エンターブレイン

『誕生花事典─日々を彩る花言葉ダイアリー』鈴木路子（監修）　大泉書店

『図説　花と樹の大事典』木村陽二郎〔監修〕、植物文化研究会（編）　柏書房

『くらしの花大図鑑』講談社（編）　講談社

『四季の花色大図鑑』講談社（編）　講談社

『新装版　誕生花と幸せの花言葉366日』徳島康之　主婦の友社

『育てたい花がたくさん見つかる図鑑1000』主婦の友社（編）　主婦の友社

『決定版　365日の誕生花 ─花言葉と花占い─』主婦と生活社（編）　主婦と生活社

『持ち歩き！　花の事典970種 知りたい花の名前がわかる』金田初代　西東社

『四季の花図鑑　心と暮らしに彩りを』TJ MOOK　宝島社

『美しい花言葉・花図鑑　彩りと物語を楽しむ』二宮孝嗣　ナツメ社

『想いを贈る 花言葉』国吉純（監修）　ナツメ社

『花の名前』浜田豊　日東書院

『あなたに贈る花ことば』若菜晃子　ピエ・ブックス

『誕生日の花図鑑』中居惠子、清水晶子（監修）　ポプラ社

『花カレンダー花ことば』八坂書房（編）　八坂書房

『フローリスト花図鑑』宍戸純（監修）　世界文化社

一日、一花、一色
感受大和傳統色與花朵圖案交織之美的366日
誕 生 花 で 楽 し む 、 和 の 伝 統 色 ブ ッ ク

作者	大野真由美
翻譯	蘇暐婷
責任編輯	張芝瑜
美術設計	郭家振
行銷業務	魏玟瑜

發行人	何飛鵬
事業群總經理	李淑霞
副社長	林佳育
副主編	葉承享
出版	城邦文化事業股份有限公司 麥浩斯出版
E-mail	cs@myhomelife.com.tw
地址	104台北市中山區民生東路二段141號6樓
電話	02-2500-7578
發行	英屬蓋曼群島商家庭傳媒股份有限公司城邦分公司
地址	104台北市中山區民生東路二段141號6樓
讀者服務專線	0800-020-299（09:30～12:00；13:30～17:00）
讀者服務傳真	02-2517-0999
讀者服務信箱	Email: csc@cite.com.tw
劃撥帳號	1983-3516
劃撥戶名	英屬蓋曼群島商家庭傳媒股份有限公司城邦分公司
香港發行	城邦（香港）出版集團有限公司
地址	香港灣仔駱克道193號東超商業中心1樓
電話	852-2508-6231
傳真	852-2578-9337
馬新發行	城邦（馬新）出版集團Cite（M）Sdn. Bhd.
地址	41, Jalan Radin Anum, Bandar Baru Sri Petaling, 57000 Kuala Lumpur, Malaysia.
電話	603-90578822
傳真	603-90576622

總經銷	聯合發行股份有限公司
電話	02-29178022
傳真	02-29156275

製版印刷	凱林彩印股份有限公司
定價	新台幣599元／港幣200元

2023年2月初版4刷・Printed In Taiwan
版權所有・翻印必究（缺頁或破損請寄回更換）
ISBN　978-986-408-609-2

Originally published in Japan by PIE International
Under the title 誕生花で楽しむ、和の伝統色ブック
(*Traditional Colors of Japan in 366 Birth Flowers*)
© 2019 Mayumi Oono / PIE International

Original Japanese Edition Creative Staff
著者　オオノ・マユミ
裝丁　坂川栄治＋鳴田小夜子（坂川事務所）
本文デザイン　清水真子・塚田佳奈（ME&MIRACO）　松村大輔（PIE Graphics）
編集　及川さえ子

PIE International

Complex Chinese translation rights arranged through Bardon-Chinese Media Agency, Taiwan

國 家 圖 書 館 出 版 品 預 行 編 目 (CIP) 資 料

一日、一花、一色：感受大和傳統色與花朵圖案交織
之美的366日 / 大野真由美著；蘇暐婷譯. -- 初版.
-- 臺北市：麥浩斯出版：家庭傳媒城邦分公司發行，
2020.06
　面；　公分
譯自：誕生花で楽しむ、和の伝統色ブック
ISBN 978-986-408-609-2(平裝)

1. 色彩學 2. 花卉 3. 圖案

963　　　　　　　　　　　　　109007467